從梵谷到李可染，
且看語不驚人死不休的藝術家如何談美！

吳冠中◎著
賈方舟◎主編

吳冠中藝譚

大家縱論

「單憑他發表的文字就足以讓他在藝壇上占一席之地。
尤其是他那樣濃烈、簡練與坦誠的表達方式，
可與他所崇拜的梵谷媲美。」
——藝術史學家，麥克・蘇立文 (Michael Sullivan)

▶論波提且利——他抒寫的不是春暖，是春寒　▶論梵谷——他撲向太陽，被太陽熔化了
▶論夏凡納——那是老百姓生活在其中的天地　▶論李可染——可貴者膽，所要者魂

目錄
CONTENTS

序言

賈方舟

《吳冠中藝譚》共有兩集——《大家縱論》與《藝術人生》。《藝術人生》主要收入了吳冠中先生陸續寫的與自己的人生經歷、藝術履歷相關的文字；《大家縱論》主要收入先生對古今中外名家大師的評介。

吳冠中本是一個畫家，他為何拿起筆寫作，就不能不回到改革開放初期。一九七九年的中國畫壇，正處在風起雲湧的大變革時刻，畫家們在醞釀著如何衝破各種禁區、超越既往的種種清規戒律，更渴望了解被禁錮多年的西方現代藝術與理論。但由於多年來深為僵化教條的理論所束縛，許多理論家不敢貿然直陳己見，而更多的理論家則依然把教條當作真理來捍衛。

吳冠中身為一個藝術家，本無意於在理論上有什麼建樹，他只是想講真話，把憋了三十年一直想說而又不能說的話說出來。憋了一肚子真話想講出來的人不少，但有勇氣說出來的卻只有吳冠中。因此，吳冠中在當時面對的絕不僅僅是幾個個別人的不同意見，而是對居於統治地位的意識形

序言

態 —— 馬克思主義認識論的對抗。他所談的「形式問題」也絕不僅僅是一個繪畫專業上的技術問題，而是對整個原有理論體系的挑戰。因此，他的直言對 80 年代中期以青年為主體的新潮美術的崛起有了引導性的作用。

早在 1978 年，吳冠中就在致他的學生的信中提出要進行「創造新風格的美術解放戰爭」，「打垮保守勢力，解放自己，解放美術領域裡的奴才。」還說「在衛星早已發射升空的今日，人們不滿足於只欣賞蒸汽機時代的作品，現代的中國人需要了解現代的外國人的思想、情緒和藝術手法……」吳冠中就是這樣直言不諱地公開表明自己的態度。在當時，沒有人像他那樣表現出對中國藝術走向現代的真誠與渴望。1979 年初，他在一次討論會上這樣呼籲：「現代的西方美術要開放。長期以來對西方美術基本上採取排斥的方針，不開放，這很不好。在世界上不論大國、小國、先進的、落後的，對現代美術很少像我們國家這樣的態度。為實現四化，在科學技術上我們要學習外國的先進經驗，在文藝方面，也要打開眼界。要研究現代美術，起碼要把它拿來，鑑別、消化……我們要開放，要相信人民是有眼睛的，有免疫力的。」（見 1979 年《美術》第 2 期〈要重視油畫問題〉）

接著他又發表了〈繪畫的形式美〉，這篇載於 1979 年第 5 期《美術》雜誌的文章，立即引起巨大反響，因為它所觸

及的是一個 30 年來諱莫如深的話題，而新時期的美術理論正是以「形式問題」作為突破口，在新舊觀念的對抗中艱難地得以拓展。

由〈繪畫的形式美〉引起接連不斷爭論期間，吳冠中始終站在美術理論的最前沿進行著他的形式啟蒙，自覺不自覺地扮演著一個新時期美術理論的開拓者的角色。理論界一些最早觸及時弊、引起爭議、產生迴響的文章，多出自他的筆下。在〈繪畫的形式美〉一文發表之後，接著又發表了〈造型藝術離不開對人體美的研究〉、〈關於抽象美〉和〈內容決定形式？〉等文章。在這些文章中，他提出了許多有價值的和帶有挑戰意味的觀點，或引起持久的爭論，或遭到嚴屬的抨擊。在當時的政治大環境下，吳冠中對藝術問題的直抒己見，實際上冒著很大的風險。他不是理論家，不可能對自己提出的藝術問題做出純理論的闡釋。但是，出於對中國文化的責任感，出於對藝術發展的真誠願望，他不能不說，他顯然已把個人的風險置之度外。

在整個改革開放初期，吳冠中一直十分活躍，到處被邀請去做展覽，發表講演，連續發表文章，宣傳他的藝術主張。雖然不斷受到官方思想的強大抵制，但卻在廣大青年畫家中產生強烈共鳴與迴響。可以說，一向勤於在畫布上耕耘的藝術家，同時也在新時期美術理論的開拓中做出卓越建

樹。他的主要成就雖然是在繪畫方面，卻也不能低估他在理論上產生的影響力，尤其是在新時期初期，理論家還沒有足夠的理論勇氣，同時對西方現代理論也缺乏必要的了解，因此，他的奔走疾呼，他的形式啟蒙就顯得尤為重要。

　　吳冠中在連續發表上述文章的同時，也不斷將西方一些現代派大師介紹到中國來，如：梵谷、畢卡索、竇加、尤特里羅、莫迪利亞尼、羅丹、摩爾、以及更早的夏凡納、波提且利等。對於他所心儀的中國傳統畫家，他也不惜筆墨予以評介，用他的「形式主義解剖刀」重新評價他們的畫論和藝術。例如他最早評介的虛谷，就是在形式語言的探索中具有卓越成就的一位繪畫大師。對於石濤的畫論和藝術，他也有著特別的興趣，不僅撰文分析他的作品，還寫了一本《我讀「石濤畫語錄」》單獨出版。

　　吳冠中的大家縱論，還涉及到 20 世紀中國的許多重要藝術家，這裡既有他的師輩如潘天壽、林風眠、吳大羽、陳之佛，也有比他年長的藝術家如常玉、李可染、衛天霖、石魯以及同輩藝術家祝大年、熊秉明、劉國松、袁運甫、羅工柳等，還有他的學生中卓有成就的王懷慶、劉巨德等，總之，入選在這本「大家縱論」中的藝術家，可以說古今中外無所不包。藝術家吳冠中不僅用他的一支筆畫畫，還用他的另一支筆寫作，先後完成 200 多萬字的文稿。收入《吳冠中藝

譚》中的《藝術人生》和《大家縱論》兩集文稿正是從七卷本的《吳冠中文叢》中遴選出來的。

　　我曾在一篇文章中說，吳冠中不僅是 20 世紀中國藝術走向現代的領軍人物和最具開拓精神和創造活力的藝術家，而且也是新時期美術理論的建設者與開拓者。正如英國漢學家麥克・蘇立文（Michael Sullivan）說：「能像吳冠中這樣對自己的藝術與藝術本身，以及同道所面對的問題做如此周密的思考與闡述的人實在不多。單憑他發表的文字就足以讓他在藝壇上占一席之地。尤其是他那樣強烈、簡練與坦誠的表達方式，可與他所崇仰的梵谷媲美。」

<div align="right">2020 年 5-6 月於北京京北槐園</div>

序言

波提且利的〈春〉

　　波提且利（Sandro Botticelli, 1446-1510）在 15 世紀義大利的佛羅倫斯藝壇上占著特殊地位，他的風格不僅在當時是獨特的，就從整個歐洲繪畫史來看，也是異常突出的。在他的創作中交織著兩種極不相同的因素：一種是人文主義的傾向，亦即現實人間的生活氣息；另一種則是中世紀的神祕色彩。在他中期成功的作品中，這兩種因素被獨特地結合在一起，而人文主義的傾向有著主導作用。畫中那些美貌的聖母或女神是有血有肉的、世俗的，但從其略呈尖瘦的臉型及動作姿態的戲劇性等特點中，又使人感到她們同時具有幾分神的意味，而這些神是詩化了的人。晚期作品雖更重視人物情緒的刻畫，但越來越遠離了文藝復興的基本精神，宗教色彩和愁苦心情統治了畫面。所以波提且利一生的作品雖很多，但最具有代表性，並最能代表 15 世紀佛羅倫斯時代特徵的作品，無疑是〈春〉及〈維納斯的誕生〉。說到波提且利，人們想到的首先是〈春〉及〈維納斯的誕生〉，其中幾個少女的頭部複製品還出現在現代歐洲理髮店的廣告中。

波提且利的〈春〉

〈春〉是從波里齊阿諾的詩[01]得到啟發,別開生面地創造了希臘神話中的形象。內容的表現大體如下:在黎明的橘樹林裡,飄來了一群女神,這彷彿在牛郎織女的神話故事中,牛郎所看到的仙女們降落人間的場景。

墨丘利[02]領路,他的蛇杖點觸處,萬木都甦醒過來。接著是「美麗」、「青春」、「歡樂」三女神,姿態綽約,且行且舞。位居畫面中央的是愛神維納斯,她輕舉著右手像是控制著整個行列。維納斯之後是春之神,她接來花神芙羅拉口中吐出的花朵,又將花朵一路散播開去。從樹林中推送著花神的是西風之神仄費羅斯,他的陰冷的形象猶如一角冬天,正好襯托了展開的初春。女神們足跡所及,百花齊放。高處,小愛神丘比特在盲目發箭,那是燃燒著的愛情之箭。

新興資產階級累積了剝削來的財富,過著安閒逸樂的生活,他們住膩了宮廷,開始去享受戶外生活的快樂,去後花園或山林中遊戲作樂,輕歌曼舞,談情說愛;〈春〉,作於1478年(一說作於1481-1482年間),正是對這種生活趣味的反映。曾是美第奇宮中得寵者的波提且利,頗有機會參與宮中的許多狂歡節日,對宮中生活是熟悉的。故〈春〉雖寄詩於神話中,卻同時也可以說是某些真實場景的記錄,其中

01 波里齊阿諾,義大利詩人。這裡提到的詩指寓言長詩《吉奧斯特納》。

02 墨丘利是神之使者,終日奔走道路中,故鞋上有翅膀,他常持和平杖,能調解任何糾紛。有一日見二蛇相鬥,他以杖投之,二蛇便相親相愛盤踞杖上,乃成蛇杖。

領路的墨丘利也像是美第奇家成員的肖像。

〈春〉的畫中人所穿的紗及絲絨等花、素貴重衣料，標誌了當時佛羅倫斯、威尼斯及北方佛蘭德斯等地的紡織工業水準。仔細看看他們頭上戴的、胸前掛的、腳上穿的，生活的享受已是十分考究和細膩了。據植物學家統計，畫面上共有五十來種花草，一一可辨認，都是當時佛羅倫斯園林中生長的品種，這些不同季節的奇花異草被波提且利組織在同一畫面中。靜穆是畫面的主調。果木花草滋潤清新，像是昨夜春雨新洗。晨風溫涼，吹送著芬芳。環境雖美，但氣氛是冷的，姑娘們臉上也都不浮一絲笑容，看來她們的內心並不愉快，相反的像是罩著一層淡淡的哀愁。〈春〉表現的雖是歡樂的主題，但使人感到的卻是好景不長、年光易逝的惆悵。

出身製革匠家庭的波提且利，體弱多病，雖托庇宮中，看來是沉默寡歡的。受命作〈春〉，他仍忠實於自己的感受，沒有故作媚態，他抒寫的不是春暖，是春寒。

波提且利的作品不僅富於詩的想像，文學意味雋永，在造型手法方面更是獨樹一幟。他不僅是卓越的色彩畫家，又是極結實的素描畫家。他在造型中不依賴明暗的效果來表現立體感，主要是嚴格刻畫形象的組織結構和性格特徵，達到筆筆不苟而且整個形象洗練統一，在人體和肖像中是如此，在大幅構圖中亦是如此。他的女人體的造型主要是表達姿態

波提且利的〈春〉

動作的節奏美，其修長勻稱的腿不是在地面上走，而是在
舞，在飄。看〈春〉中那三個正在跳舞的少女的臂膀，上下
左右的動作被巧妙地安排後，要細心辨認才能弄清楚誰和誰
的臂膀，這樣，予人一種錯覺：她們的臂膀忽上忽下，具有
連續動作的效果。並且，為了襯托這些風前人物的波狀動
態，背景那一排排深色的樹幹畫得分外堅硬，而且幾乎都是
垂直的。這一隱藏著的對照手法作者同樣用在〈維納斯的誕
生〉中。

　　波提且利不僅在形象刻畫中降低明暗調子，突出了線的
效果，在整個構圖處理中他也不受透視的約束。他不渲染遠
近虛實，主要在疏密穿插中經營畫面。這樣的表現形式便對
組織結構提出了十二分嚴格的要求：畫面上任何一個小角落
都不允許絲毫含糊，哪怕是一片樹葉的俯仰，一隻果子的向
背，都煞費苦心地推敲。

　　由於在形象刻畫中不強調立體感，在構圖處理中不強調
深遠感，便易追求畫面的裝飾效果。波提且利自從最初學畫
起，終生都在探求著裝飾形式，由於對裝飾效果過度的偏
愛，有時甚至不免削弱了形象的生命力。他經常以茂密的花
葉襯托人物形象，以繁雜的裝飾品點綴人物形象，表現密密
的衣褶和千絲萬縷的髮束更是他拿手的好技法。他的畫面布
滿著層層疊疊的線組織，空閒處是不多的，線組織的疏密譜

出了其特有的節奏感。波提且利的藝術是以繁見勝,其人物刻畫雖極洗練,而整個畫面的效果是充實豐富的,這頗有些接近我國民間年畫的處理手法,所以一般認為波提且利的作品具有東方色彩。

<div align="right">載《世界美術》1979 年第 2 期</div>

波提且利的〈春〉

夢裡人間

—— 憶夏凡納的壁畫

　　人們都做過各式各樣的夢。做了噩夢，驚醒時通身汗溼，怦怦心跳，餘悸猶在。當在梵蒂岡西斯庭教堂看到米開朗基羅的壁畫〈最後的審判〉時，彷彿就是這種夢境的再現！我們也做過輕鬆舒適的夢，幽靜的田野任你信步，溫情脈脈的人們與你無爭，景色是美好的，人世間是善良的……夢醒後會為失掉了這寓言世界而惆悵！那麼我們去瞻仰夏凡納（Pierre Puvis de Chavannes, 1824-1898）的壁畫吧，我們於此又進入了失去的好夢境！米開朗基羅表現了天堂地獄的緊張，夏凡納抒寫了人間的寧靜，寧靜也許只是片時的，但人們祈求寧靜！

　　我瞻仰過威尼斯丁托列托（Tintoretto, 1518-1594）和委羅內塞（Paolo Veronese, 1528-1588）的巨幅壁畫，金碧輝煌的服飾，雍容華貴的人物，那種奢靡的貴族之家欲令人陶醉吧，但並未能給我刻下不可磨滅的印象；我看過大街的巨幅油畫〈加冕〉，莊嚴肅穆的宮廷儀仗令人生畏，但與我何干！我看過許許多多虔誠的宗教壁畫，也都未能引起我多大的共鳴。

夢裡人間—憶夏凡納的壁畫

但在夏凡納的樸素的壁畫前，我感到特別親切，我不自覺地放慢腳步，停下來，近看，細讀，我被深深感染了！那是人間，是民間，是我們老百姓生活在其中的天地！夏凡納曾進入德拉克羅瓦（Eugène Delacroix, 1798-1863）的畫室，並得到這位大師的青睞。但他很快發現這是一種誤會，偉大的浪漫派大師、傑出的色彩畫家德拉克羅瓦善於渲染強烈的色彩，但卻是平庸的教師，他的學生不能得其三昧，往往胡亂塗抹。夏凡納所見的自然不是如此，他偏愛的是「和諧」。氣質不能教人。他和大師不是同路人，他離開了大師，只著眼於生活和自然的真實，終生認定了那是靈感唯一的源泉。粗粗瀏覽一下夏凡納的壁畫，往往可遇見濃密的叢林、豐滿的葡萄園、靜靜的湖泊、緩緩的河流，農夫們在推磨、犁田，樵夫在打柴，泥水匠在建牆，木匠在造橋，鐵匠在打鐵，婦女們將蘋果送入酒窖，或紡線，或織網，載重的船在行駛，柳蔭深處有人們在洗澡，岸上年輕的母親在哺乳……作者將富饒可愛的祖國的優美生活歷歷展現在讀者面前，看過夏凡納壁畫的全世界讀者們，也都會嚮往著這夢境般和平、安居樂業的法蘭西吧！

夏凡納在大壁畫中往往用象徵手法表現寓意，如巴黎大學圓廳的〈文學、科學和藝術〉，里昂美術館的〈文藝女神在聖林中〉，巴黎市政廳的〈夏〉和〈冬〉，馬賽宮的〈馬

賽，東方之門〉，亞眠博物館的〈和平〉、〈戰爭〉、〈勞動〉、〈休息〉以及〈秋〉、〈睡眠〉……道是有「題」卻無「題」，這些壁畫的題目也只是楔子或引言，作者於此抒寫的真正內容是人間生活的長河，是寬銀幕的風俗畫，是人與大自然的綜合造型美，是形象美的詩篇。在〈文學、科學和藝術〉的世界裡，科學家、學者和文藝家們在研究、思考，漫步於林間草坪，人們有著共同美好的理想吧，互相呼應又互不干擾。世界上真有這種仙境嗎？月球裡已肯定沒有，這只存在於夏凡納的壁畫中。在〈文藝女神在聖林中〉，作者沒有將眾神安排在希臘赫利孔神山上，畫面中只是湖畔疏林，卡麗奧普給姐妹們朗誦詩句，有人閒談，有人默坐，有人懶洋洋躺在點綴著花朵的綠茵上，歐戴普與泰麗正在空中唱歌彈琴，飛來相會。水仙非仙，清白潔淨便自成仙，神女們的飄逸高貴來自造型的典雅優美，幾個愛奧尼式的卷渦柱頭是希臘時代的見證。

夏凡納的壁畫主要分散在亞眠、里昂、盧昂、夏特勒、普瓦基埃市政廳、巴黎市政廳、尚帕涅教堂、波士頓圖書館及巴黎大學等處，最為集中的是在巴黎先賢祠。此館始建於 1754 年，法國大革命後這裡便作為偉人們的殯葬處，雨果、左拉們的骨灰也都安置在這裡，館上銘刻著大字：「國家感激偉人們。」1874 年後，夏凡納於此作了一系列的巨幅

夢裡人間—憶夏凡納的壁畫

壁畫，從此先賢祠更增添了藝術的光輝。這組壁畫主要是表現了傳說中保護巴黎的聖女聖日內維耶的故事，如〈聖女的童年〉、〈聖女在祈禱〉、〈聖女在分發食物 —— 人民因巴黎被圍處在饑饉中〉、〈聖女在守護著沉睡中的巴黎〉……今天，為了寫這篇稿子，我查閱了聖女的傳說，她誕生於南戴爾，天主教將每年的 1 月 3 日作為她的紀念日。但當年在先賢祠看夏凡納的壁畫時，我根本沒有去研究什麼聖女的經歷，一頭就撲向眼前展現的勞動人群：他們從帆船上背下糧食；鄉親們圍繞著神父在欣賞一位美麗的小姑娘；男子壯健的背影；年輕的媽媽抱著可愛的娃娃；耕牛、大樹、遙遠的青山，羊群分散開去，有的在默默低頭吃草，有的彷彿詩人似的伏在幽靜的角落裡；藍藍的夜空，月色皎皎，巴黎沉睡了，憔悴的老婦守在門前，是她的不眠之夜……壁畫中聖女的形象正源於夏凡納的夫人，那「守夜的聖女」已是她抱病時最後一次做模特兒，夏凡納作完這幅畫後不久，夫婦倆便相繼去世了。

夏凡納的人物造型修長，姿態綽約，站著的亭亭玉立，躺臥的舒適自如，或橫斜側臥，或曲臂支頷，每個動作都考慮到剪影效果，低頭沉思與仰天遐想又均出自內心的流露。群像組合間俯仰顧盼更顯得情意綿綿，動作輕鬆柔和，彷彿電影慢鏡頭所攝取到的最優美姿勢的瞬間。夏凡納經常用高

高的樹林構成畫面，緊密配合以站立為主的人物，從人物的直線上升到林木的垂線，垂直線是畫面的主調，它保證了壁畫和牆面的均衡及穩定感。夏凡納降低了光影效果，有體無光，他用線與塊面結合塑造人和景的裝飾性形象。構圖和物象身段的剪裁是他藝事成敗的關鍵。他以素雅色彩為主調鋪蓋巨幅壁畫，使室內保持安寧平靜，使牆面顯得後退了，畫境與觀眾保持著一定的距離，不使人感到壓抑。局部設色則採用固有色搭配的裝飾效果，當一群婦女集合在一起時，她們間淺絳粉色之類的衣裙色塊穿插使我聯想到〈韓熙載夜宴圖〉中的演奏樂女們。如果要以最簡單的幾個字來概括夏凡納壁畫的藝術特色，那就是：「和諧」與「單純」。眾多的人，各樣的景，不同的形，各異的色，畫面的一切都統一在高度的和諧裡，這是夏氏獨家的和諧。至於單純，那是愈到晚期愈近爐火純青。他早期作品也曾受威尼斯派或普桑（Nicolas Poussin, 1594-1665）等人的牧歌式情調的感染，畫面沉浸在明暗的氛圍中，並略帶一些甜膩之味。晚期作品則單純清澈，呈現出東方壁畫的特色，這是夏凡納風格的成熟，所以他自己說，先賢祠的壁畫將寫出他的遺囑。

夏凡納的人物都是古裝，希臘的姿態，羅馬風度的服飾，但背景風光卻是現代的。人生易老天難老，世紀繼承著世紀，宇宙和自然的變化是不明顯的。人呢？人易變，但人

夢裡人間—憶夏凡納的壁畫

的本質，赤裸裸的人也是變化不大的。夏凡納筆底的人間是古今有普遍性、有永恆性的人間！

夏凡納在作先賢祠的巨幅壁畫期間，利用間隙時間作了一幅〈貧苦的漁夫〉，畫面天氣肅殺，可憐的漁夫立在木船裡合著雙手低頭在等待，等待魚？等待命運？槳、網和船底倒影的強勁縱橫線組成了漁夫的牢籠。嬰兒裸臥在沙灘草地裡，婦人採折野花想逗孩子吧。都德的小說以含淚的微笑敘述心酸的苦難，夏凡納這幅漁夫是沉默的申訴！

夏凡納構圖的另一重要特色是人和景的有機組合。西方歷代名畫中以人物為主，配以背景的佳作不少。柯洛（Corot, 1796-1875）的許多風景畫中出現抒情性的人物，但仍是以風景為主，人物只是點綴。夏凡納畫中的人和景的分量是平衡的，相互的制約關係是嚴謹的，有的建築物幾乎同界畫一般規矩，但和人物的波狀線仍配合得十分協調。人物造型優美，作者確是煞費推敲，「嘔盡了心血」。樹木結構也刻畫得堅實多姿，都是在生活中深入觀察和實地寫生得來，每棵樹都堅挺有力，生氣勃勃。我這個東方人在瞻仰夏凡納的作品時，不自覺地就聯想到韓滉的〈文苑圖〉和宋人無款作品〈寒林秋思圖〉，他們有表現手法的共鳴，也有意境的共鳴。

載《世界美術》1980 年第 2 期

姑娘呵，你慢些舞，讓竇加畫個夠

　　白駒過隙，剎那間的形象喚起了人們的美感！造型美，一般是從靜觀中得來，遇到美的形象，誰都想細細看，慢慢欣賞，戀戀不忍離去。學過一點西洋畫的學生，面對著繪畫的對象，總要求人家坐著別動，似乎一動美就溜掉了！舞蹈是動作之美，雖未必就是白駒過隙，但其「美」確存在於運動之中。造型之美在靜觀，舞蹈之美在飛逝；魚我所欲也，熊掌亦我所欲也，二者不可兼得乎？京劇動作很美，傑出的演員正表現得入神，觀眾張著嘴、屏住呼吸都陶醉在其藝術的浪濤裡了。突然，鑼鼓中斷，一個亮相，演員完全靜止了，絕對靜止了，臺下一片掌聲，觀眾快意地、滿足地驚嘆這冰凍了的運動之美！表現舞蹈美的畫家們也正是善於亮相的傑出演員！

　　法國印象派畫家竇加（Edgar, 1834-1917）的特色是表現運動中的舞蹈美的印象。與所有的印象派畫家不同，竇加完全不畫風景，他專畫人，主要畫舞女和舞蹈人的生活。竇加，他完全不是花花公子為消閒或玩弄而描繪女舞蹈家，他

姑娘呵，你慢些舞，讓竇加畫個夠

表現了這些優美舞蹈動作創造者們的艱辛與苦難，華美的衣裙只片時地掩飾了肉體的疲憊，樂池裡的吹奏者們雖個個服裝筆挺，那緊張的演奏和面部嚴肅表情的背後卻隱藏著失業危險的恐懼心理！此外，竇加還畫被生活壓得喘不過氣來的熨衣服的婦女，畫咖啡店中憂鬱地對著酒杯發愁的下層公民……

竇加具有極過硬的寫實功力，他是帶著雄厚的古典功底參與印象派行列的。他善於捕捉無論是靜的或動的物件，而且把握性強。這不僅靠寫生能力，更主要靠觀察能力。扭曲中的腰肢、旋轉著的股腿、打噴嚏的婦女、跨上奔馬的騎士……能讓你寫生嗎？但卻被竇加表達得淋漓盡致。因表現動作的題材多，故竇加多用線，單線、複線、重疊著的線、粗粗細細交織著的線、斷斷續續意到筆不到的線，只要能縛住運動的特色與美感，手段是完全不必計較的。「高古遊絲描」宜於表現柔和之美感吧，但柔和之美感不一定靠「高古遊絲描」來表現。粗線亦可以表現柔和，折線（帶稜角的線）同樣可表現蜿蜒。西班牙舞中強烈的節奏感，我感到就有些像用頓挫的筆法，用折線表現了曲折之美而不失委婉之致。形式美的關鍵是形象整體的組織結構，「謹毛而失貌」，捕捉舞蹈美是緊張的追蹤捕鬥，誰顧得上細修邊幅！所以竇加不很喜歡油畫，他更多地用粉筆畫，因後者更便於快速追

求他偏愛的運動美。他雖也善於用色，但主要還是求形，他的強烈鮮明的色彩是從屬於形的，只不過是為了加強形的運動感，這點他與大部分印象派夥伴們不一樣。

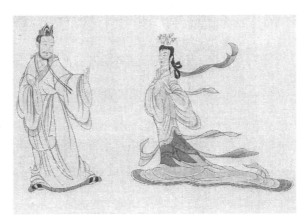

于非闇摹　〈女史箴圖〉（局部）

芭蕾舞在我們國內還不普及，但柔軟體操表演已幾乎是人人都爭著欣賞的了，二者同樣都是人體美，運動中的人體美。美術家表現這方面的美時，不同於攝影或電視，他們有時用「粗」來表現「細」，用「硬」來表現「軟」，用「靜」來表現「動」，這些矛盾著的方面的辯證處理是造型藝術的特殊手法和規律吧！所以羅丹（1840-1917）和竇加用雕塑來表現舞蹈，粗笨凝重的泥塑與鑄銅偏偏能揭開運動形象的奧祕！不似不似？卻似卻似！

竇加已是一百年前的竇加，他用「靜」給我們留下了

姑娘呵，你慢些舞，讓竇加畫個夠

當年的「動」的美，他早已獲得了世界聲譽。一百年來舞臺速寫已很普遍，人才輩出，我剛收到今年第一期〈文藝研究〉，重新發表了「文化大革命」前葉淺予同志的舞臺速寫。這幾幅速寫，無論從生動、準確、概括、洗練、深刻和粗獷各方面比，都不亞於竇加，有過之無不及呵！我們要學習前人和洋人，絕不能故步自封，但也不要妄自菲薄！人們的感覺總是愈來愈敏銳，愈來愈複雜，審美觀的發展如後浪推前浪，永遠推向新的遠方！人們逐漸發現、認識了本來存在於生活中的抽象美的因素，如溶洞鐘乳石，如大理石雲紋，如落英繽紛，如樹影搖曳……我們的祖先也早就在假山石、書法及舞蹈等形象藝術中有意無意發揮了抽象美。靜止的造型藝術力圖衝破孤立片面的形象美，想相容不同時間和不同角度的美於同一整體結構之中，彷彿要令人在一件作品中感受到連續動作之美。這種新關係首先很容易發生在動與靜、舞蹈美與造型美之間。二重唱，聲與聲之間的互相襯托對比；雙人舞，動作與動作之間的交錯組合美，這些藝術處理早已為群眾所愛好，但超出時間和空間局限的美術作品還不易被理解和接受！我並不主張要追隨西方的抽象派，但音樂、舞蹈和美術它們都離不開抽象之美吧！「移步換形」是我們前輩藝人的體會和創造，這種不同角度的美感變化何嘗不可植入同一件造型作品之中！我們的美術絕不會永遠被囚

在攝影鏡頭裡，有才華的舞臺速寫家紀念竇加、研究竇加，並必然將遠遠超過竇加！

1980 年

姑娘呵，你慢些舞，讓寶加畫個夠

思想者的迷惘

—— 寄語羅丹之展

　　法蘭西失盡海外的殖民地，巴黎卻永遠是全世界藝術崇敬者的麥加。羅丹的〈思想者〉高踞於自家庭院裡，天天接待來自全世界各色人種的瞻仰與膜拜。巴黎的地域靠近羅丹博物館的那一站，月臺兩壁的張掛全部是羅丹作品的巨幅照片，是旅遊廣告，是民族驕傲。

　　出國成潮。那潮，起於貧窮落後的國度，人們湧向西方發達國家，去學習、謀生、乞討。立志自救的中國改革開放，促進了經濟、文化的交流，潮去潮來，換了人間。羅丹的〈思想者〉初次出國，首先來到北京，落座於中國美術館前，在東方人流中仍苦苦思索。

　　與印象主義繪畫同步，羅丹衝破學院式雕刻一味精微描寫對象形似的局限，毫不掩飾捏塑與劈鑿的手感，淋漓盡致地表現物件的造型特徵，探求雕塑之所以獨立為雕塑的本質美感。在展拓現代造型領域的同時，羅丹深深扎根於人間社會，他的美感誕生於人生的悲歡：〈加萊義民〉、〈地獄之門〉、〈行走的人〉、〈夏娃〉、〈娼婦〉、〈愛之吻〉、〈造

思想者的迷惘—寄語羅丹之展

物之手〉……雕塑家羅丹是思想者。這樣一位巨匠經歷了時間和地域的考驗，其偉大和光芒與日俱增。曾是西方陽春白雪的羅丹，面對今日的中國觀眾，已是滿城唱和的下里巴人了。從羅丹引申發展的布林特爾、馬約、亨利‧摩爾、傑克梅蒂……他們比羅丹走得更遠，但中國人民似乎尚看不真切，今羅丹既來，他們的被邀也應在期待中了。

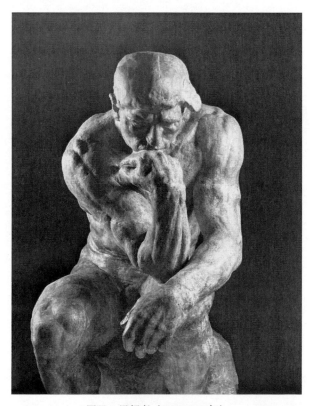

羅丹　思想者（1880-1900 年）

馬踏匈奴

　世界上不少國家的元首訪問過北京，他們百忙中大都想抽空看看長城。唯有法國的蓬皮杜先生寧可不看長城，提出要看雲岡石窟，當時周恩來同志陪他去欣賞了祖國的瑰寶。今日並非元首的「思想者」來京，誰來招待貴賓？我多麼盼望請霍去病墓及西安博物館的漢唐雕刻群前來陪客。於羅丹

思想者的迷惘—寄語羅丹之展

作品展同時，展出我國古代雕刻，「思想者」從未見過這些東方古代雕刻原作，他將為之吃驚：古代東方原是現代西方的知音！被人們仰止了一個世紀的思想者面對二十個世紀前的無名氏之作，他將更墮入深深的迷惘中吧！

<div align="right">1993 年</div>

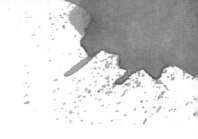

梵谷

　　每當我向不知梵谷其人其畫的人們介紹梵谷時，往往自己先就激動，卻找不到確切的語言來表達我的感受。以李白比其狂放？不適合。以玄奘比其信念？不恰當。以李賀或王勃比其短命才華？不一樣。我童年看到飛蛾撲火被焚時，留下了深刻的永難磨滅的印象。梵谷，他撲向太陽，被太陽熔化了！

　　先看其畫，〈唐吉老父像〉畫的是鬍子拉碴的洋人，但我於此感到的卻是故鄉農村中父老大伯一樣可親的性格，那雙勞動的粗壯大手曾摸過我們的小腦袋，他決不會因你弄髒了他粗糙的舊外套或新草帽而生氣。醫生迦歇，是他守護了可憐的梵谷短促生命中最後的日子；他瘦削，顯得有些勞累、憔悴，這位熱愛印象派繪畫的醫生是平民階層中辛苦的勤務員，梵谷筆下的迦歇，是耶穌！郵遞員露林是梵谷的知己，在阿爾的小酒店裡他們促膝談心直至深夜，梵谷一幅又一幅地畫他的肖像，他總是高昂著頭，帽箍上奪目的「郵差」字樣一筆不苟，他為自己奔走在小城市裡給人們傳送音信的職業而感到崇高。露林的妻子是保姆，梵谷至少畫了她

梵谷

五幅肖像，幾幅都以美麗的花朵圍繞這位樸素的婦女，她不正處於人類幼苗的花朵之間嘛！他一系列的自畫像則等讀完他的生命史後由讀者自己去辨認吧！

梵谷是以絢爛的色彩、奔放的筆觸表達狂熱的感情而為人們熟知的。

但他不同於印象派。印象派捕捉物件外表的美，梵谷愛的是物件的本質，猶如物件的情人，他力圖滲入物件的內部而占有其全部。印象派愛光，梵谷愛的不是光，而是發光的太陽。他熱愛色彩，分析色彩，他曾從一位老樂師學鋼琴，想找出音和色之間的契合關係。但他在自己〈夜間咖啡館〉一畫的自述中反對單純作色彩的音樂師，他追求用色彩的獨特效果表現獨特的內心感情，用白熱化的明亮色彩表現引人墮落的夜間咖啡館的黑暗景象。我從青少年學畫時期起，一見梵谷的作品便傾心，此後一直熱愛他，到今天這種熱愛感情無絲毫衰退。我想這吸引力除了來自其繪畫本身的美以外，更多的是由於他火熱的心與物件結成了不可分割的整體，他的作品能打動人的靈魂。形式美和意境美在梵谷作品裡得到了自然的、自由的和高度的結合，在人像中如此，在風景、靜物中也如此。古今中外有千千萬萬畫家，當他們的心靈已枯竭時，他們的手仍在繼續作畫，言之無情的乏味的圖畫汗牛充棟，但梵谷的作品幾乎每一幅都透露了作者的心

臟在跳動。

　　梵谷不倦地畫向日葵。當他說：「黃色何其美！」這不僅僅是畫家感覺的反應，其間包含著宗教信仰的感情。對於他，黃色是太陽之光，光和熱的象徵。他眼裡的向日葵不是尋常的花朵。當我第一次見到他的向日葵時，我立即感到自己是多麼渺小，我在瞻仰一群精力充沛、品格高尚、不修邊幅、胸中懷有鬱勃之氣的勞苦人民肖像！米開朗基羅的〈摩西像〉一經被誰見過，它的形象便永遠留在誰的記憶裡；看過梵谷的〈向日葵〉的人們，他們的深刻感覺永遠不會被世間無數向日葵所混淆、沖淡。一把粗木椅子，坐墊是草紮的，屋裡雖簡陋，椅腿卻可舒暢地伸展，那是爺爺坐過的吧！或者它就是老爺爺！椅上一隻煙斗透露了咱們家生活的許多側面。椅腿椅背是平凡的橫與直的結構，草墊也是直線向心的線組織。你再觀察吧，那樸素色彩間卻變化多端，甚至可說是華麗動人。凡是體驗過、留意過苦難生活、純樸生活的人們，看到這畫當會感到分外親切，它令人戀念、落淚！

梵谷

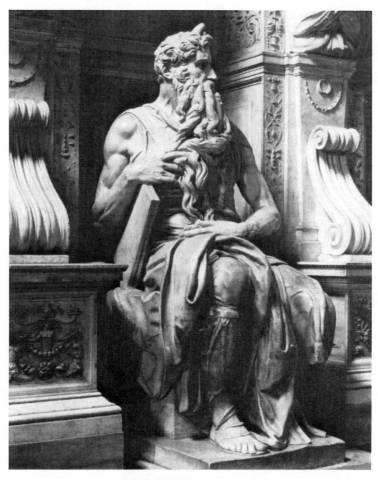

米開朗基羅摩西像（1513-1516 年）

　　梵谷熱愛土地，他的大量風景畫不是景致，不是旅行遊
記，是人們生活在其間的大地，是孕育生命的空間，是母
親！他給弟弟提奧的信寫道：

「……如果要生長，必須埋到土地裡去。我告訴你，將你種到德朗特的土地裡去，你將於此發芽，別在人行道上枯萎了。你將會對我說，有在城市中生長的草木，但你是麥子，你的位置是在麥田裡……」他畫鋪滿莊稼的田野、枝葉繁茂的果園、赤日當空下大地的熱浪、風中的飛鳥……他的畫面所有的用筆都具運動傾向，表現了一切生命都在滾動，從天際的雲到田壟的溝，從人家到籬笆，從麥穗到野花，都互相在呼喚，在招手，甚至天在轉，地在搖，都緣於畫家的心在燃燒。

梵谷幾乎不用平塗手法。他的人像的背景即使是一片單純的色調，也憑其強烈韻律感的筆觸推進變化極微妙的色彩組成。就像是流水的河面，其間還有暗流和漩渦。人們經常被他的畫意帶進繁星閃爍的天空、瀑布奔騰的山谷……他不用純灰色，但他的鮮明色彩並不豔，是含灰性質的、沉著的。他的畫面往往通體透明無渣滓，如同銀光閃閃的色彩所畫的〈西萊尼飯店〉，明度和色相的掌握十分嚴謹，深色和重色的運用可說惜墨如金。他善於在極複雜極豐富的色塊、色線和色點的交響樂中托出物件單純的本質神貌。

無數傑出的畫家令我敬佩，如周昉、郭熙、吳鎮、仇英、提香、柯洛、馬奈、塞尚……我愛他們的作品，但自身並無太多的需求去調查他們繪畫以外的事。可是對另外一批畫家，如老蓮、石濤、八大山人、波提且利、德拉克羅瓦、

梵谷

梵谷……我總懷著強烈的欲望想了解他們的血肉生活，鑽入他們的內心去，特別是對梵谷，我願聽到他每天的呼吸！

文森特‧梵谷 1853 年 3 月 30 日誕生於荷蘭鄉村津德爾特。那裡天空低沉，平原上布著筆直的運河。他的家是鄉村裡一座有許多窗戶的古老房子。父親是牧師，家庭經濟並不寬裕。少年文森特並不循規蹈矩，氣質與周圍的人不同，顯得孤立。唯一與他感情融洽的是弟弟提奧。他不漂亮，當地人們老用好奇的眼光盯他，他回避。他的妹妹描述道：「他並不修長，偏橫寬，因常低頭的壞習慣而背微駝，棕紅的頭髮剪得短短的，草帽遮著有些奇異的臉。這不是青年人的臉，額上已略現皺紋，總是沉思而鎖眉，深深的小眼睛似乎時藍時綠。內心不易被認識，外表又不可愛，有幾分像怪人。」

他父母為這性格孤僻的長子的前途感到憂慮。由叔父介紹，梵谷被安頓到巴黎畫商古比在海牙開設的分店中。商品是巴黎沙龍口味的油畫及一些石版畫，他負責包裝和拆開畫和書，手腳很靈巧，出色地工作了三年。後來他被派到倫敦分店，利用週末也作畫消遣，他那時喜歡的作品大都是由於對畫作主題的喜愛，滿足於其中的一些圖像，而他自己的藝術靈感尚在沉睡中。他愛上了房東寡婦的女兒，人家捉弄他，最後才告訴他，她早已訂婚了。他因而神經衰弱，在倫敦被辭退。靠朋友幫助，總算又在巴黎總店找到了工作。他

批評主顧選畫的眼光和口味，主顧可不原諒這荷蘭鄉下人的「無禮」。他並說：「商業是有組織的偷竊。」老闆們很憤怒。此後他來往於巴黎、倫敦之間，職業使他厭倦，巴黎使他提不起興趣，他讀《聖經》，徹底脫離了古比畫店，其時二十三歲。

　　他到倫敦教法文，二十來個學生大都是營養不良、面色蒼白的兒童，窮苦的家長又都交不起學費。他改而從事宣道的職業，感到最迫切的事是寬慰世上受苦的人們，他決心要當牧師了。於是必須研究大學課程，首先要補文化基礎課。他寄住到阿姆斯特丹當海軍上將的叔父家裡，頑強地鑽研了十四個月，終於為學不成希臘文而失望，放棄了考試，決心以自己的方式傳道。他離開阿姆斯特丹，到布魯塞爾的福音學校。經三個月，人們不能給他明確的任務，但同意他可以自由身分冒著危險去礦區講演。他在蒙斯一帶的礦區工作了六個月，仿照最早基督徒的生活，將自己所有的一切分給勞苦的人們，自己只穿一件舊軍裝外衣，襯衣是自己用包裹布做的，鞋呢？腳本身就是鞋。住處是個窩，直接睡在地上。他看護從礦裡回來的工人，他們在地下勞動了十二小時後精疲力竭，或帶著爆炸的傷殘。他參與斑疹傷寒傳染病院的工作。他宣教，但缺乏口才。他瘦下去，衰弱下去，但決不肯半途而止。他的牧師父親不了解這非凡的行徑，趕來安慰

梵谷

他，安排他住到一家麵包店裡。委以宗教任務的上司被他那種過度的熱忱嚇怕了，找個藉口撤了他的職。

他宣稱：「基督是最最偉大的藝術家。」他開始繪畫，作了大量水彩和素描，都是關乎礦工生活的。宗教傾向和藝術傾向間展開了難以協調的鬥爭，經過多少波濤的翻騰，後者終於獲勝了！他再度回到已移居艾登的父親家，但接著又返回礦區去，赤腳流血，奔走在大路的贖罪者與流浪者之間，露宿於星星之下，遭受「絕望」的蹂躪！

梵谷已二十八歲，他到布魯塞爾和海牙研究博物館裡大師們的作品。使他感興趣的不再是宗教的或傳說故事的圖畫，他在倫勃朗的作品前停留很久很久，他奔向了藝術大道。然而不幸的情網又兩次摧毀了他的安寧，一次是由於在父母家遇到了一位表姐；另一次，1882 年初，他收留了一位被窮困損傷了道德和肉體的婦人及其孩子，和她一起生活了十八個月。梵谷讓她當模特兒，她飲酒，抽雪茄，而他自己卻常挨餓。一幅名〈索勞〉的素描，畫她絕望地蹲著，乳房萎垂，梵谷在上面寫了米歇勒（1798-1874，法國歷史學家和文學家）的一句話：「世間如何只有一個被遺棄的婦人！」

梵谷終於不停地繪畫了，他用陰暗不透明的色彩畫深遠的天空、遼闊的土地、故鄉低矮的房子。當時杜米埃（1808-

1879）對他起了極大的影響，因後者幽暗的低音調及所刻畫的人與社會的面貌對他是親切的。〈吃馬鈴薯的人〉便是此時期的代表作。此後他以巨人的步伐高速前進，他只有六年可活了！他進了比利時的盎凡爾斯美術學院，顏料在他畫布上氾濫，直流到地上。教授吃驚地問：「你是誰？」他對著吼起來：「荷蘭人文森特！」他即時被降到了素描班。他愛上了魯本斯（1577-1640）的畫和日本浮世繪，在這樣的影響下，解放了他的陰暗色調，他的調色板亮起來了。也由於研究了日本的線描富嶽百圖，他的線條也更準確、有力，風格化了。

他很快就不滿足於盎凡爾斯了，1886 年他決定到巴黎與弟弟提奧一同生活。以前他幾乎只知道荷蘭大師，至於法國的，只知米勒、杜米埃，巴比松派及蒙底塞利，現在他看德拉克羅瓦，看印象派繪畫，並直接認識了洛特來克、畢沙羅、塞尚、雷諾瓦、西斯萊及西涅克等新人，他受到了光、色和新技法的啟示，秀拉特別對他有影響。他用新眼光觀察了。他很快離開了谷蒙的工作室，到大街上作畫，到巴黎附近作畫，他用春天鮮明的藍與玫瑰色畫小酒店，色調變得嬌柔而透明。巴黎解放了他的官感情欲，只〈輪轉中的囚徒〉一畫即喚起他往日的情思。

梵谷

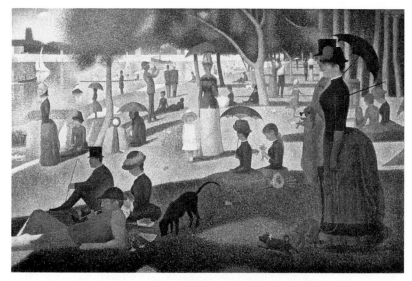

秀拉　大碗島的星期天下午（1884-1886 年）

　　然而他決定要離開巴黎了！經濟的原因之外，他主要不
能停留在印象派畫家們所追求的事物表面上，他不陶醉於光
的幻變，他要投奔太陽。一天，在提奧桌上寫下了惜別之言
後，西方的夸父上路了！

　　1888 年，梵谷到了阿爾，在一家小旅店裡租了一間房，
下面是咖啡店。這裡我們是熟悉的：狹窄的床和兩把桌椅、
咖啡店的球臺和懸掛著三盞太陽似的燈。他整日無休止地畫
起來：廣場與街道、公園、落日、火車在遠景中穿行的田
野、花朵齊放的庭院、罐中的白玫瑰、筐裡的檸檬、舊鞋、
郵遞員和保姆、海和船、一幅又一幅的自畫像……他畫，

畫，多少不朽的作品在這短短的歲月中源源誕生了！是可歌可泣的心靈的結晶，絕非尋常的圖畫！

他讚美南國的阿爾：「呵！盛夏美麗的太陽！它敲打著腦袋定將令人發瘋。」他用黃色塗滿牆壁，飾以六幅向日葵，他想在此創建「友人之家」，邀請畫家們來共同創作。但應邀前來的只有高更一人。他倆熱烈討論藝術問題，高更高傲的訓人口吻使梵谷不能容忍，梵谷將一個玻璃杯扔向高更的腦袋，第二天又用剃刀威脅他，爭吵的結果是梵谷割下了自己的一隻耳朵。高更急匆匆離開了阿爾，梵谷進了瘋人院。包著耳朵的自畫像、病院庭院、病院室內等奇異美麗的作品誕生了！他的病情時好時壞，不穩定，便又轉到幾里以外的聖‧來米的瘋人收容所。在這裡他畫周圍的一切：房屋與庭院、橄欖和杉樹、醫生和園丁……熟透了的作品，像鮮血，隨著急迫的呼吸，從割裂了的血管中陣陣噴射出來！

終於，〈法蘭西水星報〉發表了一篇頗理解他繪畫的文章，而且提奧報告了一個難以相信的消息：梵谷的一幅畫賣掉了！

瘋病又幾次發作，他吞食顏料。提奧安排他到離巴黎不遠的瓦茲河畔歐偉爾去請迦歇醫生治療。在這位好醫生的友誼、愛護和關照中，他傾吐了最後一批作品：〈奧瓦士兩岸〉、〈廣闊的麥田〉、〈麥田裡的烏鴉〉、〈出名的小市政

梵谷

府〉、二幅〈迦歇像〉、〈在彈鋼琴的迦歇小姐〉……

1890 年 7 月 27 日,他藉口打烏鴉借了手槍,到田野靠在一棵樹幹上將子彈射入了自己的胸膛,7 月 29 日日出之前,他死了。他對提奧說的最後一句話是:苦難永不會終結。

載《美術》1980 年第 3 期

身家性命烈火中

—— 讀《親愛的提奧：梵谷書信體自傳》

　　親友及熟人們閒談時，每談及西洋畫，便往往會問我：「聽說有一位自己割掉耳朵的畫家，是真的嗎？是瘋子吧！」我只能說是真的。我的回答止於此，很難在輕鬆短暫的敘談中進一步介紹文森特・梵谷其人其畫，為他割耳朵的奇聞翻案定性。

　　我學畫之始，一接觸到梵谷的畫，便如著了魔，作品中強烈的感情與活躍的色彩如燃燒著的火焰，燃燒著讀者。除卻巫山不是雲，我從此偏愛他，苦戀他，願以自己年輕的生命融入他藝術的光亮與熾熱之中！畫如其人，我渴望更了解他。後來讀到他的書信集，苦命作家發自內心的私房話，情悲愴而志宏遠，語語催人淚下！1950 年代初，我從法國回到北京，曾毛遂自薦出版社，願根據法文本翻譯這書信集，並提到日本已譯出近二十年了。我的自薦未被採納，人們也繼續在嘲笑割耳朵的瘋子畫家！一個多月前，我收到四川人民出版社寄來的他們剛出版的《親愛的提奧：梵谷書信體自傳》（美國歐文・斯東夫婦編，平野譯），感到十分欣喜。我

身家性命烈火中—讀《親愛的提奧：梵谷書信體自傳》

當時正要外出，便帶著這本六百五十多頁的厚書在旅途中細讀了一遍，慶賀梵谷終於被真實地介紹給中國人民了。他何曾夢想過將會在東方古國看到無窮的鮮花：知音的愛、同行的淚！編者斯東於 1934 年出版了他的小說體傳記《梵谷傳》（如今在臺灣和大陸先後均已有中譯本），傳記雖也寫得動人，但仍有些傳奇味道，特別是摻進了極不合適的浪漫情節。而這本書信體自傳則句句是作者的內心獨白，赤裸裸、血淋淋，沒有比這更真實更深入的生命的寫照了！編者將原稿一千六百七十頁的材料縮編成一冊流暢的、連貫的、分量適當的書，使每一個人都能夠閱讀與享受這本書，這對中國讀者也是較合適的。

瀑布奔瀉千丈，激動心弦，有心人都想攀上絕壁去探尋白練的源泉、力量的源泉，短促生命三十七載，卻為人類創造了千古絕唱的傑作，人們都曾臆測過瘋子梵谷靈魂深處的天堂與地獄吧！梵谷書信的發表，讓我們緊跟著窮畫家苦度了數十個春秋，觸到了他心臟的劇烈跳動，聽到了他的哀鳴，分享了他的醉。窮，折磨了他一輩子，找職業，找職業！店員、教師、傳教士，最後將身家性命投入了繪畫中，繪畫是正規的職業嗎？他從此墜入了無邊際的貧窮海洋中，經常面臨著被淹死的危機，麵包、咖啡、衣帽、畫具……一切的一切，全靠那個善心的弟弟提奧供給。弟弟提奧真是竭

盡了母親的職責，梵谷給提奧的大量書信，是浪子對媽媽的傾訴！提奧也並不富裕，梵谷不屢向弟弟要錢，每次也只要100法郎、20法郎、50法郎，都是急等著吃飯、付房租、還債。他是不忍心總向弟弟要錢的，他一直盼望和爭取自己的作品能賣出去，賣出去，為了自己，更是為了解放提奧，當提奧告訴他終於賣掉了一幅畫的時候，他已將要離開人世。

窮漢梵谷具有一顆最熾熱的心，他的愛像烈火，烘暖人心，也燒焦人的眉髮。他真心真意愛窮苦的勞動者們，他到礦區傳教，用他自己的感受與見解來講解福音書，用他自己的有血有肉的具體的愛來替代基督教義抽象的愛。書信中說：「……這裡有許多患傷寒與惡熱病的人，他們稱之為可惡的寒熱病，這種病使他們做噩夢，發譫語。在一幢房子裡的人全患熱病，很少或者根本沒有人來幫助他們，所以他們不得不自己來護理病人。大多數煤礦工人由於熱病而變得身體瘦弱，臉色蒼白，形容憔悴，疲憊不堪，由於飽經風霜而使他們早衰，婦女們也都瘦骨嶙峋。煤礦礦山的周圍，盡是工人們的小屋，房子的旁邊有一些被煙熏黑的枯樹、荊棘籬圍、糞堆、垃圾堆，以及沒有用的廢煤堆。」在這樣的地方工作，他說：「如果上帝保佑我，使我在這裡得到一個永久性的職位的話，我會非常、非常高興的。」

梵谷無從考慮拯救廣大苦難勞動者的根本的道路，他懷

身家性命烈火中—讀《親愛的提奧：梵谷書信體自傳》

著深厚的同情與愛想來表現他們，這裡是他繪畫的萌芽。各樣花朵有各自的種子，梵谷繪畫之花的種子裡充滿著苦難與愛情。

這樣的梵谷不能沒有愛情，但是偏偏沒有愛他的女人。他強烈地愛他的表姐，表姐是不肯嫁他的，後來回避他，他追到她家裡求見，她不露面，他執意等待，將自己的手伸入蠟燭的火焰中能夠保持多久就等待多久。有一個被遺棄的孕婦給梵谷當模特兒，苦難人惜苦難人，梵谷收容了她，一度組了個貧窮的小家庭，畫家多麼嚮往著寧靜的生活、家庭的溫暖啊！他又只能要求提奧負擔每月添增的費用，提奧是天使！

小家庭畢竟破裂了，畫家只能專一地到繪畫中去尋找愛情的寄託和痛苦的麻醉。梵谷從事繪畫前後不過十年，但經常每天工作十小時，畫得精疲力竭，最後的七年更是忘我地投入了如醉如狂的創作生涯，他的花朵是用血澆灌的。

梵谷早期作品著眼於生活的苦難，著力描寫吃馬鈴薯的農民、織布的工人、故鄉荷蘭的矮屋、田野裡稀落的羊群……而這些也正是米勒（1814-1875）的畫題，米勒是他心目中的畫聖。「米勒的〈晚禱〉是一件好作品，是美，是詩。你要盡力地讚美它；大多數人都對它不夠重視。」

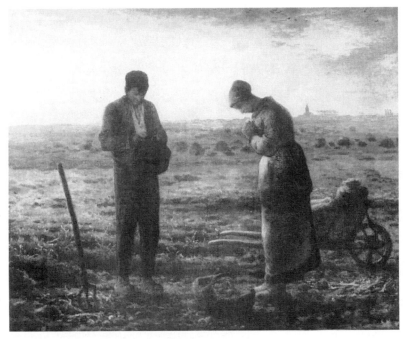
米勒　晚禱（1859 年）

　　「呵，提奧，我說，米勒是一個多麼偉大的人啊！我向
德‧布克借來申西爾的偉大著作；我點起燈，坐起來看這本
書，因為白天我必須作畫。我剛巧在昨天讀到米勒所說的
話：『藝術便是戰鬥。』」梵谷看到他老師毛威的一幅畫，畫
著拖漁船的瘦馬，「這些可憐的、被虐待的老馬，黑的、白
的、棕色的馬；它們忍耐地、柔順地、心甘情願地、從容自
在地站著……我以為毛威的這幅畫，是為米勒所稱讚的那種
少有的繪畫作品。米勒會在這種畫前面長久地站著，嘴裡喃

身家性命烈火中─讀《親愛的提奧：梵谷書信體自傳》

喃地自言自語地說：『畫得很有感情，這才是畫家。』」一天夜裡，當他看到牛棚裡的一個小姑娘因母牛陣痛而流淚時，他猶如看到了米勒的畫面。當別人談到法國學院派一些作家的作品時，梵谷更願看米勒畫的家庭婦女，他認為，漂亮的軀體有什麼意思呢？畜生也有肉體，或者甚至比人的肉體更加棒；至於靈魂，這是任何畜生都永遠不會有的。他無休止地臨摹米勒的作品，追求鄉間的、純樸的靈魂之美。

「……當我有更多的收入的時候，我經常要搬到與大多數畫家的要求不同的地區住，因為我的作品的構思，我所要採取的題材，頑強地要求我這樣做……所以人們寧願待在有東西可以畫的最髒的地方，而不喜歡與漂亮的太太在茶會上鬼混 ── 除非要畫太太。」這樣的藝術觀奠定了梵谷表現手法中現實主義的基本特徵，他的作品深深地根植於現實，他永遠不肯離開模特兒去虛構人物，他到處尋找模特兒，揭示模特由於身心磨難而鑄成的獨特形象，他筆底人物的形象令人永遠難忘懷！

梵谷從事繪畫之始，繪畫構思是與文學構思混淆著的，或者說更多情況是由於文學構思的推動，繪事有時不免居於從屬地位。當他接觸到巴黎的印象派之後，以視覺感受為主導的表現手法大大刺激了荷蘭鄉土畫家，他徹底改變了固有的色彩學觀念，斑斕的畫面替代了沉鬱的色調。但是他沒有

沉湎於印象派的迷人情調。「……透過印象派畫家，色彩得到了肯定的發展（儘管他們進入了迷途）。然而德拉克羅瓦卻已經比他們更加完善地達到了這個目標。米勒的畫幾乎是沒有色彩的，他的作品多麼了不起啊！從這一方面看，瘋病是有益的，因為人會變得不太排斥別人。印象派有很多長處，但是從那些長處中卻找不到人們想要看到的重要的東西。」

「巴黎人對於粗獷的作品缺乏鑑賞力，這是一種多麼大的錯誤啊！我在巴黎所學到的東西，已經被我扔掉了，我返回到我知道印象派以前在鄉下所擁有的觀念。如果印象派畫家責備我的畫法，我不會感到驚奇，因為我主要的不是接受他們的影響，而是德拉克羅瓦的設想的影響。為了儘量表達我自己的情感，我更加任性地使用顏色。」其實梵谷並沒有扔掉巴黎學來的東西，他利用了印象派所發現的色彩的科學規律，更淋漓盡致地、神異地表達他強烈的感受與情思，以視覺形象為主的繪畫構思是他畫面的主導了。如果說他前期作品偏於詩中有畫，則後期作品是畫中有詩。「……色彩的研究。我始終想在這方面有所發明，利用兩種補色的結合，它們的混合與他們的對比，類似色調的神祕顫動，表現兩個愛人的愛；利用一種淺色的光亮襯著一個深沉的背景，表現腦子裡的思想；利用一個星星表現希望；利用落日的光表現

身家性命烈火中—讀《親愛的提奧：梵谷書信體自傳》

人的熱情。在照相寫實主義中確實沒有什麼東西，但是其實是不是存在著某些東西呢？」「在我的油畫〈夜間咖啡館〉中，我想盡力表現咖啡館是一個使人毀掉自己、發狂或者犯罪的地方這樣一個觀念。我要盡力以紅色與綠色表現人的可怕激情。房間是血紅色與深黃色的，中間是一張綠色的彈子臺；房間裡有四盞發出橘黃色與綠色光的檸檬黃的燈。那裡處處都是在紫色與藍色的陰鬱的房間裡睡著的小無賴身上極其相異的紅色與綠色的衝突與對比。在一個角落裡，一個熬夜的顧客的白色外衣變成檸檬黃色，或者淡的鮮綠色。可以說，我是要盡力表現下等酒店的黑暗勢力，所有這些都處於一種魔鬼似的淡硫黃色與火爐似的氣氛中，所有這一切都有著一種日本人的快活的外表與塔塔林[03]的好脾氣。」

地動山搖、樹叢飛龍蛇、房屋伏獅虎、麥田滾熱浪、醉雲奔騰、繁花噴豔……一切都被織入了梵谷豪邁絢麗畫圖的急劇漩渦裡。1950 年代初，我曾專程去法國南方阿爾追尋梵谷畫境的源泉，並特意住進他住過的那類小旅店，一連幾天到四野探尋大師的蹤影。那裡依舊有樹叢、房屋、麥田、繁花……但其間並無龍蛇獅虎的騷動，房屋是穩定而垂直的，地平線是寧靜的。梵谷為了儘量減輕提奧的負擔，一直在尋找生活最便宜的鄉村，他不斷遷居、流浪，每搬到一個新村

03 塔塔林：都德小說中人物。

子，都感到是美麗的，當地的人民是可愛的，情人眼裡滿是畫。誰都見過繁星的夜空，誰又見過繁星似花朵的夜空！

「……畢沙羅說得對：你必須大膽誇張色彩所產生的調和或者不調和的效果；正確的素描，正確的色彩，不是主要的東西，因為鏡子裡實物的反映能夠把色彩與一切都留下來，但畢竟還不是畫，而是與照片一樣的東西。」「當保爾·曼茲看到德拉克羅瓦感人的、強烈的草稿〈基督的船〉時，身子轉了過去，大聲說：『我不了解人們怎麼能夠被一點藍色與綠色引起那麼強烈的恐怖。』北齋也使你發出同樣的呼喊，但是他是以他的線條、他的版畫使你驚異的。當你在你的信中說：『波浪是爪子，船給波浪抓住』時，你感到恐怖。如果你把色彩畫得真實，把素描畫得真實，它就不會使你產生類似那樣的感覺。」「……我的手頭有一幅畫著田野上月亮升起的畫，並且在努力畫一幅我生病前幾天開始畫的油畫 —— 一幅〈收割的人〉，這幅習作全是黃色，顏料堆得很厚，但是主要的東西畫得很好，很簡練。這是一個畫得輪廓模糊的人物，他好像一個為要在大熱天把他的工作做完而拼命幹活的魔鬼；我在這個收割的人身上，看到了一個死神的形象，他在收割的也許是人類。因此這是（如果你高興這樣說）與我以前所畫的播種的人相反的題材。但是在這個死神身上，卻沒有一點悲哀的味道；他在明朗的日光下幹活，太陽以一種

身家性命烈火中—讀《親愛的提奧：梵谷書信體自傳》

純金的光普照著萬物。」讀梵谷畫，畫中總有一種勾人心魂的魅力，讀其書，魅力來自平凡的、正直的、親切的、被迫害的善良人的坦率的極度敏感！

梵谷堅信，為工作而工作是所有一切偉大藝術家的原則，即使瀕於挨餓，棄絕一切物質享受，也不灰心喪氣。「你知道我經常考慮的是什麼嗎？即使我不成功，我仍要繼續我所從事的工作；好作品不一定一下子就被人承認。然而這對我個人有什麼關係呢？我是多麼強烈地感到，人的情況與五穀的情況那樣相似；如果不把你種在地裡發芽，有什麼關係呢？你可以夾在磨石中間磨成食品的原料。幸福與不幸福是兩回事！兩者都是需要的，都是有好處的。」「顏料的帳單是一塊掛在脖子上的大石頭，可是我必須繼續負債！」「要不是我長時期地餓肚子，我的身體會健壯的；但是我繼續不斷地在餓肚子與少畫畫之間進行選擇，我曾經盡可能地選擇前者，而不願少畫一些畫。」「當人們逐漸得到經驗的時候，他同時也就失去了他的青春，這是一種不幸。如果情形不是這樣的話，生活該會是多麼美！」

狂熱地工作的梵谷的不幸不止於生活的坎坷，疾病不時來襲擊，終於精神失常而割下了自己的耳朵，發了瘋病，間歇性的瘋病。間歇期間，神志仍是非常清醒的，他加倍發奮地作畫，以此來壓抑精神和肉體的痛苦。

「貝隆大夫說，嚴格地說，我不是發瘋，我想他是正確的；因為在發病的間歇，我的心境絕對正常，甚至比以前更加正常。幸虧那些討厭的噩夢已經不再使我受折磨。而在發病的時候，噩夢是可怕的，我對一切都失去知覺。但是發病驅使我工作，認認真真地工作，像礦工那樣；礦工們總是冒著危險，匆匆忙忙地於他們的工作的。」「畫畫似乎對我的身體康復至關緊要，由於最近幾天沒有事情幹，不能夠到他們分配給我作畫的房間裡去作畫，我幾乎吃不消了。工作激勵了我的意志，所以我不太注意我的心智衰弱。工作比別的什麼都更能使我散心。如果我能夠真正使自己全身心地從事畫畫的話，畫畫也許就是最好的藥。」待到疾病復發，他感到絕望時，便藉口打烏鴉，帶著手槍到野地裡結束了自己難以忍受的無邊際的苦難生涯。

　　梵谷書信體自傳譯本的出版，幫助中國讀者真正了解這位偉大的畫家，洞悉真正藝術家的最真實的心靈深處，廣大美術工作者們將爭著先讀為快，我先讀了，先表示對譯者和四川人民出版社的感謝！

<div align="right">1985 年</div>

身家性命烈火中─讀《親愛的提奧：梵谷書信體自傳》

天涯咫尺
—— 喜看畢卡索畫展

　　1950 年代，飛來一隻畢卡索（1881-1973）畫的羽毛豐滿的鴿子，她飛進了大大小小的和平運動的會堂。從此，中國廣大人民都知道了畢卡索是畫和平鴿的世界大畫家。畢卡索抗議法西斯暴行的巨幅油畫〈格爾尼卡〉在世界人民的政治運動和藝術生活中掀起了波瀾，那是 20 世紀美術界懸於高空的一顆明星。為人類創造了大量珍貴財富的畢卡索將為人們永遠懷念。我記得 1973 年傳出他逝世的消息時，法國一期即將出刊的美術雜誌因已來不及作專題紀念，臨時先附加了一頁，是一隻畢卡索的毛茸茸的手的相片，大師的手，創造者之手！

　　隨著密特朗總統先生的來訪，畢卡索的畫到北京展出了，這是令人欣喜的新事，當然中國觀眾都要爭取來看看這位世界大畫家的難懂的原作。在預展中，一位法國朋友問我：你如何看待這些作品，有什麼想法？我一面重溫畢卡索的藝術，一面更多在估量這些作品和中國人民間的距離 ——其感情的交融，其欣賞習慣的隔膜。在母愛的保護下〈正在

天涯咫尺—喜看畢卡索畫展

畫畫的克洛德〉令父母和孩子們都感到親切；〈雜技藝人〉那強勁而別致的表演令人嚮往，演員和觀眾都會為之興嘆，那表演只能在藝術空間中見到！〈清淡的一餐〉表現了患難夫妻的貧苦生活，世界上眾多的苦難人民，曾長期生活在苦難中的中國人民對此都易共鳴。

　　享有九十餘年高齡的畢卡索參加了 20 世紀所有重大的藝術創新活動，他的名字幾乎成了現代藝術的象徵。從現實社會中的乞丐、妓女、小丑到希臘的眾神，從牛、馬、禽鳥到木頭、紙屑，可見的和未見的形象都入了他獨自創造的形形色色的造型宇宙中，油畫、版畫、雕塑、陶瓷⋯⋯他為創造的欲望所驅使，並未事先考慮為了裝飾誰家的客廳。他具備堅強的寫實功力，像庖丁解牛，他解體客觀形象，根據新的意圖和理想將之重新組合，但他永不停留在某一方面的發現中，野獸派、立體派、超現實派⋯⋯都是，也都不是，他自己並不承認就屬於哪一派。那些正面和側面的臉型的綜合，兩隻眼睛一上一下的差距，婦人和椅子的渾然一體⋯⋯是不易用文學語言來解釋的。如那幅〈鬥牛士〉，固然也引發人們愛慕西班牙社會的豪邁之情，但最令美術工作者陶醉的還是那熔粗獷與華麗於一爐的突兀的畫面。

　　我注意到所有展出的油畫均未簽名，便提出了疑問，提供展品的畢加索博物館的負責人回答說，畢卡索的作品都只

在離開工作室時才簽名，這裡展出的作品大都是在作者死後從工作室裡清理出來的。這很難得，我們感謝這樣深厚的友誼，雖只展出三十來件作品，卻概括了作者七十餘年的創作歷程，作品都選得很精，中國人民在自己家裡欣賞了這些難得的珍品，天涯咫尺，真感無限欣幸！

<div align="right">1983 年</div>

天涯咫尺—喜看畢卡索畫展

郁特里羅的風景畫

「小樓一夜聽春雨，深巷明朝賣杏花」，我總很喜愛那小巷幽靜的詩畫意趣，覺得這是故鄉江南的獨特情調。當我最初接觸到郁特里羅（Maurice Utrillo, 1883-1955）的作品時，看到表現的都是巴黎寂寞冷落的小街小巷，白慘慘的粉牆，緊閉的門窗，使我立即感染到了東方的詩情畫意，一見鍾情，郁特里羅從此便屬於我偏愛的風景畫家了。

無數畫家從世界各地投奔到巴黎，他們來創造自己的命運，有人成功，有人自殺。巴黎，彷彿是藝術的交易所，多少畫家們於此付出了整個身家性命。高更、塞尚、梵谷……許多不肯出讓自己，堅守自己靈魂貞操的畫家離開了巴黎。巴黎也有巴黎孕育的畫家，郁特里羅便是最地道的土生土長的巴黎畫家，他終生畫巴黎，更多地畫藝人們雲集的蒙瑪特市街，畫下層人民居住的小街陋巷，那剝落了的牆壁和褪了色的門窗，透露著淡淡的哀愁，是紅顏暗老、繁華易逝的哀愁吧！

郁特里羅的風景畫

〈吳冠中水巷〉

　　誰是郁特里羅的父親？無人確知。他的母親瓦拉東曾是馬戲班裡的雜技演員，後來當畫家們的模特兒，終於自己

成了具獨特風格的出色女畫家，屈指歷數現代名家，也總是數得著她的。郁特里羅有些神經質，母親引導他進入藝術生涯，他漸漸陶醉於風景畫，同時也經常陶醉於酒，甚至因酒中毒。顯然，郁特里羅的身世和生活情調孕育了他作品的哀愁之感。

「若要俏，常戴三分孝。」白色在東方被用作孝服，婦女戴幾分白色的孝，往往增添了素淡清幽之美。與東方相反，西方以黑色為喪事的象徵，但郁特里羅風景畫中的白卻予人東方喪事情調的哀感之美。舊的白牆，日晒雨淋，痕跡斑斑，其間展現出一排排烏黑的或深暗色的門窗，那是哭喪著臉的巴黎，街頭悄無人影。為了十二分虔誠地表現真正的白牆和真正舊了的白牆，郁特里羅用石灰或石膏等材料調製成白，再用調色刀刮上畫面，更繪刷以水漏斑痕，那是殘存的白牆的真實軀體，用手指觸摸時，它是冷冰冰的！白牆，街頭的白牆，庭院的白牆，白的雪……郁特里羅處處在尋找巴黎的白，在白的低調中譜其幽怨，人們以「白色時期」來概括他早期的風格。

真情實感的藝術畢竟具有較強的感染力，郁特里羅到中年時便蓋聲世界藝壇了，於是，愉快的心情漸漸滲入作者憂鬱的氣質，在白的基調上他點染起鮮豔的彩色，人們稱他中年期的風格為「多彩時期」。我愛郁特里羅色彩的華麗，愛

郁特里羅的風景畫

它的俗氣，這俗氣正是濃厚的世俗風味，巴黎市中的人間味。畫中街頭那些搖擺著大屁股的婦女們，大都只是背影，那是兒童所目擊的形象，也止於兒童所能表達的形象。豔而不俗，這「俗」指的是庸俗之俗，非風俗之俗也！豔裝的花旦，唱的卻是程腔的哀音；悅耳的鳳陽花鼓，傾吐著家鄉的苦難。郁特里羅多彩的畫面雖有異於早期的淒切，但所吟詠的巴黎依舊是沉浸在淺淺愁緒中的巴黎。迷人色調的構成依賴於黑、白、灰與鮮明色彩的交錯，特別是白，始終在郁特里羅畫面中有了主導作用，我早年看到他的作品時往往易想起楊柳青木版年畫的〈瑞雪豐年圖〉。

〈瑞雪豐年圖〉（局部）

「夢見瘦的詩人將眼淚擦在花瓣上」。「眼淚」和「瘦」似乎很容易被連繫起來，林黛玉大概也屬瘦的類型。郁特里羅畫面的哀愁之感除繫於「白」之外，還緣於造型的「瘦」。他畫的房屋街道大都被突出了修長的身段，門窗也都屬長方形，疏疏密密，高低錯落的無數瘦個兒的長方形擴散開去，其濃縮了的暗暗深深的色塊是那樣的奪目，這不是公墓中的墓碑之林嗎？郁特里羅感覺的敏銳還時時流露在形式的「尖」之中，他的畫面往往都有直刺蒼穹的尖頂建築物，他愛畫教堂，欲引靈魂升天的歌德式教堂永遠是畫家彈奏哀歌的鋼琴！

　　「遠山取其勢，近山取其質」，這是中國山水畫家長期實踐中所體會出來的金玉之言。郁特里羅的風景畫中遠景絕不用模糊朦朧的「虛」的手法，其組織結構依然很明確，其線與面的形式感也顯得分外醒目。那麼他依靠什麼手法來表現畫面和空間深度呢？主要依靠組織結構中的疏密感。風景寫生中，遠景一般較易處理，因為由於近大遠小的透視作用，景物在遠處重疊密集，顯得層次多、形象豐富。但近景，按照客觀透視的規律，它面積占得大，但總是空空洞洞的單調形象，這難以對付的近景往往決定一幅風景畫成敗的命運。我國傳統山水畫家不買「遠小近大」透視法則的賬，跨過了對景寫生的局限性。郁特里羅跨不過去，但不謀而合地領悟

郁特里羅的風景畫

了「近取其質」的祕奧。近在眼前的那一堵牆、一段地面、
數個臺階……作者對此一往情深，他竭力表達其質感，泥沙
碎石都有生命，它們疲憊了，老了，彷彿羅丹刻畫的〈娼
婦〉！

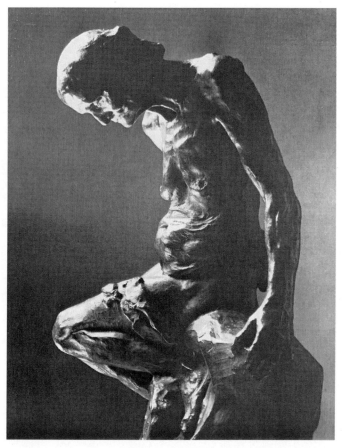

羅丹　〈娼婦〉

郁特里羅畫的市街房屋的基本造型都是幾何形，幾何形的組合易流於呆板，但郁特里羅卻以兒童塗鴉的心情來寫生，其方、圓、曲、直之間貫穿著神經系統的連繫，乍看那緊閉的門窗，又彷彿是睜著的大眼睛。他有時用浮雕般的極厚重的油彩堆砌成巴黎聖母院，用自由輕快的色線畫杈杈枒枒的樹枝，抒寫寒林，追求「漫不經心」的筆墨情趣，這些手法都是富於東方特色的。孤立地分析郁特里羅樹枝分布的局部組織，那經不起中國傳統畫法的推敲，會被認為其交錯穿插是鬆散的，但從整幅畫面效果看，其線與面的搭配，其疏密呼應都是魚水一般融洽，「謹毛而失貌」，郁特里羅重貌而不謹毛！

　　「榮譽的囚犯」應是文藝作家警惕的，但獲得了榮譽的作家還是易於淪為榮譽的囚犯的。當作品成為商品時，畫商們往往左右了作者的風格面貌，郁特里羅晚期的作品便不得不重複自己的舊貌，在已經變得很舒適的生活條件中，有時借助於風景照片，一再重彈無病呻吟的老調，畫家失去了探索的自由！

<div style="text-align: right">載《世界美術》1982 年第 2 期</div>

郁特里羅的風景畫

伸興曲

—— 莫迪利亞尼的形式直覺

　　文藝園裡，曾有過少數偶一顯現的曇花。西方現代的短命畫家莫迪利亞尼（1884-1920）的才華曾震動了世界美術界，早已載入史冊。猶太血統的義大利人莫迪利亞尼只活了三十六年，又一直生活在體弱多病和貧困潦倒之中，他為人間留下異彩的繪畫作品也大都是在生命的最後五六年內創作的，精品為數不多，卻是千古絕唱。

　　批評家們為了烘托作者的深刻與作品的光輝，往往費許多筆墨來闡明但丁、尼采及波特賴爾等等對莫迪利亞尼的深遠影響。當然莫迪利亞尼讀過他們的作品，愛過他們，並同時受過其他古代和當代作家們的感染。但如此短促的生命中，到底什麼因素是他藝術發酵的酒麴呢？我看主要是他對形式感的極度敏銳的直覺，而不是哲學和文學的思維方式。鐵匠塞尚打了一輩子鐵，莫迪利亞尼不及他的鍛鐵功力；畢卡索在造型藝術領域裡往返馳騁了近一個世紀，莫迪利亞尼不如他閱歷豐富。但短命畫家那銳利的觀察力和對生命戰慄的敏感反應卻又不是功力和閱歷所能替代的。

伸與曲─莫迪利亞尼的形式直覺

　　二十二年生活在義大利，十四年生活在巴黎，自從 1906 年到了巴黎後，莫迪利亞尼總在故國義大利的典雅傳統與巴黎野獸派的狂放之間尋找自己，在形形色色的巴黎流派中他被認為是地地道道義大利的。他的一位詩人朋友說他是「在塞納河裡反映出來的佛羅倫斯的圓屋頂」。確實，在莫迪利亞尼的裸體畫中，隱藏著波提且利的柔和節奏感與喬久內（Giorgione, 1477-1510）色調的溫暖感。有些臥婦的姿勢，那長長的手臂一直伸展到兩腿之間，向橫裡展開的波狀韻律使人懷念提香的風貌。莫迪利亞尼在巴黎，生活於藝人們麇集的蒙馬特爾及蒙帕納斯，窮愁潦倒，漸漸酗酒，放浪形骸。他接觸的都是生活的底層人物：窮苦的藝術家、失意的知識分子、看門人、無業遊民、模特兒、妓女……在裸體畫中，他淋漓盡致地表現了人體的美感與肉體的卑賤，美的驕傲和肉的苦難構成了他畫面強烈的刺激性。當他唯一的一次個展於 1917 年在伯爾脫‧威爾畫廊開幕時，員警就來干涉，強迫撤下了他的多幅裸體畫，使這次展出完全失敗。公雞的冠和孔雀的屏，被我們作為欣賞美的物件，也許在母雞和雌孔雀的眼中只是性的誘惑吧！

　　有意種花，莫迪利亞尼一心想搞雕刻；無心插柳，他卻在繪畫上放了異彩。他不喜歡羅丹，他從不做泥塑，他只刻石。他認為雕刻不應是泥的積木，而是打去石頭的多餘部

分，他只用減法，反對加法。1909 年至 1914 年之間，他幾乎是全力從事雕刻工作，但石頭的昂貴，工作條件的困難，及肺結核的病體，終於使他無法堅持石匠的艱巨勞動。大概不會是石頭引起莫迪利亞尼的青睞，義大利藝術青年當是由於沉溺於對形的追求才熱衷於雕刻。因之，在繪畫中，作者對形的剪裁重於色的渲染，活靈活現的「形」排斥繁花似錦的裝飾。米開朗基羅自認是以雕刻家的身分作畫，這一觀念被20 世紀多病的義大利子孫繼承了。

　　20 世紀歐洲現代藝術的發展曾受到兩個外來激素的促進。一是東方繪畫，它藝術處理中大膽概括的手法迫使以真實描繪對象為能事的西方繪畫徹底反省，其中馬諦斯（Matisse, 1869-1954）是最突出的例子。另一激素是非洲黑人雕刻，其強烈的原始直覺感對蒼白無力的學院作風是當頭一棒，當時受黑人雕刻影響最深最明顯的代表大概就是畢卡索和莫迪利亞尼了。赤日炎炎的非洲，人們多數是半裸的，通體烏黑的身段，被明亮的天空剪裁成完整的雕刻。當地生活中常見的現象：人們伸長著脖子，頭頂什物，為了不讓什物摔掉，於是走路時總保持著穩定的姿勢——雕刻的形式。天天受到這種形象的啟示，非洲雕刻家大膽鑿出了其直覺的形式，並往往極度誇張了對這種形式的直覺。長的脖子、長的鼻子，刻下二個窟窿便是眼睛，全憑形體的凹、凸、曲、直

伸與曲─莫迪利亞尼的形式直覺

來表達強烈的感受。作者將生活中的感受及人民在宗教信仰
中想像的奇突形象，提高昇華成了獨特的藝術形式，甚至逐
步形成了傳統的程式，貌不驚人算什麼藝術創造呢！這些造
型的觀念也多多少少體現到了莫迪利亞尼的雕刻與繪畫中，
他竭力忠實於最直覺性的感受，排斥一切學院式的膽怯的討
好與虛偽的修飾。他雕刻的女像似人柱，長而直的鼻梁坐落
到長而直的頸柱上，從側面看，鼻與面頰的輪廓線是向裡凹
的，顯示了承受壓力而不屈的彈性。

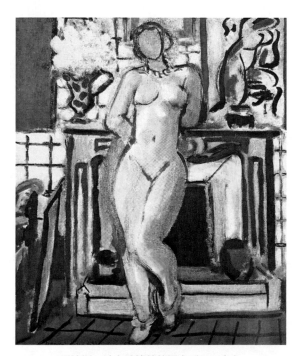

馬諦斯　站在壁爐前的裸女（1936 年）

莫迪利亞尼畫的半身人像多半採用金字塔式的構圖，較多見的是碩大的臀部或不倒翁似的圓滿滿的上半身，傾斜著的長脖子，鵝蛋形的面龐。

　　人們常談及莫迪利亞尼與塞尚的相似處，從人物造型的概括性、手的姿勢及構圖的建築性等方面看，其間是有某些感應的。一提起莫迪利亞尼，呈現到人們眼前的首先是長脖子和一雙沒有眸子的藍眼睛，不少人也在自己畫面上模仿那雙藍眼睛，大概是那新穎別緻的表現手法曾一度成為時髦的標誌吧！古希臘人雕成了完美無疵的人體後，不鑿眼珠，保

塞尚　斜倚的裸女（1886-1890 年）

伸與曲─莫迪利亞尼的形式直覺

持單純統一的形式美感，因他們追求的美存在於身段比例及姿態動作等等的高度和諧之中，黑的眼珠和黑的頭髮只會破壞這種和諧，那是音樂中的噪音。這正如聽不懂音樂──不是有人看了希臘雕刻認為是瞎子嘛！生活中有各式各樣的審美對象──羅馬雕刻〈暴君尼祿像〉的一雙兇狠的眼睛被表現得恰如其分。莫迪利亞尼用單純有韻律的線條及整體和諧的色塊刻畫出了人物的特徵，不宜在素淨完整的臉型上添「黑色污點」，他便巧妙地輕輕點染一雙淡藍色的眼睛，不畫眸子。這樣，保住了眼睛的橄欖式的整體外形，與鵝蛋形的或類似橄欖形的臉型相協調，其實，這是古希臘造型美規律的繼承與發展。雖然沒有畫眸子，但在那橙黃暖調的人面上突出了眼睛的兩小塊藍綠冷色，顯得分外醒目，比畫眸子更神祕，更能表達人物的精神特色。有時，在淺底色的人面上，莫迪利亞尼用兩塊深色表現眼睛，深色的眼之形與深色頭髮的形之間有著怎樣的瓜葛呢？讓有心人去探尋吧！莫迪利亞尼也畫眸子，有時只畫一隻眸子，有時加意刻畫兩隻睜得大大的眸子，有點兒像梵谷畫的活生生的眸子。莫迪利亞尼對年輕的蘇丁（Chaim Soutine, 1894-1943）說：「塞尚的人物像美麗的古代雕刻，沒有目光。正相反，我的人物是有目光的，當我認為不應該畫眸子的時候他們也是有目光的，他們在看，但塞尚在人物中只表現了對生命的默認。」從莫迪

利亞尼十三歲時畫的自畫像看，他早已具備了堅強的寫實能力，把握人物的性格特徵是胸有成竹的。他在蒙帕納斯咖啡店裡給人們畫像以換幾個法郎，換一杯酒喝。戰後經濟不景氣，小咖啡店裡用紙代替桌布，莫迪利亞尼的一些素描肖像就是畫在鋪桌子的紙上的。

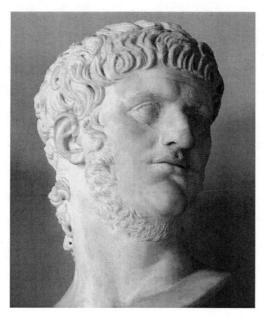

暴君尼祿像

我探尋莫迪利亞尼的造型特點，感到他最基本的手法是運用線之「伸」與「曲」，憑直覺伸，憑直覺曲，他的韻律感就寄寓在伸與曲之間。脖子伸得長長的，臉型拖得長長的，身體拉得長長的。有一幅1917年作的仰天橫臥著的大裸

伸與曲—莫迪利亞尼的形式直覺

婦，豎起來看彷彿就是伸得高高的黑人木雕。伸與曲之間有矛盾，這一對矛盾的統一便組成了舒暢的節奏感。伸，盡情地伸，伸到伸不出處便轉化為曲；曲著回來，伸與曲的往返迴圈中孕育了莫迪利亞尼高純度的形式美。伸與曲是運動，也是水流，順著水流暢通的管道便自然而然地分割了面積，流速的快慢緩急決定流之線路，必然影響到面積分割，畫出面積的「形相」，因此形成了人們所說的「誇張」與「變形」。為了伸與曲交流的通達，為了發揮它們之間最快的流速與最大的流量，莫迪利亞尼在裸體中總愛集中表現軀體，截去過於漫長的小腿以下部分，避免影響流速與流量，人們稱這種截肢的手法為「torso」。莫迪利亞尼的作品不多，精品更少，有些作品誇張太過了，近乎漫畫，不耐看。中國戲曲表現動作中講究「曲」與「圓」，也是要求運動中的節奏感，是對形式美的推敲。伸與曲配合得緊湊或鬆懈，決定莫迪利亞尼作品耐看的程度。為了突出伸與曲的形式美，他設色偏於單純，並竭力排斥背景的干擾，經常只賦予背景幾條為主體伸與曲服役的直線。他畫的人像有的一眼高一眼低，有淡掃蛾眉，也有櫻桃小口，有時在弧線、曲線的腔調中會突然出現銳角的折線，這些原由請向舞蹈家和音樂家討教吧！

米開朗基羅的繪畫一味造型，不用色彩渲染氣氛，畫面具高浮雕感。

不少東方裝飾性繪畫主要依靠線造型，也容易缺少氣氛，接近單線平塗。莫迪利亞尼以雕刻家的眼光作畫，主要採用線造型，然而他的畫絕無浮雕感或單線平塗的效果。他緊緊掌握著色彩明度的微妙遞變，在似乎並不經心的用筆之中表現了層次和深度。彷彿是信手塗抹，其實正符合了中國的筆墨神韻，所以他的畫有形，且有韻。他的肖像充分表現了人物的性格特徵，從中國的畫評角度看，應歸入神似。

　　畫商士波洛烏斯基曾為宣揚莫迪利亞尼的藝術做了很大的努力，正當作品開始被注意，曙光即將來到的時候，莫迪利亞尼病死於巴黎，時為 1920 年 1 月 24 日。翌晨他的妻子珍妮跳樓自殺。

<div style="text-align: right">載《美術叢刊》1983 年第 22 期</div>

伸與曲—莫迪利亞尼的形式直覺

摩爾在北海

　　北海公園迎來了十二件亨利·摩爾（1898-1986）的巨制銅雕，分置於海之四周。作品大都表現半抽象性的女體，豐乳肥臀在扭曲、流轉，竭力擴展，占領空間。「橫看成嶺側成峰」遠遠不足以狀其形體多變。用手去撫摸這些銅質軀體，才發現它沒有一塊完全靜止平坦的面。面面相轉化，都在緩緩流變。峰迴路轉處，又往往忽而鋒稜陡起，跌入一個深淵或一個傾斜著的孔洞。是作品追隨了高山流水的運動規律？是運動規律瞬間的濃縮與凝固？

　　雕塑是充分利用空間構成的藝術，觀眾從四面八方都能獲得形象充沛的滿足。摩爾往往將人體斬斷成兩段或三截，像是用了個休止符號，動作的運行便更為高昂，且從不同的角度令人感到斷而不斷，用雕鑿也能體現「意連筆斷」的奧妙。摩爾也學阿慶嫂，開茶館，擺開八仙桌，招待十六方。有三件表現母女的作品，一個女兒很具象，我個人感到與偏抽象的母體不夠契合；另一個女兒像個機械零件，失去了女之女性；第三個坐立的母女像中之女恰到好處，也許只因接近我風箏不斷線的觀念。

摩爾在北海

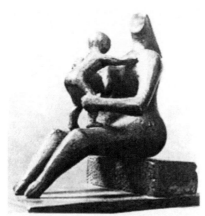
亨利‧摩爾母與子

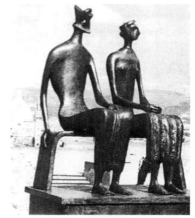
亨利‧摩爾國王與王后

　　人來人往，每件作品旁設有介紹的說明牌，遊人看看說明，再看作品，或先看作品，再讀說明，大都反映：不懂藝術，看不懂。不過倒沒有人謾罵或挖苦。

　　與作品隔條道路的另一邊，處處堆砌著太湖石，這些石頭突兀扭曲，也通體布著大小窟窿，人們見慣不怪，也從不加以理會；但這些石頭與面對面的摩爾之作倒似乎心心相印，夜闌人靜，或曾悄悄私語呢。也有新潮的年輕人來抱著摩爾創造的「女媧」照相。我問守護作品的警衛：欣賞的觀眾多麼？他說大都看看就走，很少像我這樣觸摸的。這當兒過來一群女同胞，她們走近雕刻，我正用心觀察她們的言行，但失望了。她們原來是走向欄杆去拍照的，站在那兒以塔為背景，離開時其中有人回頭指著雕刻問這是什麼，一位

同伴大概讀過報刊宣傳,回答這是摩爾的雕塑,雕的塑。是冬天,遊人不多,我恰巧沒遇上摩爾的知音、雕塑的知音、現代藝術的知音,但我堅信知音是有的,且人數不斷增加。將雕刻展示在公園裡實在是美舉,我們為亨利‧摩爾的藝術做了普及工作,為什麼不能將霍去病墓前的碩大雕刻複製並遷居於首都的公園裡呢?大概主要是缺錢。如果常常欣賞這些古代的和外國的傑作,耳濡目染下,不斷提高審美水準,則目前全國各地大量醜陋的,卻如雨後春筍般叢生的城市雕刻,將被視為過街老鼠了。

伴著柳絲飄搖,湖水粼粼,摩爾無色有韻的巨型雕塑與環境顯得十分協調。如果沒有雕塑,此處也可能會被人設計且掛起一串串紅燈籠來吧。在加拿大多倫多一家市立博物館的主展廳裡,陳列的全部是摩爾的巨型雕刻傑作,我感到無比驚訝,讚不絕口。但據說當年購買摩爾作品的館長被免了職,就因他買了如許摩爾的作品,其時人們對摩爾的作品尚存爭議。在博物館看摩爾的傑作固然興奮,今天在北海公園看安置在大自然裡的他的作品則別有一番風味。夏娃走出了伊甸園,居然闖進了我們的北海,她當在這中國的古典園林中陶醉了。

摩爾的銅雕在北海一直展到今年4月分,展出近半年,但基本都屬冬季。這些裸女們冒著北國的寒風與霜雪,迎著

摩爾在北海

一批批不熟悉的中國人，顯得分外堅強可親。她們是永遠向人展示的，她們展示於倫敦、巴黎、紐約、東京……她們的身段體態與東方人、西方人，東方和西方的自然環境都能融為一體，因她們誕生於自然，繼承了自然的基因。

明年春暖花開的時候，摩爾的裸女們將告別北海，北海反倒增添了空白與失落，這空白是留給我們自己的雕刻家創作高水準現代作品的空間。

2000 年

我读《石濤畫語錄》

　　好劍！好劍！佩劍之人不知使用，劍漸漸生鏽了。國寶！國寶！國人不識，束之高閣。成為國寶，正因其價值是世界性的，不限於本國。《石濤畫語錄》篇章不多，卻是貨真價實的國寶，置之於歷史長河，更是世界美術發展史上一顆冠頂明珠。

　　都說苦瓜和尚（即石濤）「畫語錄」深奧難讀，我學生時代也試讀過，啃不動，擱下了，只撿得已普遍流傳的幾句名言：「搜盡奇峰打草稿」「無法而法，乃為至法」等等。終生從事美術，不讀懂《石濤畫語錄》，死不瞑目，於是下決心精讀。通了，出乎意料，同 1940 年代第一次讀到梵谷書信（法文版）時同樣感到驚心動魄。石濤與梵谷，他們的語錄或書信是傑出作者的實踐體驗，不是教條理論，是理論之母。石濤這個 17 世紀的中國和尚感悟到繪畫誕生於個人的感受，必須根據個人獨特的感受創造相適應的畫法，這法，他名之為「一畫之法」，強調個性抒發，珍視自己的鬚眉，毫不牽強附會。他提出了後來的 20 世紀西方表現主義的宣言。我尊奉石濤為中國現代藝術之父，他的藝術創造比塞尚早兩

我讀《石濤畫語錄》

個世紀。我逐字逐句譯述，竭力不曲解原著。加上解釋及評議是為了更利於闡明石濤的觀點，因之，根據具體行文情況，評議及解釋或置於原文之前、後，或插入原文之中，主要為了方便讀者閱讀進程。原文雖屬於文言文，有些語句仍簡明易曉，高中以上學生無須翻譯，故宜保留原句處儘量保留原句。估計讀者多半是美術院校的學生或業餘美術愛好者吧，故我的釋與評只求畫龍點睛，不畫蛇添足。

有關《石濤畫語錄》的版本和注釋不少，本人對此並無研究，有待專家指導，今唯一目的是闡明畫語錄中畫家石濤的創作意圖和創作心態，尤其重視其吻合現代造型規律的觀點。石濤的傑出成就必因其有著獨特體會，但由於時代及古漢語本身的局限，他的內心體會有時表達得不夠明白貼切，如「一畫之法」單從字面上看，就太籠統含糊，如不吃透他的創作觀，必將引起曲解、誤解、誤導。本書所選插頁有限，故較著重選其更具現代形式美感的作品，同時選了幾幅現代西方大師的作品與石濤的宏觀思維作參照，以研究其間是否有通感。

這本小書如拋出一塊小磚，祈望引來美玉，則亦屬發揚祖國遺產的幸事了！

載《人民日報》1995 年 8 月 31 日

附：《石濤畫語錄》評析

一畫章第一（原文）

太古無法，太樸不散。太樸一散，而法立矣。法於何立？立於一畫。一畫者，眾有之本，萬象之根。見用於神，藏用於人，而世人不知。所以一畫之法，乃自我立。立一畫之法者，蓋以無法生有法，以有法貫眾法也。夫畫者，從於心者也。山川人物之秀錯，鳥獸草木之性情，池榭樓台之矩度，未能深入其理，曲盡其態，終未得一畫之洪規也。行遠登高，悉起膚寸，此一畫收盡鴻蒙之外，即億萬萬筆墨，未有不始於此而終於此，惟聽人之握取之耳。人能以一畫具體而微，意明筆透。腕不虛則畫非是，畫非是則腕不靈。動之以旋，潤之以轉，居之以曠。出如截，入如揭。能圓能方，能直能曲，能上能下。左右均齊，凸凹突兀，斷截橫斜。如水之就深，如火之炎上，自然而不容毫髮強也。用無不神，而法無不貫也；理無不入，而態無不盡也。信手一揮，山川人物，鳥獸草木，池榭樓台，取形用勢，寫生揣意，運情摹景，顯露隱含，人不見其畫之成，畫不違其心之用，蓋自太樸散而一畫之法立矣，一畫之法立而萬物著矣。我故曰：吾道一以貫之。

我讀《石濤畫語錄》

【譯・釋・評】

太古時代，混混沌沌，本無所謂法；混沌逐漸澄清，才出現法、方法、法式、法規。所謂混沌，其實是由於人類的認識處於渾渾噩噩的階段，大自然或宇宙並未變（當然也在緩慢地變），人類的認識在進展而已。

「法於何立，立於一畫」這是本章的關鍵，全部《石濤畫語錄》的精髓，透露了石濤藝術實踐的獨特體會，揭示了石濤藝術觀的核心。許多注評都解釋過這「一畫」，真是仁者見仁，智者見智，或者越說越糊塗。我的理解，這法，這「一畫之法」，實質是說：務必從自己的獨特感受出發，創造能表達這種獨特感受的畫法，簡言之，一畫之法即表達自己感受的畫法。石濤之前早已存在各類畫法，而他大膽宣言：「所以一畫之法，乃自我立。」顯然，他對大自然的感受不同於前人筆底的畫圖，因之他力求不擇手段地創造表達自我感受的畫法。故所謂「一畫之法」，並非指某種具體畫法，實質是談對畫法的觀點。正因每次有不同的感受，每次便需不同的表現方法，表現方法便不應固定不變，而是千變萬化，「蓋以無法生有法，以有法貫眾法也」，而「無法而法，乃為至法」更成為他的至理名言，放之古今中外藝壇而永放光彩。至於「一畫者，眾有之本，萬象之根；見用於神，藏用於人，而世人不知」無非是說用繪畫來表現物件，應物象

形，能表現一切，但都須透過作者的感受來繪物象。感受是神祕的，具智慧及悟性者運用自如，而一般人往往說不清。「而世人不知」其涵義是感覺遲鈍者不知，或有些人雖知其然而不知其所以然。「夫畫者，從於心者也」，他作了明確的結論。

石濤的感受來自大自然，他長期生活於山川之間，觀察山川人物之秀麗及參差錯落之姿態，鳥獸草木之情趣，池榭樓臺之比例尺度。並說如不能深入其中奧妙，巧妙準確地表現其藝術形態，則是由於尚未掌握貼切多樣的繪畫表現力。行遠或登高，總從腳下開始，而繪畫表現則包羅寰宇，無論用億萬萬筆墨，總是始於此而終於此，根據情況取捨。

接著石濤談及具體筆墨技巧，「人能以一畫具體而微，意明筆透」表現方法落實到具體問題、局部問題，意圖明確則落筆隨之適應。要懸腕，否則畫不隨心意，畫之不能隨心意往往由於運腕不靈。運筆中有迴旋，宛轉而生滋潤，停留處須從容而妥帖。出筆果斷如斬釘截鐵，收筆時肯定而明確。能圓能方，能直能曲，能上能下，左右均齊（指均衡），凸凹突兀（指起伏、跳動），斷截橫斜，如水之就深，如火之炎上，自然而不容毫髮強也。這些技法及道理都易理解，但他強調不可有絲毫的勉強與造作。能這樣，則達到運用之神妙，法也就貫穿其間，處處合乎情理而形態畢現

了。藝高人膽大，信手一揮，山川、人物、鳥獸、草木、池榭、樓臺，取形用勢，寫生揣意，運情摹景，顯露隱含，人不見其畫之成（讀者不知其如何畫成之奧妙），畫不違其心之用（畫完全體現了作者之用心）。

總之，太樸散，不再懵懂，人類智識發達，明悟了自己的感情與感覺而創造了自己的畫法。能因情因景創造相適應的畫法則任何物象都可表現了。這就是石濤的所謂「一畫之法」，他借用了孔子「吾道一以貫之」之語強調了他一貫的藝術主張，在當時是獨特的、劃時代的藝術觀，今天看來，無疑是中國現代藝術最早的明燈。

了法章第二（原文）

規矩者，方圓之極則也；天地者，規矩之運行也。世知有規矩，而不知夫乾旋坤轉之義，此天地之縛人於法。人之役法於蒙，雖攘先天後天之法，終不得其理之所存。所以有是法不能了者，反為法障之也。古今法障不了，由一畫之理不明。一畫明，則障不在目，而畫可從心，畫從心而障自遠矣。夫畫者，形天地萬物者也，舍筆墨其何以形之哉？墨受於天，濃淡枯潤，隨之筆，操於人，勾皴烘染隨之。古之人未嘗不以法為也，無法則於世無限焉。是一畫者，非無限而限之也，非有法而限之也。法無障，障無法。法自畫生，障自畫退。法障不參，而乾旋坤轉之義得矣，畫道彰矣，一畫了矣。

　　從整篇內容看，「了法」是對「法」的分析、歸納、理解與總結。

　　不以規矩，不成方圓。天地運行也有其規矩與法則。人們發現了客觀世界的規矩與法則之後，便十分重視規矩與法則，反而忽視了乾旋坤轉之義。法規是從現實中抽象出來的，結果人們卻被法規束縛、蒙蔽，儘管掠取了各式各類的法，偏偏忘卻了其原理之由來。所謂「先天後天之法」，先天之法當指被發現了的大自然之法，接著又人為地創造出一些法來，當係後天之法了。

　　因之，有了法而不能理解法之源流，這法便反成了障礙。古今的方法之總易成為障礙，由於不明白真正的畫法是根據各人每次感受不同而創造出來的，這亦就是「一畫之理不明」。明悟了畫法誕生於創造性，程式的障礙自然就不在話下，畫也就能表達自己的心聲。畫能從表達內心出發則程式的障礙也必然就消失了。

　　畫，表現了天地萬物之形象。沒有筆墨作媒體便無從成形。石濤說墨受於天，而筆操於人。其實墨與筆都是由人掌握控制的。墨色成塊面，並含大量水分，落紙所起濃淡變化往往形成出人意料的抽象效果。「受於天」的潛臺詞是「偶然的抽象性」，對照石濤畫面，大都具溼漉漉的淋漓效果，

他充分利用了宣紙與水的微妙滲透，這是油彩與畫布無法達到的神韻。石濤並未抹煞前人也已運用筆墨之技巧，並認可「無法」也就失去了任何界定：「古之人未嘗不以法為也。無法則於世無限焉。」他之宣導「一畫」之說，就是要在無限中有一定之限，而又不限於既有之法，法不受障礙，囿於障礙便失去了法。作品產生了自身的法，程式障礙便從作品上消失。法與障礙不可混淆摻雜。乾坤旋轉之義昭彰了，繪畫之真諦明確了，「一畫」之說也就是為了闡明這個目標。

這一章所談雖偏重於法，但石濤仍牢牢把握著繪畫的內涵，文中兩次強調乾坤旋轉之義，實質是說不要因法而忽略了意境這一藝術的核心。

變化章第三（原文）

古者，識之具也。化者，識其具而弗為也。具古以化，未見夫人也。嘗憾其泥古不化者，是識拘之也。識拘於似則不廣，故君子惟借古以開今也。又曰：至人無法。非無法也，無法而法，乃為至法。凡事有經必有權，有法必有化。一知其經，即變其權，一知其法，即功於化。夫畫，天下變通之大法也，山川形勢之精英也，古今造物之陶冶也，陰陽氣度之流行也，借筆墨以寫天地萬物，而陶泳乎我也。今人不明乎此，動則曰：某家皴點，可以立腳。非似某家山水，不能傳久。某家清澹，可以立品。非似某家工巧，只足娛人。是

我為某家役，非某家為我用也。縱逼似某家，亦食某家殘羹
耳，於我何有哉！或有謂餘曰：某家博我也，某家約我也。
我將於何門戶，於何階級，於何比擬，於何效驗，於何點染，
於何鞹皴，於何形勢，能使我即古，而古即我。如是者，知
有古而不知有我者也。我之為我，自有我在。古之鬚眉，不
能生在我之面目；古之肺腑，不能安入我之腹腸。我自發我
之肺腑，揭我之鬚眉。縱有時觸著某家，是某家就我也，非
我故為某家也，天然授之也，我於古何師而不化之有？

【譯‧釋‧評】

　　古，包容了知識的累積，也是後人治學的工具。能融會
貫通者則不肯局限於原有的累積知識，而必須演化發展。然
而，囿於古而能化者，還不見這樣的人呵！遺憾，泥古不
化者，反受了知識之束縛。只局限於似古人則知識當然就不
廣，故有識之士只借古以開今。所以說：「至人無法」，並
非無法也，無法而法，乃為至法。這就是要害。石濤一再闡
明傑出者總根據不同的物件內容創造與之適應的新法，這樣
的法才是真正的法。凡事有經常性便必有其權宜性，有約定
俗成之法便必有法之變化。了解了經常性，便須應之以權宜
之變；懂得了法，便須著力於變法。

　　繪畫，是包羅萬象多變之大法，表現山川形勢之精華，
古今造物之陶冶，陰陽氣度之流行，借筆墨寫天地萬物而作

我讀《石濤畫語錄》

自我性情之陶泳。今人不明乎此，總說：「某家皴點，可以立腳。非似某家山水，不能傳久。某家清淡，可以立品。非似某家工巧，只足娛人。」這一派愚昧之胡言，居然成為當時畫壇的權威論點，石濤這個出家人，勇於這樣發表反對觀點，確乎出於對真理的維護，似未考慮被圍攻的後果。他進一步說：「這是我為某家當奴才，而不是某家為我所用。即便酷似某家，亦只是吃人家的殘羹剩飯，我自己有什麼呢！」或有人對我說：「某家可使我博大，某家可使我概括簡約，我依傍誰家的門戶呢？我排列在哪個等級？與哪家相比？效法哪家？仿哪家的點染？仿哪家的勾勒皴擦？仿哪家的格局章法？如何能使我即古人而古人即我！」這都是只知有古而不知有我。

我之為我，自有我自己的存在。古人的鬚眉，不能長到我的面目上，古人的肺腑，不能進入我腸腹。我只從自己的肺腑抒發，顯示自己的鬚眉。即便有時觸碰上某家，只是某家吻合了我，並不是我遷就了某家。是同一自然對作者啟發了相似的靈感，絕非由於我師古人而不化的結果。

這一章引出兩個主要問題：一是美術教學應從寫生入手還是臨摹入手。從臨摹入手多半墜入泥古不化的歧途。必須從寫生入手才能一開始便培養學生對自然獨立觀察的能力，由此引發出豐富多樣的表現方法。無可諱言，中國繪畫正因

088

對自然的寫實能力先天不足，畫面流於空洞、虛弱，故其成就與悠久的歷史相比畢竟是不相稱的。

另一問題是對「某家就我，非我就某家」的分析。也曾有人說我的某些作品像美國現代畫家波洛克（1912-1956），而我以前沒有見過他的畫，1940-1950 年代之際在巴黎不知波洛克其人其畫，我根本不可能受他的影響，是「他就我，非我就他」了。當然，他也並非就我。面對大自然，人有智慧，無論古代現代、西方東方，都會獲得相似的啟迪，大寫意與印象派、東方書法與西方構成、狂草與抽象畫……我曾經選潘天壽與勃拉克（1882-1963）的各一幅作品做過比較，發現他們畫面中對平面分割的偶合。若能從這方面深入探討，將大大促進中西美術的比較研究。

尊受章第四（原文）

受與識，先受而後識也。識然後受，非受也。古今至明之士，藉其識而發其所受，知其受而發其所識，不過一事之能。其小受小識也，未能識一畫之權擴而大之也。夫一畫含萬物於中。畫受墨，墨受筆，筆受腕，腕受心。如天之造生，地之造成，此其所以受也。然貴乎人能尊得其受，而不尊自棄也，得其畫而不化自縛也。夫受畫者，必尊而守之，強而用之，無間於外，無息於內。易曰：「天行健，君子以自強不息。」此乃所以尊受之也。

我讀《石濤畫語錄》

【譯・釋・評】

本章突出尊重自己的感受。

感受與認識的關係，感受在先而認識在後。先有了「認識」再去感受，就非純粹的感受了。這可說是開了義大利美學家克羅采（Benedetto Croce, 1866-1952）直覺說的先河。只有具有深刻實踐經驗的石濤才能說出這樣的獨特的見解，真是一語驚人，點明了藝術創作中的祕奧。毋須用感性與理性認識的辯證關係來硬套石濤的觀點，實踐才是檢驗真理的唯一標準。有一位頗具傳統功力的水墨畫家到西雙版納寫生，他大失所望，認為西雙版納完全不入畫。確乎，幾乎全部由層次清晰的線構成的亞熱帶植物世界，進入不了他早已認識、認可的水墨天地，他喪失了感受的本能。感受中包含著極重要的因素：直覺與錯覺。直覺與錯覺往往是藝術創作中的酒麴，石濤沒有談直覺與錯覺問題，他倒說：「古今至明之士，借其識而發其所受，知其受而發其所識。」他認為只有至明之士才能利用理性認識來啟發感性感受，並從感性感受再歸於理性認識。他所指至明之士實質上應是指具有靈性的藝術家，因並非人人具有靈性，具靈性的往往只是少數人。

他談到，這還是僅在一件具體事物上的感受與認識，只是小受小識，尚未能在整個創作生涯中，擴大依靠感受來創

立畫法的觀念。萬物均被包羅在這種畫法觀念中，畫受墨，墨受筆，筆受腕，腕受心。靈感或美感似乎從天而降，落地則著根而成藝術，這就是感受了。必須珍惜這種感受，如雖有感受而不珍惜，自暴自棄了。如獲得畫意畫法而不能靈活變化應用，無異自己縛住了自己。對於感受，作者務必珍惜而保住，必須運用它，而且非運用不可，既不忽略外部世界，內心更不斷探索。〈易經〉說：天行健，君子以自強不息。這也可說要永遠不斷加強、尊視自己的感受。

筆墨章第五（原文）

古之人有有筆有墨者，亦有有筆無墨者，亦有有墨無筆者。非山川之限於一偏，而人之賦受不齊也。墨之濺筆也以靈，筆之運墨也以神。墨非蒙養不靈，筆非生活不神。能受蒙養之靈，而不解生活之神，是有墨無筆也。能受生活之神，而不變蒙養之靈，是有筆無墨也。山川萬物之具體，有反有正，有偏有側，有聚有散，有近有遠，有內有外，有虛有實，有斷有連，有層次，有剝落，有豐致，有飄緲，此生活之大端也。故山川萬物之薦靈於人，因人操此蒙養生活之權。苟非其然，焉能使筆墨之下，有胎有骨，有開有合，有體有用，有形有勢，有拱有立，有蹲跳，有潛伏，有衝霄，有崱屴，有磅礴，有嵯峨，有巀屼，有奇峭，有險峻，一一盡其靈而足其神。

我讀《石濤畫語錄》

【譯‧釋‧評】

　　本章專談筆墨。石濤在分析筆墨之運用中有將筆與墨分割開來的傾向。他所指的筆偏於用線造型，著眼於表現客觀形象，而墨的揮灑則偏於渲染氣氛，加強感人效果，甚至具抽象性。

　　他談到古人有有筆有墨者，有有筆無墨者，亦有有墨無筆者等等情況，這並非由於山川物件有這些局限，而緣於作者自身的稟賦及感受之差異（賦受不齊也）。「墨之濺筆也以靈，筆之運墨也以神。墨非蒙養不靈，筆非生活不神」。這「蒙養」何所指，參閱石濤自己的題畫解釋：「寫畫一道，須知有蒙養。蒙者因太古無法，養者因太樸不散。不散，所養者；無法，而蒙也。未曾受墨，先思其蒙；既而操筆，複審其養。思其蒙而審其養，自能開蒙而全古，自能盡變而無法，自歸於蒙養之道矣。」看來蒙養是指在混沌無法中創自家之法，仍是一畫之說的同一概念（但石濤在別處也用蒙養一詞，則似另有含義）。這「生活」應是指複雜多樣的萬象形態。石濤並不用指畫或別的什麼替代筆的工具，則其墨也都是透過筆再落到畫面，所謂墨之濺筆其實是筆之濺墨，不過這類用筆縱橫塗抹，更浸染於畫趣而較遠離於書法骨架，也似乎更憑藉於一時靈感及偶然效果，當然其中蘊藏著長期的修養。我想這便是「墨之濺筆也以靈」及「墨非蒙

養不靈」的實踐經驗。至於「筆非生活不神」則是指表現形象靠用筆，形象的豐富性也取決於用筆的多樣性。他進而重複闡明「能受蒙養之靈而不解生活之神，是有墨無筆也。能受生活之神而不變蒙養之靈，是有筆無墨也」。我感到這樣區分筆墨效果是偏於生硬了，其實石濤自己的作品渾然一體也不宜將筆墨之優劣拆開來評比。然而，他這章的論點是指用筆構造形象，用墨渲染氣氛。

「山川萬物之具體，有反有正，有偏有側，有聚有散，有近有遠，有內有外，有虛有實，有斷有連，有層次，有剝落，有豐致，有飄緲，此生活之大端也。」這段談宇宙萬象之雜，易理解。宇宙萬象予人靈感，作者憑穎悟及體驗將之表現於畫面，否則筆墨之下怎能「有胎有骨，有開有合，有體有用，有形有勢，有拱有立，有蹲跳，有潛伏，有沖霄，有崱屴（音側力，山峰高聳貌），有磅礡，有嵯峨，有巑岏（音攢環，尖峰），有奇峭，有險峻」，一一靈、神俱備。

運腕章第六（原文）

或曰：繪譜畫訓，章章發明，用筆用墨，處處精細。自古以來，從未有山海之形勢，駕諸空言，托之同好。想大滌子性分太高，世外立法，不屑從淺近處下手耶？異哉斯言也。受之於遠，得之最近。識之於近，役之於遠。一畫者，字畫

我讀《石濤畫語錄》

下手之淺近功夫也。變畫者，用筆用墨之淺近法度也。山海者，一丘一壑之淺近張本也。形勢者，鞟皴之淺近綱領也。苟徒知方隅之識，則有方隅之張本。譬如方隅中有山焉，有峰焉，斯人也，得之一山，始終圖之，得之一峰，始終不變。是山也，是峰也，轉使脫骷雕鑿於斯人之手可乎，不可乎？且也，形勢不變，徒知鞟皴之皮毛；畫法不變，徒知形勢之拘泥；蒙養不齊，徒知山川之結列，山林不備，徒知張本之空虛。欲化此四者，必先從運腕入手也。腕若虛靈，則畫能折變；筆如截揭，則形不癡蒙。腕受實則沉著透徹，腕受虛則飛舞悠揚。腕受正則中直藏鋒，腕受仄則攲斜盡致。腕受疾則操縱得勢，腕受遲則拱揖有情。腕受化則渾合自然，腕受變則陸離譎怪。腕受奇則神工鬼斧，腕受神則川岳薦靈。

【譯·釋·評】

有人說，畫譜畫法之類，各篇章都闡明道理，對用筆用墨都講得詳詳細細。從來沒有將山海之形勢空談一番而讓愛好者自己去捉摸。想必大滌子天分太高，世外之法，不屑從淺近處著手吧！從這番話看，石濤寫「畫語錄」不僅是創作心得，同時有針對性，當時極大的保守勢力顯然在攻擊他，他於此反擊，這「畫語錄」是寫給他的追隨者們看的吧，或可說是教學講義。

石濤批駁那些怪論：「異哉斯言也！」於是講解自己的

觀點：凡遠處、大處啟發我們的感受，均可在近處、身邊獲得認知和驗證。從就近獲得的認知，卻可運用及於遠大。根據自己對物件的感受而畫，這即我之所謂一畫者，其實就是字畫下手的最基本功夫（書法也當是有了感受才能動筆，石濤視書畫為一體應是從感受、感覺與情思為出發點）。畫法要變，也是用筆用墨的基本法度。「山海者，一丘一壑之淺近張本也；形勢者，輞（輪廓）皴之淺近綱領也」其含義應是指山海中包含著一丘一壑的基本構成，而一丘一壑當可引申擴展為山海。勾勒皴擦可展拓出磅礡氣勢，磅礡氣勢實由基本的勾勒皴擦所構建。最近李政道博士論及科學與藝術的比較，他說最新物理學說中認為最複雜的現象可分析為最簡單的構成因素，最簡單的構成因素可擴展為最複雜的現象。他希望我作幅透露這一觀點傾向的作品，我看石濤的這幾句語錄倒恰恰吻合了這觀念。他在〈絪縕章第七〉中談到從一可以發展成萬，從萬可以歸納為一，又重複了簡單與複雜的辯證原理。

若認識只局限於一隅，便只有一隅作範本。比方這一隅中有山，有峰，此人便總是畫這山、這峰，始終不變。這山、這峰，反被此人於手中翻覆捏弄，這行嗎？形勢固定不變，又只知勾勒皴擦之皮毛；畫法老一套，拘泥於形勢之程式；表現無新意，僅將山川羅列；山林無實感，只憑空洞之

範本。石濤指出了這些時弊之要害，但他卻即興做出了過於簡單的結語：「欲化此四者，必先從運腕入手也。」即使運腕巧妙，絕不能解決以上創作中的根本問題。當然不可忽視運腕這一基本技能，石濤在本章中就是著力談運腕的經驗。運腕虛靈則畫面有轉折變化，用筆如截如揭一般明確肯定，則形象就不滯呆或含糊。運腕著實則畫面就沉著而透徹，運腕空靈則有飛舞悠揚的效果，腕正以表達藏鋒的正直端莊，側鋒則宜於顯示傾斜多姿，運腕迅速須操縱得勢，運腕慢須如拱揖有情，運腕至化境則渾合自然，運腕多變則陸離譎怪，運腕出奇真是神工鬼斧，運腕如神則山嶽呈現靈氣。

也是李政道說的：筷子是手指的延長。所以運用筷子的技巧是與手腕的靈活相關的。這也說明了用筆與運腕之間的緊密關係。畫家對自己手中筆端的含墨量及含水量似乎像永遠用手指觸摸到一樣敏感，有把握。石濤分析了運腕的各個方面，都出於敏銳深入的自我感受。

絪縕章第七（原文）

筆與墨會，是為絪縕。絪縕不分，是為混沌。闢混沌者，舍一畫而誰耶！畫於山則靈之，畫於水則動之，畫於林則生之，畫於人則逸之。得筆墨之會，解絪縕之分，作闢混沌手，傳諸古今，自成一家，是皆智得之也。不可雕鑿，不可板腐，不可沉泥，不可牽連，不可脫節，不可無理。在於墨海中，

立定精神。筆鋒下決出生活，尺幅上換去毛骨，混沌裡放出光明。縱使筆不筆，墨不墨，畫不畫，自有我在。蓋以運夫墨，非墨運也；操夫筆，非筆操也；脫夫胎，非胎脫也。自一以分萬，自萬以治一。化一而成絪縕，天下之能事畢矣。

【譯・釋・評】

中國畫主要靠筆墨顯示形象，筆與墨在畫面上相互配合、衝撞、糾葛，產生多種多樣的效果，石濤將這筆與墨相抱或相斥的關係稱之謂絪縕。筆墨之間不協調，即絪縕不分明，是為混沌，也就是胡亂塗畫，失去了繪畫的主旨；只有根據真實感受來作畫，才能扭轉這種混亂狀態。

畫山具靈氣，畫水有動感，畫林充滿生意，畫人物則飄逸。筆墨能默契，其間絪縕關係協和，有條不紊，作品才能傳於古今，自成一家，全憑智慧。不可雕鑿做作，不可呆板迂腐，不可落入拘泥，不可牽連糾纏，不可脫節，不可無理。「在於墨海中立定精神，筆鋒下決出生活，尺幅上換去毛骨，混沌裡放出光明。」墨海中立定精神強調墨色中須有構架，這點特別重要，係造型關鍵，否則即便墨色具華彩亦散漫無力。筆鋒下決出生活則是石濤一貫重視形象之多變並賦予意境的主張。「尺幅上換去毛骨」諒來指揚棄非本質的因素，而「混沌裡放出光明」是指出即便畫面有時可能畫得密密麻麻或漆黑團團，但其間須保留著極珍貴的底色的空白

與間隙，使之永遠透氣透亮。這裡所謂混沌實質是指渾厚、蒼茫，不是含混糊塗的貶義了。混沌裡放出光明是極高的境界，是高難度的表現手法，亂而不亂，是通往妙境的險途。

縱使有人批評筆不筆，墨不墨，畫不畫，毫不足介意，正因有我自己的獨立存在。用墨，並非為墨所用；操筆，並非為筆所操縱；藝術脫胎於自然，脫胎於別人的定型之胎。從一可以發展成萬，從萬可以歸納為一，這是簡單與複雜的辯證原理。筆墨關係如也能統入這辯證原理中，各種困難問題也就解決了。

山川章第八（原文）

得乾坤之理者，山川之質也。得筆墨之法者，山川之飾也。知其飾而非理，其理危矣。知其質而非法，其法微矣。是故古人知其微危，必獲於一。一有不明，則萬物障。一無不明，則萬物齊。畫之理，筆之法，不過天地之質與飾也。山川天地之形勢也。風雨晦明，山川之氣象也；疏密深遠，山川之約徑也；縱橫吞吐，山川之節奏也；陰陽濃淡，山川之凝神也；水雲聚散，山川之聯屬也；蹲跳向背，山川之行藏也。高明者，天之權也；博厚者，地之衡也。風雲者，天之束縛山川也；水石者，地之激躍山川也。非天地之權衡，不能變化山川之不測。雖風雲之束縛，不能等九區之山川於同模；雖水石之激躍，不能別山川之形勢於筆端。且山水之

大，廣土千里，結雲萬里，羅峰列嶂。以一管窺之，即飛仙恐不能周旋也，以一畫測之，即可參天地之化育也。測山川之形勢，度地土之廣遠，審峰嶂之疏密，識雲煙之蒙昧。正踞千里，邪睨萬重，統歸於天之權地之衡也。天有是權，能變山川之精靈；地有是衡，能運山川之氣脈。我有是一畫，能貫山川之形神。此予五十年前，未脫胎於山川也，亦非糟粕其山川，而使山川自私也，山川使予代山川而言也。山川脫胎於予也，予脫胎於山川也。搜盡奇峰打草稿也，山川與予神遇而跡化也。所以終歸之於大滌也。

【譯・釋・評】

從宇宙乾坤的規律中理解山川之本質。學得筆墨運用之法以畫出山川之外觀狀貌。只知畫狀貌而不理解本質，難於表達本質；理解了本質但畫法不貼切，這法就沒有什麼價值。古人懂得不理解本質及畫法不貼切的危害，力求兩方面的統一。有一方面不明確便一切都成為障礙，雙方都明確便全齊備了。畫理、筆法，不過為了表達天地之質與形。

山川，天地之形勢也。風雨晦明，山川之氣象也。疏密深遠，山川曲直多變（約徑：一說指簡要的形勢，或說指曲直）。縱橫吞吐，山川之節奏也。陰陽濃淡，山川之凝神也。水雲聚散，山川之聯屬也（連繫、溝通全域）。蹲跳向背，山川之行藏也（或藏或露，易形成蹲、跳、向、背之動態）。

我讀《石濤畫語錄》

　　高明者，天之權也（含權威之意向）；博厚者，地之衡也（含尺度、分量之意向）。概括起來：天高地厚。而風雲，束縛著山川（連結山川，使山川有連有斷，多變化）。水石，激躍於山川之間。若非天高地厚，包容不了山川之變化莫測。雖有風雲來束縛，不可天南地北到處運用同類模式（九區，指九州）。雖有水石之激躍，增添畫面生動活潑，但不可使筆底山川反而走樣失去真形勢。「不能別山川之形勢於筆端」這個「別」字，我理解為不能走了山川形勢之本色，指勿因求局部變化，反影響了造型整體。劉安說：「謹毛而失貌。」所謂「盡精微而致廣大」則往往產生誤導，因盡精微未必能致廣大，多半情況反而不能致廣大，必須在致廣大的前提下求精微才合乎邏輯與實踐；而且有些特定的廣大效果無須精微，排斥精微。

　　「且山水之大，廣土千里，結雲萬里，羅峰列嶂，以一管窺之，即飛仙恐不能周旋也。以一畫測之，即可參天地之化育也。」從一管中窺之，或從任何一局限角度來觀察，均無從照應到廣闊山川的方方面面。但以一畫測之，即憑感受來認知、表達山川，則可把握住天地之遼闊、造化之無窮。

　　目測山川之形勢，估量土地之廣遠，觀察峰嶂之疏密，辨認雲煙之蒙昧。山川正踞千里，側視則萬重層疊，統歸於天高地厚。天之威權，能令山川精靈多變；地之博大，能令山川運行成脈。我用一畫憑感受而繪之，卻能掌握貫穿山川

之形神。我五十年前尚未能從山川裡脫胎出來，倒亦並非將山川看成全是糟粕而將其優勢私下淹沒掉。山川要我代她說話了，山川從我脫胎，我又脫胎於山川。搜盡奇峰打草稿，山川與予神遇而跡化也，所以終歸之於大滌也。

　　石濤將作者、作品與自然的關係已說得明明白白。「搜盡奇峰打草稿」成為創作源泉的至理名言，永被讚頌。而「終歸之於大滌也」更加強調了藝術之所以為藝術的本質，這個 17 世紀的中國和尚預告了西方表現主義之終將誕生。

皴法章第九（原文）

　　筆之於皴也，開生面也。山之為形萬狀，則其開面非一端。世人知其皴，失卻生面，縱使皴也，於山乎何有？或石或上，徒寫其石與土，此方隅之皴也，非山川自具之皴也。如山川自具之皴，則有峰名各異，體奇面生，具狀不等，故皴法自別。有卷雲皴，劈斧皴，披麻皴，解索皴，鬼面皴，骷髏皴，亂柴皴，芝麻皴，金碧皴，玉屑皴，彈窩皴，礬頭皴，沒骨皴，皆是皴也。必因峰之體異，峰之面生，峰與皴合，皴自峰生。峰不能變皴之體用，皴卻能資峰之形聲。不得其峰何以變，不得其皴何以現，峰之變與不變，在於皴之現與不現。皴有是名，峰亦有是知。如天柱峰，明星峰，蓮花峰，仙人峰，五老峰，七賢峰，雲台峰，天馬峰，獅子峰，峨眉峰，琅琊峰，金輪峰，香爐峰，小華峰，匹練峰，回雁峰。是峰也

我讀《石濤畫語錄》

居其形，是皴也開其面。然於運墨操筆之時，又何待有峰皴之見？一畫落紙，眾畫隨之，一理才具，眾理付之。審一畫之來去，達眾理之範圍。山川之形勢得定，古今之皴法不殊。山川之形勢在畫，畫之蒙養在墨，墨之生活在操，操之作用在持。善操運者，內實而外空，因受一畫之理，而應諸萬方，所以豪無悖謬。亦有內空而外實者，因法之化，不假思索，外形已具而內不載也。是故古之人虛實中度，內外合操，畫法變備，無疵無病。得蒙養之靈，運用之神，正則正，仄則仄，偏側則偏側。若夫面牆塵蔽而物障，有不生憎於造物者乎！

【譯・釋・評】

冬天，農村兒童凍得臉上起蘿蔔絲似的皺紋，被稱為皴。山水畫中以各式各樣的皴法表現山石之實體感，是由於水墨不宜於作大面積渲染，便用線的交錯組合來構成「面」的效果。皴，也可說屬於畫面的肌理。

用筆作皴，為表現新穎面貌。山之形千態萬狀，絕非一種面貌。世人知道皴法，卻忽略生動面貌，則即便使用了皴法，與山本身又有什麼相干？或石或土，徒寫其石與土，這只是局限於一隅的皴而已，並非山川自身獨具的皴之效應。山川自身獨具的皴則有各種不同的峰，體態多奇，面目新穎，狀貌各別，因之皴法也就各不相同了。有卷雲皴、劈斧皴、披麻皴、解索皴、鬼面皴、骷髏皴、亂柴皴、芝麻皴、

金碧皴（用於青綠山水中）、玉屑皴、彈窩皴、礬頭皴、沒骨皴，皆是皴也。石濤列舉那麼多的皴，其實是包含著諷刺意味的，因皴法本是繪畫表現中偶然形成的手法，作者根據不同的物件永遠須創造不同的手法，絕不應將手法程式化，今將之規範成若干類別並命名，完全違反了藝術創作規律，皴法名目越多，越是可笑。不僅可笑，更貽誤了後學。「妙悟者不在多言，初學者還從規矩。」我倒並不反對要研究前人的程式，自己也大量臨摹過那些皴法，但願年輕的妙悟者們不落入古人的窠臼。

石濤接著談皴與峰的關係，批評藝術中本末顛倒的謬誤。「必因峰之體異……」皴是由於峰的不同形體、峰的新穎面貌而產生，皴必須與峰吻合，皴誕生於峰。「峰不能變皴之體用，皴卻能資峰之形勢」，峰不能變皴之體用，這是一句反語，實質是指皴法置峰之實體於不顧，或只取用了峰的形勢。沒有峰就無從變，沒有貼切的皴，又如何能表現此峰。峰之變與不變（指畫面上的峰），體現在皴法的現（顯）與不現的表現力中。皴的名稱應是根據峰的形象特色而來，兩相一致。如天柱峰、明星峰、蓮花峰、仙人峰、五老峰、七賢峰、雲台峰、天馬峰、獅子峰、蛾眉峰、琅琊峰、金輪峰、香爐峰、小華峰、匹練峰、回雁峰。是峰便必具其形，皴用以表現其面目。但在運墨操筆進入創作激情之

我讀《石濤畫語錄》

時，就不許可停頓於何峰何皴的彷徨中。一筆落紙，筆筆跟隨不可止；一理（基本道理）得到啟示，眾理附之，一通百通了。貼切運用好表現方法（審一畫之來去），便進入合情合理的範疇了（達眾理之範圍）。只要能將山川的形勢表現出來，古今的皴法都沒有什麼特殊。

　　山川之形勢在畫，畫的穎悟在用墨，用墨的效果依憑於操運，操運中須能控制（操之作用在持）。善於操運者，胸中踏實而筆下空靈，因表現感受的畫法適應於任何方面，所以毫無悖謬。接著石濤透露了特殊意義的實踐經驗：「亦有內空而外實者，因法之化，不假思索，外形已具而內不載也。」由於作畫過程中筆墨變化迅速多樣，來不及思索控制而紙上已成形，比方畫虎不成反類犬，形式先行，形式決定了內容。這情況，石濤稱之謂外形已具而內不載也，將之歸入內空而外實的現象。歸納起來，石濤贊成虛實合適（中度），形式與內容統一（內外合操），畫法多變，沒有缺陷與毛病。靈活創造畫法，須得神妙。正就表現其正，仄就表現其仄，偏側就表現其偏側。如果近視又遭蒙蔽，能不反而對造化生憎厭之情嗎？

　　（若夫面牆塵蔽而物障，有不生憎於造化者乎？ —— 面牆：「正牆面而立」，出於〈論語・陽貨〉，意指太近牆面，視線局限便一無所見）

境界章第十（原文）

　　分疆三疊兩段，似乎山水之失。然有不失之者，如自然分疆者，到江吳地盡，隔岸越山多是也。每每寫山水如開闔分破，豪無生活，見之即知分疆。三疊者，一層地，二層樹，三層山，望之何分遠近，寫此三疊奚翅印刻。兩段者，景在下，山在上，俗以雲在中，分明隔做兩段。為此三者，先要貫通一氣，不可拘泥分疆。三疊兩段，偏要突手作用，才見筆力。即入千峰萬壑，俱無俗跡。為此三者入神，則於細碎有失，亦不礙矣。

【譯・釋・評】

　　這章重點談構圖處理。程式化的山水構圖可歸納為四個字：起（用石或樹從畫幅下邊開始向上方發展）、承（用樹或山繼承接力，再往上伸展）、轉（樹或山改變動向）、合（與高處遠山抱合成一體）。

　　石濤在本章第二段中解釋「分疆三疊」是指一層地，兩層樹，三層山。沒有遠近感，這樣的三疊無異於印刻。所謂「兩段」，是指景在下，山在上，中間一般用雲隔開，明顯地分成兩段。所以他開頭便說：「分疆三疊兩段」似乎是山水畫的失敗。但又不可一概而論，也有不失敗的情況，如由於大自然的自然形成，像「到江吳地盡，隔岸越山多」。這是唐朝僧處默的詩句，寫出了一江兩岸的情景。一江兩岸的構

我讀《石濤畫語錄》

圖在倪雲林筆底經常出現，抒寫了親切近人的江南景色。石濤反對無生活的教條主義畫風：「每每寫山水，如開闔分破（構圖中的起、承、轉、合之類），毫無生活，見之即知。」

因之，地、樹、山，三者先要貫通一氣，不可拘泥於三疊兩段這陳規，偏要勇於突破，才見筆力。即便表現千峰萬壑，俱無俗跡。這三方面能入神，則若細碎局部有缺點，也不礙大局了。

看石濤的畫，每幅均重點突出主要形體，可說表現了山水或林木的肖像，具性格特徵的肖像，絕無三疊兩段的乏味老套。

蹊徑章第十一（原文）

寫畫有蹊徑六則：對景不對山，對山不對景，倒景，借景，截斷，險峻。此六則者，須辨明之。對景不對山者，山之古貌如冬，景界如春，此對景不對山也。樹木古樸如冬，其山如春，此對山不對景也。如樹木正，山石倒，山石正，樹木倒，皆倒景也。如空山杳冥，無物生態，借以疏柳嫩竹，橋梁草閣，此借景也。截斷者，無塵俗之境，山水樹木，剪頭去尾，筆筆處處，皆以截斷。而截斷之法，非至松之筆，莫能入也。險峻者人跡不能到，無路可入也。如島山渤海，蓬萊方壺，非仙人莫居，非世人可測，此山海之險峻也。若以畫圖險峻，只在峭峰懸崖，棧直崎嶇之險耳。須見筆力是妙。

【譯・釋・評】

蹊徑本義是指小徑，這裡指門徑、門道。本章談構思構圖的藝術處理，移山倒海，移花接木。擷取素材如何構建藝術殿堂是微妙而艱巨的工作，是靈魂工程師施展才華的關鍵性步驟。石濤極具體地解說如何組織畫面的門道，他舉了六種情況。「師父領進門，學藝在自身」，其實用六百個例子也只是例子，根本問題要把握藝術組建中形式與內涵的貼切、昇華，切忌非驢非馬的拼湊。

作畫有六種門徑：此景並非屬於此山之景；此山並非屬於此景之山；景中物象有正有斜，顛倒錯雜；移花接木，調動不同地區之景物織入同一畫面；截取景物之局部以構建畫面；險峻或奇觀。這六種門徑，須辨明：

（一）對景不對山，如山像冬季一般古樸，卻配以春景。

（二）樹木古樸如冬季，山卻有春意。

（三）樹木正立，山石斜倒；山石端正而樹木斜倒。均屬
　　　倒景。

（四）空山杳冥，本無生意，因而借來疏柳嫩竹、橋梁草
　　　閣，這便是借景。

（五）截斷，無塵俗的境界。山水樹木，剪頭去尾，筆筆處
　　　處，皆以截斷。而截斷之法，非至松之筆莫能入也。
　　　這裡談截取物象之局部以構成畫面，這是為了突出局

部之體態美，多半選取近景、中景，畫面形象生動多姿，石濤作品中這類處理頗多。但截取局部要令人不感覺斷截之生硬，故筆墨中要巧妙處理，似乎局部都是自然地進入畫面的，故而石濤特別提醒用筆要鬆動：非至松之筆莫能入也。

（六）險峻者，人跡不能到，無路可入也。如島山、渤海、蓬萊、方壺，都是非世人可測的仙居，這是山海之類的險峻。畫圖中的險峻只表現峭峰懸崖、棧道崎嶇，須見筆力才能入妙。石濤只以形象的生動作依據而發展其繪畫，很少作概念的、形象空洞乏味的圖解，故他不嚮往虛無的仙居而著眼於峭峰懸崖之形象感染力。

林木章第十二（原文）

古人寫樹，或三株五株，九株十株，令其反正陰陽，各自面目，參差高下，生動有致。吾寫松柏古槐古檜之法，如三五株，其勢似英雄起舞，俯仰蹲立，蹁躚排宕，或硬或軟，運筆運腕，大都多以寫石之法寫之。五指四指三指，皆隨其腕轉，與肘伸去縮來，齊並一力。其運筆極重處，卻須飛提紙上，消去猛氣。所以或濃或淡，虛而靈，空而妙。大山亦如此法，餘者不足用。生辣中求破碎之相，此不說之說矣。

【譯・釋・評】

　　古人寫樹，或三株、五株、九株、十株，總求反正陰陽，各株有自己面目，參差高下，生動有致。吾寫松柏古槐古檜之法，如三五株，其勢似英雄起舞，俯仰蹲立，蹁躚排宕（跌宕）。西方近代美學中德國立普斯（Th.Lipps, 1851-1914）的「移情」觀點早在石濤作品中遇知音，尤其在樹木中最為明顯，石濤不僅重視每一棵樹身段體態的性格特徵，更著眼於樹群之間的人情呼應。如何表現這些情，石濤的依憑是「形」。起舞、蹲立、蹁躚、排（跌）宕……都是動作、運動，都屬節奏美。石濤沒有發明「節奏美」或「抽象美」等詞彙，但藝術效應的實質古今無異。「畫語錄」之所以難讀，也由於作者將其創作感受用文字述說時，因古漢語詞彙之局限，太含蓄了，對問題綜合有餘而剖析不足，未能將其微妙心得表達得更明確、更充沛。故必須參照其作品，揣摩其創作心態，才能悟其真諦。

　　他接著談到用筆，或硬或軟，運筆運腕，大都以寫石之法寫之。至於「五指、四指、三指，皆隨其腕轉，與肘伸去縮來，齊並一力」。有人從握毛筆時手指著力習慣來推敲五指、四指是否是大指、二指之誤，我倒更願意理解石濤是強調肘、腕與指著力的一致性，並非區分哪幾個指頭才著力，五指、四指、三指，只是泛指任憑用幾個指頭而已。實際上

也並非每個人握筆方法都一致，尤其作畫時，靈活性更大。至於「其運筆極重處，卻須飛提紙上，消去猛氣」，這是指對運筆的控制與把握，濃墨重筆落紙時不致失控跌落或莽撞，這個猛氣是貶詞，當指莽撞而非生猛，如果真生猛，倒是褒義了。人們常談到霸氣，同樣可從褒、貶相反的角度來對待，貶之則謂無含蘊，褒之實為雄健也，潘天壽老師就刻一章：一味霸氣。石濤要求「或濃或淡，虛而靈，空而妙。大山亦如此法，餘者不足用」。則他主要是談大幅中濃墨重筆的處理問題。「生辣中求破碎之相，此不說之說矣」，生辣用以糾正流滑，這裡所說破碎，實質是指參差錯落，形象不單調，這個道理是不用多說了。

海濤章第十三（原文）

　　海有洪流，山有潛伏。海有吞吐，山有拱揖。海能薦靈，山能脈運。山有層巒疊嶂，邃谷深崖，巑岏突兀，嵐氣霧露，煙雲畢至，猶如海之洪流，海之吞吐。此非海之薦靈，亦山之自居於海也。海亦能自居於山也。海之汪洋，海之含泓，海之激笑，海之蜃樓雉氣，海之鯨躍龍騰，海潮如峰，海汐如嶺，此海之自居於山也，非山之自居於海也。山海自居若是，而人亦有目視之者。如瀛洲閬苑，弱水蓬萊，玄圃方壺。縱使棋布星分，亦可以水源龍脈，推而知之。若得之於海，失之於山，得之於山，失之於海，是人妄受之也。我之受也，

山即海也，海即山也。山海而知我受也，皆在人一筆一墨之風流也。

【譯・釋・評】

本章實質是談形式中具象與抽象的關係：蒼山似海。

海有洪流，山有潛伏。海有吞吐，山有拱揖（作揖狀）。海能薦靈（活躍靈動），山能脈運（脈絡走向有起伏）。於此點明了山與海有著相似的基本形式構成及動態。「山有層巒疊嶂，邃谷深崖，巑岏（尖山）突兀，嵐氣霧露，煙雲畢至，猶如海之洪流，海之吞吐，此非海之薦靈，亦山之自居於海也」——重重疊疊、高低起伏，加之煙雲繚繞，山群中的景觀就彷彿是海的洪流與吞吐，但並非由於海的感染，山自身就賦有海的特徵，「自居於海」可理解為以海自居。「海之汪洋，海之含泓（深厚廣闊之容量），海之激嘯（澎湃），海之蜃樓雉氣（幻景現象），海之鯨躍龍騰；海潮如峰，海汐如嶺。此海之自居於山也，非山之自居於海也」——海的狀貌、運動、遼闊、神祕感等等因素令海可以自認為是山，並非由於山來占領了海。

山與海可相互換位，人們亦有目共睹。至於看不見的瀛洲、閬苑、弱水、蓬萊、元圃、方壺等等神話中的地域，即便星羅棋布在遙遠，亦可根據水之源或山之脈的規律估計出來。如認識了海而未連繫到山，或認識了山而忽略了海，均

是由於感受的失誤。我的感受中山即是海，海即是山，而我的感受仍能交代是山是海，那就憑一筆一墨表現手法的風流了。

　　證以石濤的作品，海似山或山似海的畫面經常出現，那些波狀起伏、疏密多姿的線之群將觀眾導入浩渺的空間，人們品嘗著抽象的形式美感，忘情於山海之間了。

四時章第十四（原文）

　　凡寫四時之景，風味不同，陰晴各異，審時度候為之。古人寄景於詩，其春曰：「每同沙草發，長共水雲連。」其夏曰：「樹下地常蔭，水邊風最涼。」其秋曰：「寒城一以眺，平楚正蒼然。」其冬曰：「路渺筆先到，池寒墨更圓。」亦有冬不正令者，其詩曰：「雪慳天欠冷，年近日添長。」雖值冬似無寒意，亦有詩曰：「殘年日易曉，夾雪雨天晴。」以二詩論畫，「欠冷」、「添長」易曉，「夾雪」摹之。不獨於冬，推於三時，各隨其令。亦有半晴半陰者，如「片雲明月暗，斜日雨邊晴」。亦有似晴似陰者，「未須愁日暮，天際是輕陰」。予拈詩意，以為畫意未有景不隨時者。滿目雲山，隨時而變，以此哦之，可知畫即詩中意，詩非畫裏禪乎。

【譯‧釋‧評】

19 世紀法國詩人波特賴爾（1821-1867）察覺特拉克洛亞（1798-1863）的畫中有詩，似乎是一個新發現，因在西方，詩與畫是不同的藝術領域。雨果（1802-1885）也作畫，但絕不因此就將文學與繪畫的功能混淆起來。荊浩、關仝、董源、巨然、李成、范寬都是傑出的畫家，但他們從未以詩人姿態出現。自蘇東坡等詩人涉足繪畫，並提出了詩畫一家的觀點，於是中國繪畫與詩結姻親成了風尚。這種姻親呵，多半同床異夢，甚至成了鎖鏈，束縛了彼此的手腳。當然我絕非反對畫本身的詩境及詩中昇華了的畫境。石濤是典型的文人畫家，詩、書、畫的修養均極高，但他繪畫上的造詣並非隸屬於詩，或只是詩的圖解，他作品中詩、書、畫的融會極其自然，相得益彰，屬於以三者共建的綜合藝術中的傑出典範。

這章的實質問題是談詩與畫的關係，石濤的觀點還是著眼於詩與畫的相通，並沒有著力剖析兩者的差異及不可相互替代的各自特性。他那時代，「畫中詩」或「詩中畫」雖尚未有精闢的科學分析，但詩與畫也還未氾濫成為彼此相欺蒙的災難。直至 18 世紀，德國的萊辛（1729-1781）才對詩與畫做出科學的界限，他透過雕刻〈拉奧孔〉和詩歌《拉奧孔》的比較，明確前者屬空間構成，後者係時間節律。而我們詩

我讀《石濤畫語錄》

畫之邦似乎無人肯做出這樣有些血淋淋的解剖。凡寫四時之景，風味不同，陰晴各異，鬚根據季節氣候處理。古人寄情於詩，如寫春：「每同沙草發，長共水雲連」；寫夏：「樹下地常蔭，水邊風最涼」；寫秋：「寒城一以眺，平楚正蒼然」；寫冬：「路渺筆先到，池寒墨更圓」——無非是寓情於景的一般詩作。而石濤留意的卻是情景違背了時節的例子，如寫冬：「雪慳天欠冷，年近日添長」「殘年日易曉，夾雪雨天晴」——冬天少雪，欠冷，白天反而添長，天反而亮得早。石濤以這兩首詩論畫，更推而廣之，說不僅冬季，其餘三季也各有其時令變異。藝術家貴於有想像，構思新奇，出人意料，呈現給觀眾一個獨特、神異的伊甸園，這該是超現實主義的契機吧。中國古代詩人與超現實主義無緣邂逅，但也有人不肯人云亦云謳歌平庸，偏在精神世界中令年光倒流，其實與超現實主義已只一步之遙。石濤又類推到半晴半陰「片雲明月暗，斜日雨邊晴」，或似晴似陰「未須愁日暮，天際是輕陰」。「予拈詩意以為畫意，未有景不隨時者」中「未有景不隨時者」句我反復推敲，是僅僅指景與季節的一致呢還是更包含了景與季節之神妙配合？既然他拈詩意以為畫意，並特別列舉了反季節的詩篇，並常擷取異地之景令寓於同畫面，他的藝術天地不應局限於季節的一般規律。

「滿目雲山，隨時而變」，他喜多變，善於處理多變。吟詠品味，「可知畫即詩中意，詩非畫裡禪乎」？根據其作品分析，他對畫與詩的融會著力於意境及禪境方面的溝通，而絕不影響到繪畫形象、形式中的獨立思考與發揮。今錄石濤論詩畫關係的題跋一則，更有助於理解他對待詩畫結合須渾然天成的觀點：「詩中畫性情中來者也，則畫不是可以擬張擬李而後作詩。畫中詩乃境趣時生者也，則詩不是生吞生剝而後成畫。真識相觸，如鏡寫影，初何容心。今人不免唐突詩畫矣。」

遠塵章第十五（原文）

人為物蔽，則與塵交。人為物使，則心受勞。勞心於刻畫而自毀，蔽塵於筆墨而自拘。此局隘人也。但損無益，終不快其心也。我則物隨物蔽，塵隨塵交，則心不勞，心不勞則有畫矣。畫乃人之所有，一畫人所未有。夫畫貴乎思，思其一則心有所著而快，所以畫則精微之，入不可測矣。想古人未必言此，特深發之。

【譯・釋・評】

「人為物蔽，則與塵交。」── 人沉沒於物質誘惑中，必奔忙於世俗之交往。

我讀《石濤畫語錄》

「人為物使，則心受勞。」—— 人在物質世界中當奴役，心情必然勞損。

「勞心於刻畫而自毀，蔽塵於筆墨而自拘。此局隘人也。但損無益，終不快其心也。」—— 在造作與刻畫方面煞費心機，自暴自棄；自己的筆墨遷就於世俗的風尚，人被束縛住了，有損無益，心情終不能舒暢。

「我則物隨物蔽，塵隨塵交，則心不勞，心不勞則有畫矣。」—— 戀物質者由他們沉湎於物質，世俗的交往聽其交往，我的一貫態度是不為此而動心的，不去勞這方面的心才有畫藝。

「畫乃人之所有，一畫人所未有。」—— 人們都可以作畫，卻不理解要根據自己的感受來作畫。

「夫畫貴乎思，思其一則心有所著而快，所以畫則精微之，入不可測矣。」—— 畫貴於思想，思想有所專注，則內心踏實而愉快，畫便精到周密，難測其深度了。

石濤是和尚，本已遠離紅塵，但藝術不可能與社會隔絕，故他的創作活動必然招來讚揚與譏嘲，看來他的敵對面勢力不小，而他這個出家人卻鋒芒畢露地對謬誤觀點迎頭痛擊。人出家了，仍為藝術而爭，藝術是他生命的全部，他全力維護藝術的純真。「想古人未必言此，特深發之。」當時人會罵他太狂妄吧！

脫俗章第十六（原文）

愚者與俗同識。愚不蒙則智，俗不濺則清。俗因愚受，愚因蒙昧。故至人不能不達，不能不明。達則變，明則化。受事則無形，治形則無跡。運墨如已成，操筆如無為。尺幅管天地山川萬物，而心淡若無者，愚去智生，俗除清至也。

【譯・釋・評】

「愚者與俗同譏（《畫論叢刊》本作「識」）。」 —— 愚蠢與庸俗是一回事，是同樣的見識或同樣被譏笑。

「愚不蒙則智，俗不濺則清。」 —— 如不受愚之蒙蔽則也就成了智，不受俗之沾染則也就清雅了。

「俗因愚受，愚因蒙昧。」 —— 俗是由於愚的感受，愚是由於蒙昧。

「故至人不能不達，不能不明。」 —— 所以傑出者不能不通達，不能不明悟。

「達則變，明則化。」 —— 能通達就知變化，能明悟則可入化境。

「受事則無形，治形則無跡。」 —— 表現感受及客體並無固定的形式，而所運用之形式也來去無蹤影。

「運墨如已成，操筆如無為。」 —— 所運之墨似乎是原已天然形成，而操筆又如於不經心中為之，全無做作。

我讀《石濤畫語錄》

「尺幅管天地山川萬物而心淡若無者,愚去智生,俗除清至也。」—— 尺幅畫圖包容了山川萬物而心境恬淡若一無所有,這都緣於脫出愚昧而生智慧,排除庸俗而得清雅。

石濤所忌之俗明顯是指庸俗,他未及剖解通俗與庸俗之區別。

兼字章第十七(原文)

墨能栽培山川之形,筆能傾覆山川之勢,未可以一丘一壑而限量之也。古今人物,無不細悉。必使墨海抱負,筆山駕馭,然後廣其用。所以八極之表,九土之變,五岳之尊,四海之廣,放之無外,收之無內。世不執法,天不執能。不但其顯於畫,而又顯於字。字與畫者,其具兩端,其功一體。一畫者,字畫先有之根本也。字畫者,一畫後天之經權也。能知經權而忘一畫之本者,是由子孫而失其宗支也。能知古今不泯,而忘其功之不在人者,亦由百物而失其天之授也。天能授人以法,不能授人以功。天能授人以畫,不能授人以變。人或棄法以伐功,人或離畫以務變。是天之不在於人,雖有字畫,亦不傳焉。天之授人也,因其可授而授之,亦有大知而大授,小知而小授也。所以古今字畫,本之天而全之人也。自天之有所授,而人之大知小知者,皆莫不有字畫之法存焉,而又得偏廣者也。我故有兼字之論也。

【譯・釋・評】

本章談書與畫的關係，兼論自然與法的因果。

「墨能栽培山川之形，筆能傾覆山川之勢，未可以一丘一壑而限量之也。古今人物無不細悉，必使墨海抱負，筆山駕馭，然後廣其用。所以八極之表，九土之變，五嶽之尊，四海之廣，放之無外，收之無內。」——筆墨能塑造山川形勢（栽培與傾覆皆指塑造），不僅僅局限在一丘一壑之間。人人皆知筆墨有移山倒海之能量，更須發揮其功效。所以無論九州八方之廣表，五嶽四海之崇高，均可展拓至無窮，收容到無遺。

「世不執法，天不執能，不但其顯於畫而又顯於字。字與畫者，其具兩端，其功一體。」——世間的方法不可固執，自然的功能也非單一，這不僅體現在繪畫上，同時適應於書法上。字與畫本是兩端，但其功效具一致性。

「一畫者字畫先有之根本也，字畫者一畫後天之經權也。能知經權而忘一畫之本者，是由子孫而失其宗支也。能知古今不泯而忘其功之不在人者，亦由百物而失其天之授也。」——先有感受再落筆是繪畫與書法的根本，書與畫均是憑感受而誕生的創作。能知創作而忽略了依據感受這一根本，真是忘祖了。懂得古今不泯而不懂得這並非由於人為，正如雖了解百物卻不了解都是緣於天授（自然規律）。

我讀《石濤畫語錄》

「天能授人以法，不能授人以功；天能授人以畫，不能授人以變。人或棄法以伐功，人或離畫以務變。是天之不在於人，雖有字畫，亦不傳焉。」——自然能啟發人創造方法，但不保證成功。自然能賜予人畫面，但不能教導如何變化。人們如不考慮法而誇（伐）自己的功，或離開繪畫規律一味為變而變，便失去了自然本質（天之不在於人），雖有字畫，也非傳世之作。

「天之授人也，因其可授而授之，亦有大知而大授，小知而小授也。所以古今字畫，本之天而全之人也。自天之有所授而人之大知小知者，皆莫不有字畫之法存焉，而又得偏廣者也。我故有兼字之論也。」——只因人有敏感才能得天之啟迪，智商高的得之多，智商差些就得的少。

所以古今字畫，須憑天分，成功在乎本人。正因有天分及智商高低等區別，便有各式各樣的字畫之法，產生大大小小的影響。因之我寫這章兼字之論。

資任章第十八（原文）

古之人寄興於筆墨，假道於山川。不化而應化，無為而有為。身不炫而名立，因有蒙養之功，生活之操，載之寰宇，已受山川之質也。以墨運觀之，則受蒙養之任。以筆操觀之，則受生活之任。以山川觀之，則受胎骨之任。以皴皴觀之，

120

則受畫變之任。以滄海觀之,則受天地之任。以坳堂觀之,則受須臾之任。以無為觀之,則受有為之任。以一畫觀之,則受萬畫之任。以虛腕觀之,則受穎脫之任。有是任者,必先資其任之所任,然後可以施之於筆。如不資之,則局隘淺陋,有不任其任之所為。且天之任於山無窮。山之得體也以位,山之薦靈也以神,山之變幻也以化,山之蒙養也以仁,山之縱橫也以動,山之潛伏也以靜,山之拱揖也以禮,山之紆徐也以和,山之環聚也以謹,山之虛靈也以智,山之純秀也以文,山之蹲跳也以武,山之峻屬也以險,山之逼漢也以高,山之渾厚也以洪,山之淺近也以小。此山天之任而任,非山受任以任天也。人能受天之任而任,非山之任而任人也。由此推之,此山自任而任也,不能遷山之任而任也。是以仁者不遷於仁,而樂山也。山有是任,水豈無任耶?水非無為而無任也。夫水汪洋廣澤也以德,卑下循禮也以義,潮汐不息也以道,決行激躍也以勇,瀠洄平一也以法,盈遠通達也以察,沁泓鮮潔也以善,折旋朝東也以志。其水見任於瀛潮溟渤之間者,非此素行其任,則又何能周天下之山川,通天下之血脈乎?人之所任於山,不任於水者,是猶沉於滄海而不知其岸也,亦猶岸之不知有滄海也。是故知者知其畔岸,逝於川上,聽於源泉而樂水也。非山之任,不足以見天下之廣;非水之任,不足以見天下之大。非山之任水,不足以見乎周流;非水之任山,不足以見乎環抱。山水之任不著,則

我讀《石濤畫語錄》

周流環抱無由。周流環抱不著,則蒙養生活無方。蒙養生活有操,則周流環抱有由。周流環抱有由,則山水之任息矣。吾人之任山水也,任不在廣,則任其可制;任不在多,則任其可易。非易不能任多,非制不能任廣。任不在筆,則任其可傳;任不在墨,則任其可受。任不在山,則任其可靜;任不在水,則任其可動。任不在古,則任其無荒;任不在今,則任其無障。是以古今不亂,筆墨常存,因其浹洽,斯任而已矣。然則此任者,誠蒙養生活之理,以一治萬,以萬治一。不任於山,不任於水,不任於筆墨,不任於古今,不任於聖人,是任也,是有其資也。

【譯・釋・評】

推敲原文,「資任」係指賦予信任、託付之意,即畫家要有追求目標。本章焦點,結集於人的良知,藝術家的心態與良心。

古之人寄興於筆墨,取材於山川,兩相融匯,雖無野心,卻有成就,雖無顯赫之位,卻美名流傳;皆因有衝破混沌而立法(蒙養)之功,體驗及於生活,感受到寰宇中山川之本質。

從用墨方面看,有衝破混沌而立法之託付;從用筆方面看,有表現多種形象之託付;從山川角度看,須架構其胎骨;從皴擦角度看,應擔負起手法的變化;從滄海來看,須

表現天地無垠；從坳堂（坳，指山間平地，坳堂諒指某類地貌）觀之，須傳達時光之流逝；在無野心無企圖中應做出成就；就依據感受而創一畫之法而言，是為了創出無窮的畫法；而懸腕則是為了脫穎而出的目標。所以凡有所追求，必先明確追求什麼，然後才能動筆。如不賦予追求目標，局隘淺陋，談不上追求什麼了。

天對山的賦予無窮，山占領空間而呈現體貌，山有神祕的靈性，山變幻無盡，「山之蒙養也以仁」──這個蒙養就只能理解為生養之意了，歌頌山之仁德。山脈縱橫有動勢，有時又靜靜地潛伏著，山像拱揖有禮，山亦緩慢溫和地轉彎，山之環聚中彼此守著嚴謹，山之虛靈中表現出智慧，山之純淨秀色中有文氣，山之蹲跳中顯出勇武，山之峻屬中見驚險，山之高直逼霄漢，山之渾厚表現其寬宏，山之淺陋也不遺忘於巧小。這都是天所賦予山的，並非山以所賦予的又賦予天。人能承受天的賦予，並非山之賦予再賦予人。由此推之，山受了賦予而自己承受，不能將這賦予轉移。所以仁者喜歡山時仍不失自己的仁。在此，石濤利用山的多種狀貌與特性談的全是人格：仁、禮、和、謹、智、文、武、險、高、洪、小……我無意，也無水準從哲學角度研究他的邏輯思維。畫家石濤，寫「畫語錄」，當主要著眼於繪畫表現中的意境與人情，為 19 世紀德國美學家立普斯的「感情移入」

我讀《石濤畫語錄》

說提供了例證。

山有這些賦予，水難道就沒有賦予？水：汪洋而廣為灌溉似有德，依照往低處流之理表現其義，潮漲潮落遵守迴圈之道，激發跳躍顯出其勇，迴旋平流均有法度，通達至遙遠利於觀察，滲透而清澈呈現出善，曲曲折折終於東流去正是其志。此水受賦予於瀛海溟渤之間，若不完成這些賦予，怎能圍繞著天下之山川，貫通天下之血脈呵？人們如只知山的賦予而忽視水的賦予時，「是猶沉於滄海而不知其岸也」── 彷彿是沉於滄海而不知其岸，意指困於海之物境而不悟海之意境。「亦猶岸之不知有滄海也」── 也等於岸上不知有滄海了。既然見物無情意，無情意就不見物了。

沒有山的賦予，不足以見天下之廣；沒有水的賦予，不足以見天下之大。山不賦予於水，不能見水之周流；水不賦予於山，不能見山之環抱。山水間的相互賦予不明顯，則周流與環抱都沒有來源了。周流與環抱不明顯，則蒙養生活無方 ── 應指就難於創造具表現萬象的畫法。能掌握表現萬象的畫法，則緣於周流與環抱有來源，周流與環抱有來源，則山水之賦予就完成了。

我們承受山水的賦予，不在乎賦予之廣，而要能控制這賦予。賦予不在乎多，而要能簡約概括。不能簡約概括便不可賦予太多，不善控制便不能賦予太廣。賦予之目的不在於

筆，而為追求能流傳；也不在墨，重要在有所感受；目的不
在山，在乎其靜；目的不在水，在乎其動；目的不在古，要
探究古代之所以有迷途；對於今，要排除障礙與阻力。所以
須區別對待古今，筆墨之能常存，由於能貼切深透（浹洽）
地表達了被賦予的任務。而這任務之完成，依憑了感受與客
體形象所創造的畫法，從一畫推廣到萬法，又從萬法統歸到
一畫。任務不在於山，不在於水，不在於筆墨，不在於古
今，不在於聖人。這任務自有其所賦予之目的。── 總鑑全
篇，這目的顯然是指人的品格，人的良知，藝術家的心態與
良心。

<p align="center">* * * * * *</p>

《石濤畫語錄》雖未能包容石濤的全部見解，但「一畫
之說」這個核心問題已談得較透徹。至於技法，挂一漏萬，
永遠羅列不全，但石濤在一則題跋中談到「點」的問題，
精妙絕倫，雖說的是「點」，實際上指出了畫法中應不擇手
段，亦即擇一切手段，這是屬於如何理解藝術本質的根本問
題。我認為這可看作畫語錄的遺篇，故錄此供參照：

古人寫樹葉苔色，有深墨濃墨，成分字、個字、一字、
品字、厶字，以至攢三聚五，梧葉、松葉、柏葉、柳葉等垂頭、
斜頭諸葉，而形容樹木，山色，風神態度。吾則不然。點有

我讀《石濤畫語錄》

風雪雨晴四時得宜點，有反正陰陽襯貼點，有夾水夾墨一氣混雜點，有含苞藻絲瓔珞連牽點，有空空闊闊乾燥沒味點，有有墨無墨飛白如煙點，有如焦似漆邋遢透明點。更有兩點，未肯向學人道破。有沒天沒地當頭劈面點，有千岩萬壑明淨無一點。噫！法無定相，氣概成章耳。

載《我讀石濤語錄》1996 年出版

百代宗師一僧人

—— 談石濤藝術

　　中國現代美術始於何時，我認為石濤是起點。西方推崇塞尚為現代藝術之父，塞尚的貢獻屬於發現了視覺領域中的構成規律。而石濤，明悟了藝術誕生於「感受」，古人雖也曾提及中得心源，但石濤的感受說則是繪畫創作的核心與根本，他這一宏觀的認識其實涵蓋了塞尚之所見，並開創了「直覺說」「移情說」等等西方美學立論之先河。這個 17 世紀的中國僧人，應恢復其在歷史長河中應有的地位：世界現代藝術之父。事實是他的藝術觀念與創造早於塞尚二百年。石濤的經典著作《畫語錄》中提出了謎似的「一畫之法」。他說：一畫之法自我開始。並說他的一畫之法是一法貫眾法。他在《畫語錄》中闡明的核心問題是尊視「感受」，作者必須尊視自己的感受，不擇手段或擇一切手段表現出自己的真實感受來，正因每次作畫前由於物件及情緒之異，每次感受之不同便應運用不同的表現方式和技法。所以謎底早已說得清清楚楚。他之所謂「一畫之法」並非炮製了什麼作畫之絕技或雜技，而是闡明了對畫法之觀念，他說：「古人

之鬚眉不能長我之面目。」因別人筆底的畫圖不同於他的感
受，故曰一畫之法自他始。須知：當時抱殘守缺，以仿古為
尚的畫壇攻擊石濤無古人筆墨。

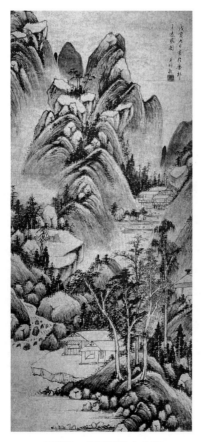
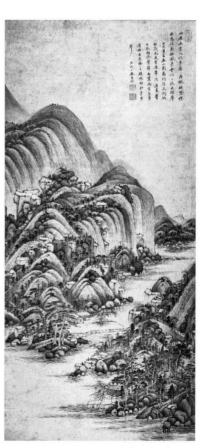

王時敏　遠風閣作山水圖　　　　　王鑑　富春山居圖

看石濤的作品，全是有感而發，而他的感受更是直接從視覺形象中得啟示，他對形式美有獨特的敏感。我在學生時代，學西方的油畫，兼學傳統的國畫，國畫老師潘天壽重視初學者的基本功，必須從臨摹入手，我們遍臨宋、元、明、清的名作。為了練功，不喜愛的作品也要臨，臨「四王」的山水很乏味，但不得不「打工」，也大量臨過。潘老師自己是偏愛石濤和八大山人（1626-1705）的，所以杭州藝專的校圖書館裡石濤和八大的畫冊很多，我臨石濤時真是心情歡暢，跟隨這和尚雲遊四方，樂而忘返。一反陳腔濫調的山水畫程式，石濤的作品直接來源於生活，他表現的都是身處真山真水間的親切感受，而且近景、中景居多，活潑潑的山、水、樹、屋就近在眼前，他繪寫了大自然的肖像，各具個性的肖像。山石林木間有幾間大大的房屋，不僅為了點綴屋裡有人在享閒居之樂，更關鍵的著眼點在於房屋的塊面之形與山石林木的線組織間的對照與變化，共同構成了新穎多樣的畫面，這與平庸山水中概念地點染幾間小屋屬於完全不同的審美觀。其樹如人，或挺身高歌，或斜臥放蕩，松柏蒼翠、柳絲嫋娜，雜樹成叢對語喧，更常有輕盈多姿的水草相隨相依，粼粼水波之曲線笑迎畫裡芳鄰。

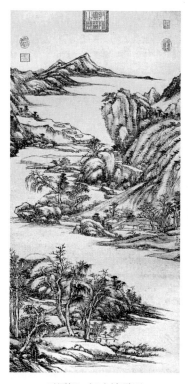 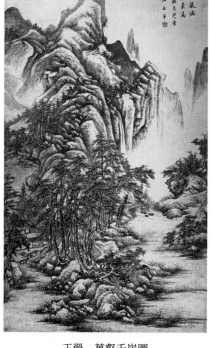

王原祁　江山清霽圖　　　　　王翬　萬壑千崖圖

　　石濤造型觀中突出的穎悟是發覺了平面分割的重要，他
充分利用了畫面和面積，以白計黑或以黑計白，黑白間的對
照、協調在石濤作品中都被匠心獨具地處理得臻於妙境，可
有可無或不了了之的空白不存於他的畫面中，空白處的題款
的位置、形式、疏密等等都屬於他畫面嚴格結構的整體。這
在花卉中尤為明顯，無論梅、蘭、竹、菊，都首先是不同樣

式的線之對照、協調與組合，組合千變萬化。石濤的大幅荷塘，脫盡陳陳相因的花卉程式，構圖著力於方、圓、尖、曲等不同幾何形的大膽組合，形式獨特，效果醒目，其思路與塞尚所分析的物體由圓柱、圓錐形等構成的原理異曲同工。題跋的書法之線或由之組成之面闖進畫面與畫共處時，或是有了紐帶、輔助作用，或是有了破壞作用，而大多數情況是有了破壞作用。竹葉、蘭葉、葦葉、野草……肥、瘦、俏、拙，全無定貌，都緣作者憂、喜、啼、笑。款識透露詩畫隱情，所謂詩情畫意，但要害問題涉及繪畫思維與文學思維的矛盾與統一，文學的圖解或圖畫的注腳都失去藝術的純度與品位。石濤竭力在款識與繪畫的形式及內涵中求得如魚入水之美，鄭板橋和潘天壽也特別重視這種綜合藝術體裁的推敲。這使我想起羅丹，羅丹的雕塑具文學內涵，近乎文學與雕塑的結合體，成為一代宗師，而他的學生布林德爾（1861-1929），則向純雕塑邁進，對文學持排斥心態了。我國唐宋繪畫均無文字補述，至文人畫發展成詩、書、畫的綜合藝術，所謂「三絕」之類的綜合藝術傑作其實是鳳毛麟角，而流弊日廣，氾濫成相互遮醜的混雜體了。

　　繪畫是平面藝術，「征服面積」可說是畫家的主要課題。西方油畫以塊面作為主要手段來造型，中國畫用線、點與潑墨來解決面積，其效果亦即是今天所謂的肌理。皴法是

百代宗師一僧人—談石濤藝術

被程式化了的肌理，我臨摹過披麻、荷葉、亂柴等等皴法，漸感乏味，像「四王」之類千篇一律的皴法，味如嚼蠟。石濤列舉了無數種皴法，但他暗示皴法名目再多也屬挂一漏萬，必須創自家皴法。當然，他首先著眼於山石的縱橫錯落，有時長嶺橫空，霸悍驚人，雖出人意料，卻得其寰中。他用的皴法之線或粗或細，或濃或淡，隨山石之體形作順向或逆向之轉折，線上落苔點，有時稀稀落落，有時傾盆大雨，時而似大珠小珠落玉盤，往往更在點線間鑲嵌鋒利的小草。點線結合之纏綿風采成了石濤獨有的肌理，這種肌理用於小幅，展現了瀟灑飄逸之美；用於大幅，則如聞黃鐘大呂，音響回蕩。石濤說：「墨團團裡黑團團，黑墨叢中花葉寬。」充分表明了他對黑色塊面作用的體會和妙用，他從用筆墨描寫物象進而探索到筆墨運用中視覺的抽象效果。

鄭板橋　墨竹圖

鄭板橋　蘭花圖　　　　　　　鄭板橋　琅軒竹圖

鄭板橋　瓶花圖

百代宗師一僧人—談石濤藝術

　　蔡元培早就歸納說，西洋繪畫近建築，中國繪畫近文學。從反面看，一般情況是中國繪畫缺乏建築性，全域構架鬆散，色調無整體感，畫幅上牆後視覺效果軟弱無力。但石濤卻處處著眼於全域效果，畫面或濃墨重錘黑雲壓城，或疏疏細線織出淡淡的銀亮世界，其不同畫面的構成中總鮮明突出以弧狀或以方形各領風騷的主調。石濤說過，大畫要邋遢，其實質是說大畫重點在營造全域，不拘小節，不追求局部的乾淨利索，謹毛而失貌，若能控制大局，則不怕局部的「邋遢」。這一觀點闡明了繪畫表現的規律，即繪畫中筆墨、色彩等等均受制於相互之間的關係，如脫離具體畫面談筆墨或色彩，任何樣式的筆墨或色彩就無所謂優劣。往往一幅傑出的作品中的某些色彩被剝離出畫面時，卻是一塊髒色，但任何漂亮的色替代不了這塊「髒色」的功能。蒼茫、渾厚、亂而不亂的畫面，往往易被不體會藝術美的人們誤認為邋遢，邋遢這一貶詞，借到藝術中來有時倒可認作褒詞。

　　石濤的冊頁之類的小幅，大都是水鄉野景、山海雲煙、荷塘、瓜葉，生態萬象，手到擒來，情趣盎然，都似寫生之作，寫生寓寫意、寫情，他自題小品：「主人門不出，領略一庭秋」「窗中人已老，喜得對梅花」「船窄人載酒，嶺上樹皆酣」「秋老樹葉脫，林深人自閑」「誰從千仞壁，飛下一舟來」「竹深人不到，樹老蟻為窩」「采菱未歸去，童子

立荊扉」，從這些小品的詩情畫意中，人們很易看清石濤這個出家人本是一個陶醉於生活的真正藝術家，他視覺敏銳、文思如源，寫詩作畫，盡情發揮自己的獨特感受，筆底鋒芒畢露，嬉笑怒罵皆成文章，全不像壓抑性情的佛門信徒。我幾度到黃山，發現許多峰巒樹石都曾是石濤的模特兒，黃山當是石濤繪畫生涯的起點，他一生基本生活在黃山、南京及揚州，雖曾到北京、天津住過兩三年，最後終老揚州，筆底畫圖也大都是溼潤的南國山川、茂林修竹、豐盛草木、江河帆影……他愛用溼墨，我最初喜歡他的畫，也許由於接近水彩，後來我反過來在水彩中引進他的水墨；更後來，在油畫中吸取他的意境，由於他的作品與現代的情趣接近，與現代西方的造型觀念又心有靈犀一點通，所以易於共鳴。

石濤，我衷心尊奉為現代繪畫之父。

<div align="right">1998 年</div>

百代宗師一僧人—談石濤藝術

虛谷所見

　　我確乎常懷念虛谷，我似乎見過他，是一位精神矍鑠的清瘦和尚。是他繪畫中修長的藝術形象和銳利的筆鋒感染了我？每見作品便見其人，感到熟悉、親切。酒逢知己千杯少，可惜他與我們相隔一百年！

　　虛谷愈來愈被人們賞識了，雖然有關他生平的資料寥寥無幾，評論其作品的文章卻日益多起來。最近讀到四川人民出版社出版的《虛谷畫選》，雖只限於上海博物館之收藏，可喜是第一本虛谷的專集，老友鄭為所撰的前言，引起我的共鳴，我想側重談談虛谷在客觀物象中所見的形式美世界。

　　出世的和尚，入世的畫家，虛谷表現的都是生活情趣：枝頭的長蟲、臨流的王八、松鼠竄竹林、魚群逐落花……他的創作基於寫生，有時近乎水彩畫。水彩畫近乎沒骨，靠色層渲染襯托，靠線的結構之骨，瘦骨嶙峋，復以淡墨淺絳使之滋潤。他在寫生中多用減法，減去一切與顯示美感無關的筆墨粉彩；他在減法中有時又參以加法和乘法：枝密、葉密、線密、點密，為的是織網成面。總體看來，虛谷在客觀物象中著力捕捉和表現潛藏其間的形式美。他透過寫生悟出

虛谷所見

了形式美的構成因素，掌握了形式美的規律，這方面，比之古代畫家和他同時代的畫家，他是先驅，然而他當時遭遇的是冷落。

　　有成就的畫家都有自己的形象世界，也都局限在自己的形象世界裡，雖然大都竭力想擴展這個世界。虛谷的所見，虛谷的形象世界是十分鮮明的。王八的蓋，一塊多角似圓的板狀形；藕的切片，也近似多角似圓的板狀形。藕有孔洞，正如王八蓋上有圖案，塊中有塊，畫家的慧眼發現了幾何形組合在形式結構中的作用。蘋果伴香爐，方形的香爐有稜有角，那蘋果也被感染而呈現有稜角的體態。虛谷不識塞尚何許人也，如果他們在蘋果桌上相遇，倒是棋逢對手了！虛谷有意推敲形式構成，扣他一頂構成主義的帽子，絕非為了貶他。如〈雪樹樓臺〉，作者眼裡的樓臺和樹石都是幾何形的統一體。房頂門窗等的幾何形是人所共見，而樹石也以相應的幾何形體態來環抱樓臺，那只是畫家的獨特而敏銳的感受。一反陳腔與濫調，虛谷在眾皆以為單調的幾何形中譜新曲。此畫作於 1876 年，屬於較前期的作品，雖不能說是他的代表作，但代表了他大膽創新中的明顯傾向。〈柳葉游魚〉，柳葉似尖刀，魚亦似尖刀，刀刀相碰發出了鏗鏘之聲。作者用眾多鋒利的尖刀式幾何形交錯構成了錯綜而清新的畫面，他捕獲了運動與速度中的形象，表現了瞬間的美感。看那柳

葉，似乎草草揮寫，並不精緻，看那游魚，方稜方角，眼開眼閉，更符合人們讚揚「逼真」作品時所說「栩栩如生」的概念。作者大膽地用新穎的手法表達新穎的美感，他大膽，他並不顧慮作品能否出售，他享有藝術創造的自由。〈茶壺秋菊〉在平面分割間充分發揮了量感美。菊花及葉之整體偏長方形，壺也是偏長方形，兩個飽滿的長方形互相抱合，只是頭東頭西，方向相反。這裡，令人想起畢卡索的斜躺著的農民夫婦，也是頭東頭西，人的體形竭力往粗短裡壓縮，使之構成兩個長方形的抱合，強調了飽滿的量感美。菊花花朵的長方形與壺把所構成的長方形彼此類似，前者由繁密的花瓣構成，後者是空疏的「漏窗」；壺蓋上那單線勾成的紐，小小的橢圓體形與花葉的大小及形狀也正彷彿，而黑白相反。筆墨無多的小幅冊頁，耐人尋味，正緣其間藝術處理的匠心獨運。

對照與協和，是造型藝術中最常用的手法，這一對矛盾中辯證關係的發揮，影響著作品千變萬化的效果。虛谷畫面總予人協和的美感，總是藏對照於協和之中。他常表現松樹間的松鼠，細瘦飄揚的長線是松針，釘頭鼠尾的短線是鼠毛，畫面上下左右均屬線世界。長線與短線相對照，松針與鼠毛逆向運動，其間組成了線的旋律感。松針所占面積雖大，但稀稀疏疏，亮度大，松鼠體形雖小，密線又淡染，濃

縮成塊面，在整個畫面中像是幾個小小的秤錘，總恰到好處地維護著畫面的均衡感。我手頭無這類松與松鼠作品的圖片，只有一幅〈綠竹松鼠圖〉，同樣可看出作者經營的苦心。這裡竹葉如柳葉下垂，垂線是主調，與之對照，松鼠的毛都橫向放射。故宮博物院的〈梅與鶴〉更說明他藏強烈對照於高度協和的用心。素淨的白鶴藏於枝杈與花朵的點線叢中，但點線的分布與白塊大小的相間卻仍是畫面的統一基調，這一手法同樣見於〈梅花書屋〉中。

虛谷的畫眼，即他對物象的觀察方法，是剖析形式美的法則。他側重畫面的整體組合，重貌不謹毛。猶如所有的畫家，他的作品並非都出色，但大都透露著苦心的藝術設計。如他在金魚、枇杷、葡萄、茄子等等題材中，竭力表現圓形與弧線間的相互呼應之美感，和尚之意未必只在花果之間也！客觀世界的美感不斷被世世代代的畫家們表現，畫家透過描繪具體物象表達自己所見的美感。成功的作品充分表達了作者的美感。兢兢業業，雖作了具體而詳盡的描摹，但未能捕獲美感的圖畫，進不了藝術的範疇。形象之所以美，其中構成形式美的條件和規律是什麼，這些有關形式美的科學的分析和理解，都是透過歷史階段逐步被人們認識的。古代畫家創作了許多偉大的作品，失敗的作品當然就更多；一件重要的作品在某一方面失敗了，留下嚴重的缺陷，這都是

後人在實踐中總結經驗和探索規律的寶貴遺產。范寬的〈谿山行旅圖〉是一幅歷史性的傑作，氣勢磅礡，其厚重感之形成首先由於兩大塊長方形的安置，矗立的長方形與橫臥的長方形均屬長方形，而矗立與橫臥（基石）是強烈的對照。兩塊長方形的比例是穩定感與力量感的決定因素，這是大廈結構的首要問題，是建築工程。山石間還潛伏著許許多多長方形，或近似長方形，組成全幅畫面形體單純統一的基調，樹木、流泉之穿插絕不破損這一珍貴的基調。馬遠的〈踏歌圖〉中固也有許多傑出的表現手法，但在構圖處理中卻犯了門框似的平均劃分之病，沒有重視平面分割的要害作用，其基本結構重複單調，無可救藥，雖然許多局部都很嚴謹、完整。如果說古代畫家尚未及重視從物件中抽出構成美感的形式規律，那麼虛谷悟出了這一規律，知其然而知其所以然，他積極主動地運用與發揮了這一規律，做出了繪畫向某一新領域展拓的創造性嘗試！

<div align="right">載《美術》1984 年第 5 期</div>

虛谷所見

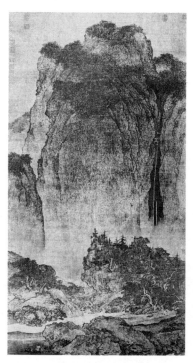 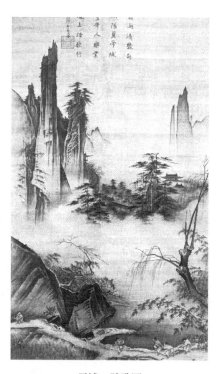

范寬　谿山行旅圖　　　　　　馬遠　踏歌圖

屍骨已焚說宗師

一代宗師林風眠，中國現代美術史上閃亮的星，1991 年 8 月隕落於香江。林老師生前落寞，死後也未見哀榮，他走完艱澀、孤獨、寧靜、淡泊的九十一個春秋，臨終遺言，將其骨灰撒作花肥。今海峽兩岸合作出版他的巨型畫集，約我作序，再次回顧老師的耕耘，悲涼多於喜悅。

▋巨匠 —— 園丁

中國傳統繪畫隨著五四新文化運動的大潮沖出低谷，吸取西方，中西結合成為誰也阻攔不住的必然的發展趨勢。老一輩的美術家到歐洲、日本留學，直接或間接引進西洋畫，年幼的西洋畫發育不良，成長緩慢。倒是由於異種的闖入，促進了傳統繪畫的劇變與新生。這些學了西畫回來的前輩們大都自己拿起水墨工具創新路，啟發年輕一代對傳統的重新認識。傳統是反傳統，反反傳統，反反反傳統的連續與累積。

時至今日，1990 年代，對西方繪畫和傳統繪畫兩方面的認識都較五四時期大大提高、深入了，中西結合可說已

屍骨已焚說宗師

成為創作中的主流。主流往往被時髦利用作裝飾品，各式各樣不同水準的畫展中，大都標榜作者融匯了東方和西方。說時容易做時難，藝術中中西結合的成活率不高。父母生孩子，總希望新生兒能結合父母雙方的優點，但孩子偏偏繼承了父母缺陷的例子並不少。郎世寧是早期結合中西繪畫最通俗的實例，他主要運用西洋表現立體感的手法，來描繪中國的花鳥、走獸及人物等題材，贏得了宮廷中大批美盲官僚的喜愛，欺蒙了無知的皇上。正因評畫的標準大都只憑「酷似」，所以蘇東坡才批評這種「見與兒童鄰」的低層次。不論形似，又論什麼呢？美術美術，其存在價值在於美。千般萬種的手法都可能創造美，有立體感的美，有非立體感的美，有時增強了立體感反而顯得醜陋，郎世寧完全不體會「刪繁就簡三秋樹」的鄭板橋式的審美觀。古希臘、羅馬的傳統重立體表現，繪畫基本立足於形象塑造與色彩渲染，在形與色的刻畫中精益求精。中國人初見立體逼真的西洋畫必然感到新穎，郎世寧適時呈獻了受歡迎的貢品，但他自己也許並未意識到：他將咖啡傾入了清茶，破壞了品位。郎世寧當然有其歷史作用和文物價值，我只是不喜歡他低品位的不協調的畫面。19世紀末以來，西方藝術吸取非洲和東方營養，量變而質變，不再局限於追求客體的表面肖似，反傳統，反反傳統，反反反傳統確乎是世界性的藝術發展規律。

我們的前輩們出洋留學，取經，取的是什麼經呢？派系紛爭，見仁見智，玄奘的鑑別力和修養影響著中國佛學的發展吧！寫實的技巧很易獲得中國官方和民間的讚美，認為這就是西洋畫了。同時在中國畫的改進中，也就局限於吸取西方學院式的素描能力，實質上與郎世寧異曲同工。在這中西繪畫交融的時代潮流中，林風眠著眼於中西方審美觀的結合與發展，透過長期艱苦實踐，開創了獨特的新途，其作品最終被廣大群眾認識、偏愛，隨著歷史的進展，其形象日益鮮明，影響日益深遠。

屍骨已焚說宗師

郎世寧　雍正皇帝朝服像

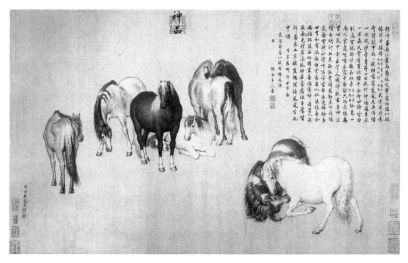

郎世寧　八駿圖

　　林風眠 1920 年到法國，先在里昂美術學校揚西斯工作室學雕刻，後轉入巴黎高等美術學校學院教授谷蒙工作室學油畫，打下堅實的基礎。顯然他未肯陷入學院的牢籠，而偏向印象派、後印象派、野獸派、表現派等個性奔放的狂熱畫家，他深入理解、體會了現代西方的審美精髓。同時他經常到東方博物館鑽研中國的傳統藝術、繪畫、陶瓷等。海外遊子，在東西方藝術的比較研究中，也許更易發現自己，辨認自己的前途。年輕的林風眠作過〈摸索〉，表現一群摸索者，都畫成瞎子，他們是蘇格拉底、孔子、釋迦牟尼、荷馬、但丁、達文西……回國後作〈人道〉、〈生之欲〉（水墨）等重大社會題材的大幅作品，成教化，助人倫，憂國憂

民。但藝術救國尚屬空中樓閣，他終於發現自己「畢竟不是振臂一呼而應者雲集的英雄」，便漸漸轉入藝術自身的革命。他為同學紀念冊上題寫「為藝術戰」，平易近人、和藹善良的林風眠只有微笑，很少見他生氣，他與誰戰？而在作品中，他旗幟鮮明地與因襲傳統戰，與膚淺的崇洋戰，與虛情假意戰，與庸俗戰。

　　細讀林風眠的作品，大致可歸納幾方面的特色：

（一）塊面與線弦的二重唱

　　作者首先把握畫面的整體結構，重視平面分割，調動全部面積，不浪費分寸之地，因之往往連簽名的位置也沒有。馬諦斯說：「畫面不存在可有可無的部分，凡無積極效益者，必有破壞作用。」中國畫中的空白，計白當黑，應屬嚴格的積極的有意識的安排。林風眠採用塊面塑造奠定畫面的建築性，但他揚棄了塊面的僵硬性，融入水墨與宣紙接觸的渾厚感，因之他的塊面沒有死板的輪廓，而是以流暢的線之造型來與之配合、補充，組成塊面與線弦的二重唱或協奏。他的仕女、瓶花、山水、果木等各樣題材，其形象風姿大都在面與線的重唱中忽隱忽現，分外嬌嬈。他發展了傳統繪畫構線賦彩的單一效果。近年，京劇改革中亦試引進西洋樂器與傳統鑼鼓琴弦相配合，這是林風眠在 1930 年代便起步的探

索，從他畫面中，人們在欣賞大提琴的渾厚之音時又遙聞悠悠長笛。

（二）方、圓的飽滿與幾何的秩序

林風眠的畫幅基本採取方形。我們古代也有偏方形的冊頁，但認真、有意以方形構圖則是林畫的特色，今天模仿者已甚眾，並成風氣。林風眠之採用方形，絕非偶然興之所至，而是基於他的造型觀。方，意味著向四方等量擴展，以求最完整、最充實的內涵；圓，亦是擴展到最大量感的結果。從造型角度看，方與圓近乎等值，是孿生兄妹。林風眠的方形畫面中往往只容納一個圓，所有的空間都被集中調配，構成一統天下與大氣磅礴之感。最明顯的例子是雞冠花、大理花、繡球花、菊花等各樣盆花及水果、瓶罐等靜物組合，令人感到無限飽滿，其花卉什物的弧曲線在方形宇宙間占盡風流，即便畫面不大，氣勢寬闊博大。亦愛方圓亦愛銳利，幹枝橫斜、葦葉尖尖、漁翁的竿、白鷺的腿……畫面常出現堅挺鋒利的線，刺破寂寥，對照了團塊的量感美。這些鋒利的線並非只是孤立的線，它們是畫面幾何形的構成因素。畫中幾何，看似不規則其實有規則的幾何，往往是造型藝術的奠基石。立體派的審美基礎應是幾何造型。亞里斯多德在雅典藝術院的大門口寫道：不懂幾何者請不要進來。林

風眠那些變形的桌面、門窗，不合透視的瓶罐，其用心良苦
處正是追求藝術構成中的幾何秩序。他的〈寶蓮燈〉、〈基
督之死〉及一系列的京劇人物，充分表達了幾何形之複雜交
錯美，鏗鏘有聲。那幅〈蘆花蕩〉，如袁世海看到，當可作
為亮相的參考範本吧！

（三）黑白的悲涼與彩色的哀豔

　　1940 年前後，重慶一家報紙上登了一條消息：林風眠
的棺材沒有人要。我們當時吃了一驚，細讀，才知香港舉辦
林風眠畫展，作品售空，唯一幅〈棺材〉賣不掉。我沒有見
過林老師畫的棺材，但立即意味到黑棺材和白衣哭喪女的強
烈對照。黑墨落在白宣紙上所激發出來的強烈對照，當屬各
種繪畫材料所能產生的最美妙效果之一。印象派認為黑與白
不是色，中國人認為黑與白是色彩的根本、繪畫的基石。正
如黑在西方是喪事的象徵，白在中國是喪事的象徵，因之，
黑與白極易使人聯想到哀傷。但黑與白均很美，「若要俏，
常帶三分孝」，民間品位亦體會到素裝中的白之美感。林風
眠竭力發揮黑的效果，偏愛黑烏鴉、黑漁舟、黑礁石、黑松
林、黑衣女……緊鄰著黑是白牆、白蓮、白馬、白衣修女、
白茫茫的水面。黑、白對照，襯以淺淺的灰色層次，表現了
孤獨荒寥的意境，畫面透露著淡淡的哀愁與悲涼。淡抹濃妝

總相宜，自嘲是好色之徒的林風眠同時運用濃重的彩色來表現豔麗的題材。彩色落在生宣紙上，立即溶化、淡化，故一般傳統水墨設色多為淺絳，如今追求濃郁，林風眠經常採用水粉厚抹、色中摻墨、墨底上壓色或同時在紙背面加托重色，竭力使鮮豔華麗之彩色滲透入流動性極強的生宣紙，而保持厚實感。其色既吸取印象派之後色彩的冷暖轉折規律，同時結合中國民間大紅大綠的直觀效果，寓豐富多彩於天真爛漫，嚴格推敲於信手塗抹。然而，華麗的彩色中依然流露著淡淡的哀愁。緊緊擁抱、相互依偎的滿盆紅花，遍野秋樹，予人「宮花寂寞紅」或「霜染紅葉不是春」的惆悵；丁香、紫藤，或垂或仰，也令人有身世飄零之感；就是那雜花齊吐的庭院吧，彷彿誤入「遊園驚夢」的後花園，春如線，彩點中隱現著線之繚繞。

（四）童心與任性

在那極「左」思潮氾濫的年代，李可染（1907-1989）有一次無限感慨地對我說：到處見不到林風眠的作品，偶然發現在一本小朋友的刊物上印了一幅林老師的畫。我聽了先是同他感到同樣的苦澀，但一轉念，其實作品倒是找到了最理想的發表對象，童心對童心。林風眠的作品流露著一片童心，有心人雖意識到作者內心深深隱藏的哀愁，而畫面上洋

溢著天真爛漫，與兒童畫相臨。兒童畫不失天真，是普及美育教學最基本的陣地，應多多誘發孩子們的美感，以比賽等方式予以適當的鼓動，促進美術教學的發展。但過分鼓吹兒童明星不切實際，違反了藝術成長的規律，有幾個被捧上天的「天才」兒童後來真的成了偉大的藝術家？幾乎一個也沒有。過早接受技藝的訓練不一定是優勢，繪畫藝術，技藝從屬於思想感情，技藝遲早都可學到手，而感情素養的高低決定作者成就的高低，傑出的藝術家太少了，都緣於：大人者漸失其赤子之心。林風眠愛畫林間小鳥，成群小鳥都縮成墨色團團或灰色團團滿布畫面，像孩子作畫，畫得多多的、滿滿的，淋漓盡致。小鳥都靜靜地乖乖地躲在葉叢或花叢中，橢圓狀的花葉與團狀的鳥之體形配合和諧，相親相吻。枒杈橫斜，將鳥群與花葉統統織入緊湊的構圖，予人視覺形象的最大滿足感。從孩子的天真、愛鳥的童心，林風眠進入形式結構的推敲與經營，但其經營與推敲之苦心，竭力不讓外人知曉，外行看熱鬧，內行看門道，彷彿只是任性塗抹，作者於此嘔盡心血。

（五）風格形成的軌跡

　　林風眠少年時代跟祖父打石碑，跟父親學描繪；青年時代在法國學雕刻、學院派及現代派油畫，鑽研中國傳統和民

間藝術，他涉足古、今、中、外。在杭州藝專時期，他主要作斑斕的油畫，同時作舒展流暢的水墨。那時林風眠的油畫色彩厚重，筆觸寬闊，以此區別於拘謹寫實的作風，形成自己的面貌。但，雖也融進或多或少東方情味，仍未與西方印象派之後的野獸派、表現派等等拉開太大的距離。至於水墨，追求溼漉漉的暈染與線條穿插，構圖處理仍未完全衝破傳統程式的局限性。西方的油畫與傳統水墨間尚存在著鴻溝，作者努力在跨越這鴻溝。

1937 年日軍威逼杭州，林風眠偕杭校師生輾轉到內地，從此跌入人民大眾的底層，深深感受國破家亡的苦難。生活劇變，人生劇變，藝術開始質變。林風眠不再是國立藝術專科學校的校長，作為一個孤獨寂寞的貧窮畫家，他揮寫殘山剩水、逆水行舟、人民的掙扎、永遠離不開背簍的勞動婦女……在杭州時作水墨，似乎只是油畫之餘的遣興，如今在物質條件困難的重慶，無法再作油畫，便大量作水墨、墨彩，墨彩成了主要的、唯一的創作手段，於是將油畫所能表達的情懷通通融入墨彩的內涵中去。許多現代西方畫家早已不滿足於油畫的厚重感與堅實感，塞尚晚期就已用輕快筆調和稀薄的色層追求鬆動的效果，往往連布都沒有塗滿。馬諦斯、丟非、郁特里羅……均力圖擺脫沉重的、黏糊糊的油色與粗麻布的累贅，鍾情於流暢的自由奔放的情趣，日本畫、

屍骨已焚說宗師

波斯畫對他們顯然是新穎的表現手法了。常與泥塑石雕相伴的油畫愛上了新的情人 —— 輕音樂。林風眠接來他們的新歡，將之嫁到水墨之鄉，成功地創出了他們所追求的節奏感和東方韻律感相拍合的新品種，而他自己卻謙遜地說：我是炒雜菜的。他用線有時如舞綢、如裂帛、如急雨，有時又極盡纏綿。當然也有只偏愛屋漏痕的人們看不慣林風眠爽利的線條。舞蹈的美感須練，歌唱的美聲須練，林風眠畫中的形、線、結構之美也靠練。李可染說林先生畫馬，用幾條線表現的馬，有一天最多畫了九十幅。林風眠的墨彩荷負了超載分量，也因之催生了全新的表現面貌，無論從西方向東方看，從東方向西方看，都可看到獨立存在的林風眠。風格之形成如大樹參天，令人仰望，而其根卻盤踞在廣大人民的腳下。其時林風眠住在重慶南岸一家工廠倉庫一角的小屋裡，在公共食堂買飯，來了朋友自己加煮一小鍋豆腐作為款待。

風風雨雨近一個世紀，林風眠永遠在趕自己的路，前幾年，將屆九十高齡的林老師對我說，他正在準備再作油畫，不知老之已至，他又開始新的童年期，永遠天真、任性。讀其晚年作品，愈來愈粗獷、豐富、充實、完整，並且他又追捕青年時代關乎社會人生的重大題材，攀登新的高度，1989年在臺灣歷史博物館及 1990 年在日本西武的兩次展出中，明顯地展現了老畫師的新風采。

林風眠畢生在藝術中探索中西嫁接，做出了最出色的貢獻，其成功不僅緣於他對西方現代、中國古代及民間藝術的修養與愛情，更因他遠離名利，在逆境中不斷潛心鑽研，玉壺雖碎，冰心永存。巨匠 —— 園丁，偉大的功勳建立在孤獨的默默勞動中，遺言以骨灰作花肥，誠是他生命最真實貼切的總結。

▍恩怨鄉國情

　　1900 年誕生於廣東梅縣山鄉，林風眠繼承了石匠祖父的勤勞與倔強。跨出山鄉，跨越重洋，作為海外遊子的青年藝術追求者，他永遠不失炎黃子孫的東方本質，在巴黎時期就已嘗試中西畫結合的實踐。1924 年在斯特拉斯堡舉辦的「中國古代和現代藝術展覽」中，蔡元培初晤林風眠，十分賞識其作品，他成為林風眠的伯樂。蔡元培歸納：西洋畫近建築，中國畫近文學。這觀點與林風眠在作品中對西方構成與中國韻味結合之探索相吻合，我想這應是蔡與林相知音的牢固基礎。由於蔡元培的推薦，林風眠 1925 年回國任國立北京美術專科學校校長，1927 年南下杭州籌建國立藝術院，後改為國立杭州藝術專科學校，任校長至 1938 年。在北京期間，因其藝術觀點及在教學中採用裸體模特兒等一系列措施遭到時任國民政府教育部部長劉哲的嚴厲譴責，被迫離開北京。

屍骨已焚說宗師

幾年前，林老師在香港同我談起這段往事，說 1927 年 7 月分北京的所有報紙均報導了劉哲與林風眠的爭吵，情勢似乎要槍斃林風眠。「白頭宮女說玄宗」，林老師敘述時輕描淡寫，既無憤慨也不激動。正值壯年，血氣方剛，林風眠除了做身體力行的實踐者外，同時又發表藝術改革的主張，但投石未曾衝破水底天，陳陳相因的保守勢力與庸俗的「寫實」作風總是中國藝壇的主宰勢力，孤軍作戰的林風眠在畫壇從未成為飄揚的旗幟。及唯一的伯樂蔡元培遠離、逝世後，林的處境每況愈下，他從未尋找政治上的靠山，人際關係一向稀疏，其藝術呢，人們不理解，社會上不認可，其後遭到愈來愈嚴厲的批判。1940 年代初，在重慶中央圖書館舉辦一位走紅的著名畫家的個展，車如流水馬如龍，盛況空前，我在展廳中偶然碰見了林老師，喜相逢，便依依緊隨他看畫，他悄悄獨自看畫，不表示任何意見。除作者因正面遭遇與他禮貌地一握手外，未見有誰與他招呼，在冷寞中我注意到他的袖口已有些破爛。

抗日戰爭勝利了，「即從巴峽穿巫峽，便下襄陽向洛陽」的歡樂激勵著所有寓居蜀中的人，林風眠拋棄了所有的行李，只帶幾十公斤（飛機最大磅限）未托裱的彩墨畫回到了上海，我們可以想像到他的喜悅和希望。但中國人民的苦難遠遠沒有到頭，接著來到的依舊是失望、戰亂，金圓券如廢

紙飛揚。40年代末我已在巴黎,讀到林老師給巴黎一位同學的信,得知他孤寂如故,在無可奈何中生活、工作,心情十分黯淡。

50年代後,中國知識份子經歷著前所未有的考驗,他們竭力適應新的社會要求。如潘天壽,已無法教授國畫,只讓他講點畫法,他勉力改造自己,作了一幅〈送公糧〉的政治圖解式作品。林風眠在風景中點綴高壓線,算是山河新貌,同時也表現農婦們集體勞動剝玉米之類的場面。這些出身於農村、山鄉的老畫家對農民是具有真摯感情的,但迫他們拋棄數十年的學術探索來作表面的歌頌,彆彆扭扭。百家爭鳴、百花齊放的政策提出後,60年代初在上海及北京舉辦了林風眠畫展,毀譽俱來,米谷發表了〈我愛林風眠的畫〉一文,因此遭到長期的批判。放毒,潘朵拉的匣子裡放出了毒素,人們誤將林風眠的畫箱認作潘朵拉的匣子。1987年在香港新華分社負責人招待的一次小型宴會上,大家關心地問林老平時什麼時間作畫,他說往往在夜間,我插嘴:我這個老學生還從未見過林老師作畫。別人感到驚異,我補充:怎麼可偷看雞下蛋。滿座大樂,林老師也天真地咯咯大笑,他早不介意他送的作品曾「被落選」,人們拒絕了他夜半產下的帶血的蛋。

「文化大革命」中,林風眠被捕入獄四年半,沒有理

屍骨已焚說宗師

由，當然也無須理由。大量的精心作品先已浸入水盆、浴缸中溶成紙漿，從下水道沖走。至於油畫，則早在杭州淪陷後被日軍用作防雨布了。1977年，林風眠獲准出國探親，去巴西探望妻、女，其後定居香港。80年代中我多次到香港拜訪林老師，談起他在杭州玉泉的故居，浙江美院有意設法購回建立紀念館，林老師對此顯得很淡漠。他談到離滬時上海畫院扣下他一百餘幅作品，他到香港後便去信申明將這批畫奉獻給國家。我建議可將這批作品轉入杭州故居長期陳列，這樣紀念館便有實質內容，廣大群眾也有機會賞識老師的原作 —— 確乎，在國內已很難見到林風眠的作品。林老師對這意見很贊同，情緒高昂。我返京後向全國政協寫提案，與浙江美院聯繫，並到上海畫院翻看了大部分作品，得到的反應都是積極的，只是浙江美院沒有在故居建立陳列館的經費。於是有愛國華僑姚美良先生捐款資助建立陳列館，藍圖也設計好了，文化部為此舉行了一個小型座談會表示答謝和慶賀。但林老師覆信婉謝資助，說他的紀念館不重要，待國家有條件時再考慮，資助之經費宜先用來培養青年深造。有人建議將款改為林風眠獎學金，林老師說：林風眠獎學金應由我林風眠從自己口袋裡拿出錢來，我不能占個空名。

　　1986年，華君武、王朝聞、黃苗子和我一同去拜訪林老師，敘舊之外我們代表全國美術家協會邀請老師，當他認為

合適的時候回來看看，永遠微笑的林老師微笑著點點頭。林老師離滬前寄給我一幅留念作品，畫的是青藍色調的葦塘孤雁，我當即覆信，並附了一首詩：捧讀畫圖溼淚花，青藍盈幅難安家；浮萍葦葉經霜打，失途孤雁去復還。他終於沒有歸來，「雁歸來」成了我悼念文的標題！

▌最憶是杭州

　　林風眠的藝術思想貫徹在其教學思想中，杭州藝專的十年教學在中國近代美術教育事業中有了獨特的積極作用。只設繪畫系，不分西畫系和國畫系，學生必須二者兼學，而以培養如何觀察對象及掌握寫生能力的西畫為主要基礎。

　　繪畫、雕塑及圖案系均須先通過三年預科的嚴格素描訓練。在把握基本功的同時，開放西方現代藝術，圖書館裡不限古典畫集，學生可任意翻閱印象派到立體派諸流派。同學們對塞尚、梵谷、高更、馬諦斯及畢卡索早都熟悉，當然未必很理解，或只一知半解，但討論得很起勁。1930 年代，這些中國人民完全陌生的怪異洋畫家，在西湖之濱的小小杭州藝專的校園內受到了意外的崇敬。杭州離政治中心南京較遠，全校師生陶醉在這西湖之畔的藝術之宮，似乎很少遭到干擾，從另一個角度看，這裡是象牙之塔。確也有崇洋的氣氛，教授們都是留法的。畫集及雜誌大都是法國的，

屍骨已焚說宗師

教學進程也仿法國，並直接聘請了法國教授（也有英國和俄國的），學生修法語。在打開大門引進法國現代藝術的同時，林風眠聘請潘天壽教授國畫，還有教授傳統工筆畫的張光（1878-1970）女士，都是高水準高格調的畫家。林風眠只重人才，不徇私情，國立藝術專科學校是全國最高藝術學府，名聲好，教師待遇高，想鑽進來任教者自然很多很多。在正規、寧靜中進行教學，學生們競爭激烈，爭取高才生的榮譽。下課後教室鎖門，經常有學生在課外爬窗進教室去補畫石膏像素描。下午課餘或星期天，西湖之畔散布著寫生的藝專學生，大都著校服。傍晚的宿舍裡，同學們各自將當天的風景畫裝入鏡框張掛起來，幾乎天天開觀摩會，看到別人畫出了出色的作品，能不羨慕嗎？！學校小小動物園養有孔雀、鷹、猴子等各種動物供學生隨時觀察、速寫，學習完全是自覺的，校方只提供條件，不要求交課外作業。學校最新的建築是陳列館，這是我們心目中的博物館、聖地。其中陳列著教授們和歷屆畢業生的優秀作品，記得有吳大羽的〈岳飛班師〉、蔡威廉（1904-1939）的〈費宮人刺虎〉、方千民（1906-1984）的〈總理授囑圖〉、李超士（1894-1971）的粉畫、潘天壽的國畫、林風眠的油畫裸體及水墨畫等等。每位教師都應展出自己的代表性作品，在眾目睽睽之中任人評比，水準不高的教師必然站不住腳。杭州十年，林風眠慘澹

經營，在教學中竭力貫徹其中西結合的主張，並組織教師的作品去日本展出，同時考察其藝術教育。教學、創作之外，林風眠發表了〈中國繪畫新論〉、〈我們所希望的國畫前途〉、〈什麼是我們的坦途〉等一系列呼籲改革中國畫，創造新藝術的文章。

　　1937 年，本將組織建校十週年大慶，日本侵華戰爭全面爆發，打破了正規的學習生活，全校師生掀起繪抗日宣傳畫的熱潮。杭州臨危，學校奉命撤離，在混亂的交通情況中，全校師生像逃難一般經浙江諸暨、江西貴溪、湖南長沙，至沅陵暫時定址開課。撤離杭州時十分倉促，陳列館裡的作品及十年來累積的重要圖畫、教材、資料都無法搬走，創業者林風眠的心情當不同於同學們的慌亂，他告別原哈同花園舊址的國立藝術學府及留下守門的工作人員時，當不無「最是倉皇辭廟日，教坊猶奏別離歌，垂淚對宮娥」之痛吧！至沅陵後，教育部令國立杭州藝專與國立北平藝專合並，廢校長制改委員制，由林風眠、趙太侔（1889-1968）及常書鴻（1904-1994）三人任校務委員。接著發生學潮，林風眠辭職離去，留給趙太侔及常書鴻一封信，交代有關校務。教務長林文錚（1903-1989）先生對同學們宣讀了這封信，我還記得其中幾句……唯杭校員生隨弟多年，無不念念，唯望兩兄加意維護，勿使流離……同學們當時都哭了。歲月流逝，往事漸

屍骨已焚說宗師

渺，當年的學生也都垂垂老矣，杭州藝專這株存活了十年的
蒲公英，飛揚出去多少種子？多少種子飛到了世界各地，讓
有心人去統計吧，這些開花的、結果的新生代，都繼承了林
風眠的藝術思想。林風眠，我們偉大的宗師！

<div align="right">1991 年</div>

潘天壽繪畫的造型特色

　　吳茀之（1900-1977）老師對我說：「我喜歡吃甜年糕，張振鐸（1908-1989）老師要吃湯年糕，潘天壽老師則愛吃炒年糕。」這是 1940 年前後，為躲避日本飛機轟炸，我們國立藝術專科學校遷到昆明滇池邊的安江村上課，潘、吳和張三位國畫老師都未帶家眷，他們合租一家民房，共同請一個保姆做飯時的生活紀錄。是偶然嗎？這三種年糕的口味透露了三位老師當時的藝術氣質，潘天壽的畫口味重，湯汁都濃縮了。他常常說：「要辣不要甜」，他常常說：「要古」。濃、辣、古，其間有什麼連繫呢？視覺形象又憑什麼條件和因素予人濃、辣、古的感受呢？潘天壽著眼於形象構成的主要特徵，也就是形象的基本身段，他毫不可惜地揚棄外形表面的細瑣變化，不愛玲瓏愛質樸。前年我到昆明筇竹寺看民間藝人黎廣修塑的羅漢，那神龕成了販夫走卒及敞懷袒腹莊稼漢們拳打足踢、嬉笑怒罵的真真人間。人物刻畫栩栩如生，形式處理跌宕多姿，集當風、出水傳統手法之大成，我不禁手舞足蹈為之嘆絕。讚嘆之餘卻立即回憶起四十年前安江村時期，潘天壽、吳茀之、張振鐸及關良老師們趕著馬車去筇

潘天壽繪畫的造型特色

竹寺參觀，回來後吳老師描述他們對羅漢的讚揚，但潘老師有一點看法，就是認為太巧，不拙。這並不是說潘老師貶低了黎廣修，只是透露了潘的藝術氣質及其個人風格特色，他自己創造的僧人則如天地洪荒一泰山。當時我這個窮學生坐不起馬車，未能去笻竹寺，但潘師一句話卻永遠銘刻在我心中，四十年後仍是我品評藝術的杠杆。潘師自名阿壽，壽，在南方民間方言是壽頭壽腦，土裡土氣的意思。他畫石頭，又大又方，亦圓亦方，總在方圓之間緊緊抱成堅硬的整塊，是任憑風浪衝擊後所剩餘的再也衝擊不動了的真真的石頭。古，因為年代久遠，凡經不住淘汰的一切都被淘汰了，比方古希臘的雕刻，雖臂腿折了，那段生命猶存的軀體依然令人敬仰神往，因為它頑強地兀自遺世獨存！什麼是雕刻？羅丹說從山上推到山下，沒有被摔爛的便是雕刻。呵！這正是潘天壽造型藝術中的石頭！潘天壽的藝術並非以賞心悅目為能事，他直探博大與崇高的精神世界。說得通俗簡易點：古，是追求造型的單純洗練；濃，是緣於用墨的集中與酣暢，而運筆的直劈要害令人感到潑辣得痛快！

「韓信用兵，多多益善」。我不會打仗，沒有發言權來評論韓信的戰略思想。但畫面也正是戰場，能否制勝全靠全域的指揮，局部筆墨之佳只不過如一些驍勇的戰士，關鍵還在整個戰場的部署 —— 構圖。潘師除讀書、作畫、吟詩、

篆刻及登山之外，唯一最愛好的消遣是下圍棋，他常常以圍棋的布局來比方畫面的構圖，他特別重視空間的占領，以少取勝，嚴格控制面積，出奇制勝。他作畫時說：「我落墨處黑，我著眼處卻在白。」從潘師學習多年，我認為這是他課徒最重要的一把鑰匙，也正是形式法則中矛盾雙方性命攸關的鬥爭焦點。構圖中最基本、最關鍵、有決定作用的因素是平面分割，也就是整個畫面的面積的安排處理，如果稍微忽視了這一最根本的條件，構圖的失敗定是不可救藥的。若平面分割較均勻，對比及差距較弱較小，則往往予人平易、鬆弛及輕快等等感覺，江南景色便多屬這一類型。我這個江南人是喜愛家鄉情調的，也寫生過大量的小橋流水人家，但有一回為魯迅博物館作一幅大幅油畫時，卻遭遇了出乎意外的困難。如果調動許多小景來聯合成巨幅，羅列式的構圖則顯得毫無生氣，繁瑣可厭。表現景物的生動性並不困難，真真艱巨的工夫還在構圖中面積的巧妙安排，也可以說首先是那黑白之間或虛實間的抽象的有機組織，它將決定氣韻能不能生動的大問題。搞得好，親切動人；搞得不好，單調乏味。如平面分割得差距大，對比強，則往往予人強烈、緊張、嚴肅、驚險及激動等等感覺。當然，平面分割像幾何形的組合，變化是無窮無盡的，是隨著自然的千變萬化和作者們感受的不斷深化而永遠在發展著，實際情況是錯綜複雜的，決

潘天壽繪畫的造型特色

不能以以上兩種類型來簡單概括問題，我只是認為潘天壽的構圖是比較明顯地屬於後一類型的。記得潘師當年常說：「紙頭要麼方一點，要麼長一點，不方不長最討厭。」這是他的原話（他口頭語說紙是紙頭），這也可說是他對構圖的基本觀點吧，從實踐中我體會到他喜歡方的飽滿和長的伸直，用他自己的話來說也就是「勢」，無論用虛或用實，他總是牢牢控制著整個戰場的勢。然而他立意構思一幅畫是很苦的。大家都說他的構圖奇突，但他慘澹經營一幅構圖往往是經過多年，甚至幾十年的孕育與推敲的。我從他學習時，他還是四十來歲的壯年，那時他創作中的構圖如〈竹谷圖〉、〈孤松矮屋老夫家〉、〈一聲鴻雁中天落，秋與江濤天外看〉已令人拜倒，但其後他一直在這些構圖的基礎上一再創作，不斷改進發展，精益求精或粗益求粗。抗戰期間在雲南時，他自題荷花：「往事不堪重記憶，十年一幅舊荷花。」在他的慨嘆之余應看到他對舊構圖的新處理。潘師作畫思考多於動手，在雲南和四川期間，他作畫不算太多，他自己說：「世界不好，等世界好了要畫幾張好畫！」這是指抗戰時期時局不穩，生活顛沛，作畫的心情和條件都受局限，但我們體會到他永遠在尋找自己的路，解放後他大量作品的湧現不是偶然現象！因為他力求立意新，因為他決不肯落常套，因為他構圖往往驚險，平常口頭語更說先造險，再破險。其實

這家常語的背後是包含複雜的立意、構思、構圖、面積分割及「超其象外，得其寰中」等等創作規律和創作過程的。但我遇到過不少青年，他們在簡單地傳抄潘天壽這句話，先造險，變成了先冒險，這多半要流於荒誕的。

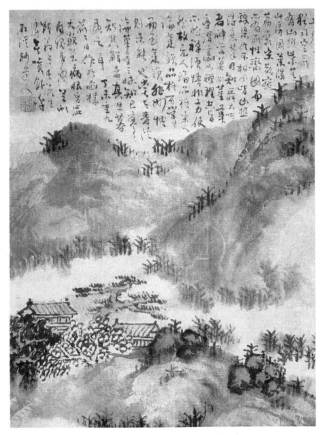

石谿　松岩樓閣圖

潘天壽繪畫的造型特色

　　潘天壽很喜愛石濤，他早期作品受石濤的影響較深，他也經常要我們多臨摹石濤、石谿（1612-？）及弘仁（1610-1664）等人的作品。我們同學大都偏愛石濤和八大山人，這與潘師的指導是有密切關係的。後來我慢慢探索潘天壽與石濤之間的關係，找到了他們在造型方面的一個基本共同點。傳統山水畫大都是表現千山萬水層巒疊嶂的氣勢，基本上是中景和遠景，山峰或樹木之間的大小差距不太大，雖然具有可遊可尋的佳境，但往往詩意重於畫意，未能表達人們對視覺形象的強烈感受。石濤揚棄了遙遠俯視式的習慣描寫，他在山水畫中著眼於富形象特色的山石樹木與房屋，將之作為特寫鏡頭來表現，因之他的山水多畫近景，身段鮮明，墨色濃郁。他緊緊抓住大自然的眉眼特徵，認真當作具有人物性格的肖像來抒寫。潘天壽則從這個出發點更向造型特色方面發展，如將石濤比之羅丹，則潘天壽近乎波爾特爾了！造型造型，從描寫景物升到了造型的創造，這造型的創造正是現代世界美術中的主流，如果將潘畫與西方現代繪畫中某些精華作品對照研究，可找到其間有許多契合的因素，特別在結構方面與立體派中某些傾向更是不謀而合；儘管東西方的生活習慣和思想感情有差異，但造型藝術這視覺形象的科學畢竟有極大的共同性，那是世界語。人們都說潘畫意境深，格調高，是的，意境是深，格調是高；但我認為潘畫的主要特

色是造型性強，畫意重於詩意。潘師題款時全神貫注於全域形式的統一，因之往往易脫落字句，便另補一項：「×下奪×字」，這在潘畫上是最常見的現象。

潘天壽在表現手法中特別重視對比。他常說：「用墨要麼枯一點，要麼潤一點，不枯不潤就乏味。」「用色要麼索性濃，要麼清淡些。」道理不複雜，但他在實踐中的傑出成就遠遠超出了繪畫的尋常法則。他重視的對比不是局部範圍內的對比，而是著眼於全域的對比，一隻蒼鷹通體都是淡墨，只眉眼用濃墨，緊跟著襯以成片的烏黑濃酣的松針。他的多幅雁蕩山花卉大都取粗笨的石頭與尖銳的枝葉的抽象對照美，或各種不同種類花葉之間的塊與線的交錯穿插美。他愛用指畫，這除了屋漏痕式的古拙趣外，最易發揮線與面之間的肥瘦對比及線本身的堅硬扭曲之美。潘天壽的造型主要是線造型，他的團塊的基石也主要是靠線構成的，只大片的荷葉或魚鷹等鳥類用寬大的濃、淡墨塊鋪成。他設色豔而不俗，這主要緣於掌握了鮮明色彩與黑（墨）、白（紙色）、灰（淡墨）之間的對比與和諧的矛盾統一。他豔色用得少，但落紙卻像寶石似的發亮。他的紅色如紅蓮或山花多半落在白底上，或與銀灰色的淡墨為鄰，發揮了紅與白或紅與銀灰的襯托效果。當以青綠為主調時，他鑲嵌以少量星星點點的寶石紅，像〈小龍湫下一角〉就是一例。他用赭石染石頭，又

潘天壽繪畫的造型特色

用朱砂染霜葉，配以胭脂山花組成了暖色基調，其間點染著稀疏的石青石綠草葉，這種色彩的節奏感也同於油畫用色的濃縮與概括，遠非隨類敷彩的抄襲自然色彩的老套可比。

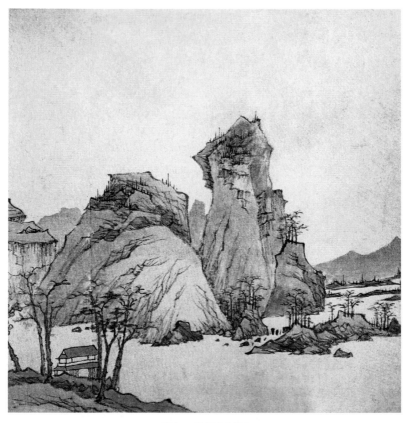

弘仁　秋江幽居圖

八大山人　山水花鳥圖冊之一

潘天壽繪畫的造型特色

八大山人書畫冊之二

　　潘師授課期間，我們談得最多的除石濤外便是八大山
人，在師友們的薰陶下，我一開始也愛上了八大山人，但除
了遺民、氣節、鬱勃之氣等等人的特質外，八大山人的造型
特色是什麼？直至今天我才開始有些明悟。我認為八大山人
是我國傳統畫家中進入抽象美領域最深遠的探索者。憑黑白

墨趣，憑線底動盪透露了作者內心的不寧與哀思。他的石頭往往頭重腳輕，下部甚至是尖的，它是停留不住的，它在滾動，即將滾去！他筆下的瓜也放不穩，淺色橢圓的瓜上伏一隻黑色橢圓的鳥，再憑瓜蒂與鳥眼的配合，構成了八卦圖中太極圖案式的抽象美。一反常規和常理，他畫松樹到根部偏偏狹窄起來，大樹無根基，如游龍欲騰空而去。一枝蘭花，條條荷莖，都只在飄忽中略顯身影；加之，作者多半用淡墨與簡筆來抒寫，更構成撲朔迷離的夢裡境界。潘天壽長期在研究八大山人，也就在昆明期間，他有一次看到了許多擔當和尚（1593-1673）的畫，回來後談論得特別興奮，我當時不知擔當是誰，因之便記住了他的名。前年到昆明博物館，看到了擔當不少真跡，他與八大山人何其相似乃爾，使我立即回憶起當年潘師對擔當的反應。在花鳥中，潘天壽是受了八大山人影響的，我記得他常畫一雙伏著不動的鳥，鳥的造型很有幾分像八大山人的，但題款：「不是閑來欲睡，且休息，試作沖霄飛。」他讚賞八大山人造型的簡潔洗練和筆墨的不落窠臼，我看他用疏疏的行書題款倒很有些八大山人畫法的瀟灑之姿，但繪畫造型的基本立足點他們是不同的，甚至是相反的。八大山人的畫基於動，表達流逝的美，他努力在形象中追求不定型；潘畫立足於穩、靜及恆久，著意於鑄型，他一再畫雨後山水，一再題這句款：「雨後千山鐵鑄成」。

潘天壽繪畫的造型特色

擔當　旅泊圖

猶如別人，我青年時代被強烈的求知欲驅使著，學西畫、學國畫，又學西畫，最後離開潘師到西方去探寶了。在巴黎美術學院，我的老師蘇弗爾皮的藝術道路是與勃拉克相近的，他特別啟發我對「量感美」及「組織結構美」的追求，他並說：「藝術有兩類，一類是小道，它娛人眼目，另一類是大道，它震撼心魂。」我明悟到潘師的藝術道路正是後者！當我逐漸跨過油彩與水墨等等各種工具性能的局限後，感到根本的問題是藝術氣質，東西方的隔閡是人為的，總有一天潘天壽的畫展出現於西方時，將引起西方畫壇的強烈反應！

　　抗戰時期學校遷到雲南和四川的農村上課時，潘師未帶家屬，所以我們幾個接近他的學生往往不分朝暮經常出入於他租住的農民之家，不僅跟他學畫，他還教書法、美術史、詩詞，我對平仄的辨認也還是他逐字逐句親授的。後來他回浙江探親，我們這些穿著草鞋的窮學生依依不捨步行送他到青木關，想搶著替他挑行李，「半肩行李半肩詩」，他連半肩行李也不夠！我前年到昆明，去年到北碚，都曾專車去安江村和璧山尋訪潘師的舊居，遺憾的是未能訪到他當年的老房東！林彪、「四人幫」時期，我們都在河北農村勞動，一切與外界隔絕，消息閉塞，1972 年後我才獲悉潘師死訊！我的一個學生告我這個噩耗後希望我作一幅紀念潘師的畫送

潘天壽繪畫的造型特色

他，我久不作水墨，就仍照當年學生時代老師的風格作了幅畫，並滿滿題了一大篇字，現在這位同學還珍藏著這幅畫，而我自己仍能一字不誤地背出那篇題款：「少年時，求學杭州藝校，曾從潘天壽師學國畫，獲益匪淺，後我專攻洋人之洋畫，為求繪畫之真諦，遠渡重洋，尋今訪古，悟道不多，而壽師之作始終如明燈照我！王軍同學隨我學彩繪，今又強我作國畫，自離壽師，數十年來未作墨畫，壽師新故，作畫念之，不知是哀是痛！」

載香港《明報月刊》1980 年第 9 期

吳大羽

——被遺忘、被發現的星

性格決定命運。

吳大羽（1903-1988）老師逝世已整整八年，他似乎只在我們一些老學生的腦海中閃光，待我們陸續死去，吳大羽是否也將消滅！我曾以《孤獨者》為題寫過一篇悼念他的文章，文章結尾談到他終於死去了，而他曾堅信他是永遠不會死去的。他曾涉獵古今中外的哲學，探索儒、釋、道的真諦，但他不是基督教徒，不是佛教徒，也非老莊門下，他只是生命的宗教徒。用他女兒的話說：他並不遁世於老莊儒釋之中，他最終還保留他的童真，儘管生活應該使他成為一個「老人」。然而，在他逝世前多年，幾十年，他早已被擠出熙攘人間，躲進小樓成一統，倔強的老師在貧病中讀、畫、思索。佼佼者易折，寧折，勿屈，身心只由自主，但他曾在給我的書信中說：長耘於空漠。

1920 年代西方繪畫被引進中國，對中國繪畫有了巨大的催化作用。中國人見到了未曾見過的模樣兒像、顏色又逼真的西洋畫，外國來的洋畫片及留洋回來的畫家們介紹的，也

吳大羽—被遺忘、被發現的星

基本屬這類人們易於接受的作品範疇。畢竟當時我們同西方太隔膜了，去留學的或迷失於花花世界，何取何捨，往往深入寶山空手回。技與藝的關係在我國傳統繪畫中也早有人重視，石濤在畫語錄中對技與藝的關係做了最精闢最明確最尖銳的闡述。

19 世紀的歐洲藝術在吸取東方和非洲營養之後，起了審美觀的劇變、發展。中國人開始也同當年法國市民一樣看不懂印象派的作品，所見只是畫面上的「鬼打架」，所以劉海粟在國內開油畫展時說明書上要請觀眾離畫面十三步半去欣賞，才能獲得這「遠看西洋畫之美」。但中國人不乏聰明才智，林風眠、吳大羽、龐薰琹（1906-1985）、常玉（1900-1966）等留法學藝青年很快體會到了歐洲近代藝術的精華，他們不再停滯於蒸汽機時代的西洋畫。

中國創辦西方模式的美術學校了，教什麼樣的西方美術呢？見仁見智，於是展開了大論戰。我的中學時代，就經常在報紙上見到劉海粟和徐悲鴻的筆戰，幾乎成為一樁社會公案。我學藝於林風眠創辦的國立杭州藝專，林風眠對歐洲現代藝術採取開放、吸取的方針；但他重視造型基礎訓練，學生必須經過三年預科嚴格的素描鍛鍊。與現實社會有著較大的隔膜，校內師生一味陶醉於現代藝術的研討，學校圖書館裡莫內（Monet, 1840-1926）、塞尚、梵谷、高更、馬諦斯、

畢卡索……的畫冊永遠被學生搶閱，這些為一般中國人全不知曉的洋畫家卻揚名在西湖之濱的象牙之塔裡，受到一群赤子之心的學生們的崇拜。林風眠是校長，須掌舵，忙於校務，直接授課不多，西畫教授主要有蔡威廉、方幹民、李超士、法國畫家克羅多等等，而威望最高的則是吳大羽，他是杭州藝專的旗幟，杭州藝專則是介紹西方現代藝術的旗幟，在現代中國美術史上做出了不可磨滅的功績。吳大羽威望的建立基於兩方面，一是他作品中強烈的個性及色彩之絢麗，二是他講課的魅力。他的巨幅創作〈岳飛班師〉及〈井〉等等都已毀於抗日戰爭中，未曾出版，連照片都沒有留下，只留存在我們這些垂垂老兮的學生回憶中。〈岳飛班師〉是表現岳飛被召撤兵，但老百姓阻攔於道路，我記得題目標籤上寫的是：「相公去，吾儕無……」（後幾個字已忘卻）馬上的岳飛垂頭沉思了，百姓們展臂擋住了他的坐騎。紅、黃、白等鮮明的暖色調予人壯烈、刺激的悲劇氣氛，我無法查證作者是否係對日侵略不抵抗時期的義憤宣洩。當我後來在羅浮宮看到德拉克羅瓦的〈十字軍占領君士坦丁堡〉時，仍時時聯想起這幅消失了的〈岳飛班師〉。〈井〉表現井邊汲水、擔水的人們，藍綠色調，畫面水桶、扁擔縱橫，好像赤膊者居多，是生活的拼搏，是人間艱辛。每當我看到塞尚的大幅拼圖時，總不自覺回憶到冷暖對比強烈的〈井〉。無疑，吳

吳大羽—被遺忘、被發現的星

大羽曾涉足德拉克羅瓦、塞尚、畢卡索等人的道路，尤其是塞尚，他談得最多，他早期作品如〈女孩像〉等也與塞尚有異曲同工之品位。吳大羽著力於形與色，著意於構思。當全校師生掀起抗日宣傳畫高潮時，吳大羽在大幅畫布上只畫一隻鮮紅的展開五指的巨大血手，像透著陽光看到血在奔流的通紅的手。恐怕是唯一的一次，他在手指間書寫了題詞，大意是：我們的國防，不在東南的海疆，不在西北的高岡⋯⋯而在我們的血手上。除了絢麗、奔放的作品引發青年學子的愛戴，同學們崇敬他在教學中循循善誘，總以源源不絕的生動比喻闡明藝術之真諦、畫道之航向，他永遠著眼於啟發。引他的原話：「⋯⋯美在天上，有如雲朵，落人心目，一經剪裁，著根成藝。藝教之用，比諸培植灌澆，野生草木，不需培養，自能生長，繪教之有法則，自非用以桎梏人性，驅人入壑聚殲人之感情活動。當其不能展動肘袖不能創發新生即足為歷史累。譬如導遊必先高瞻遠矚，熟悉世道，然後能針指長程，竭我區區，啟彼以無限。更須解脫行者羈束，寬放其衣履，行人上道，或取捷徑或就旁通，越涉奔騰，應令無阻。畫道萬千，如自然萬象之雜，如各人心目之異，無待乎同歸⋯⋯培育天分事業⋯⋯不盡同於造匠，拽蹄倒馳，驊騮且踏，助長無功，徒槁苗本，明悟纏足裹首之害，不始自我⋯⋯作畫作者品質第一，情緒既萌，畫意隨至，法逐意

生，意須經磨礪中發旺，故作格之完成亦即手法之圓熟。課習為予初習以方便，比如學步孩子之憑所扶倚得助於人者少，出於己者多。故此法此意根著於我，由於精神方面之長進未如生理髮育之自然，必須潛行意力，不習或不認真習或不得其道而習者，俱無可幸致，及既得之，人亦不能奪，一如人之自得其步伐……美醜之兩端，時乖千里，時決一繩……」「新舊之際無怨訟，唯真與偽為大敵……」親身聽過大羽老師教課、談話的同學們更永遠不會忘記他那激動的情緒、火熱的童心，我們矢志追隨他進入藝術的伊甸園。

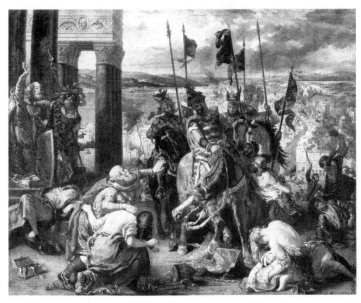

德拉克羅瓦　十字軍占領君士坦丁堡（1840 年）

吳大羽—被遺忘、被發現的星

塞尚抱著娃娃的女孩（1894-1895 年）

盧溝橋的炮聲將我們統統逐出了伊甸園，杭州藝專於 1937 年冬遷往內地，開始了流亡教學的艱辛歷程。經過杭州藝專和北平藝專合併後的人事變動及學潮，在沅陵時期林風眠辭去了，蔡威廉病逝了，林文錚走了，劉開渠（1904-1993）走了……吳大羽尚未到達。到

吳大羽致吳冠中、朱德群的信

昆明復課時改由滕固（1901-1941）任校長，其時吳大羽也抵達了昆明，但滕固卻沒有續聘吳大羽。我們學生多次到大羽老師寓所希望他回校任教，他也同意回校，並表示大家不用怕條件艱苦，他願將衣物都賣掉來教學。然而滕固表面上對我們說同意聘吳老師，但遲遲不發聘書，此中文章我們猜不透，這位寫過《唐宋繪畫史》的創造社成員是否不同意吳大羽及林風眠創導的藝術教學路線，他說常書鴻先生就是我國第一流畫家，其時常老師正坐在他一旁。

吳大羽—被遺忘、被發現的星

學生聯名給吳大羽信件

　　其後吳大羽回上海去了。滕固病逝,合併後的國立藝專改由呂鳳子(1886-1959)繼任校長,校址遷至四川青木關。我們高年級學生又竭力向呂校長建議聘請吳大羽。呂鳳子搞中國書畫,不介入西洋畫的派系之爭,無成見,且推崇獨創性,他真心接受了學生們的請求,決定聘請已遠在上海的吳大羽,連路費也透過曲折的管道托人轉匯去上海。為此,我和朱德群(1920-2014)、閔希文(1918-2013)等最為積極,由我執筆和大羽師不斷聯絡通信。大羽師感於青年學子的嗷嗷待哺之情,決定去四川任教,但交通阻隔,實際情況困難重重,最後仍不能成行,路費也未領取。就在這時期,我們讀到他不少論藝的信劄,像《聖經》似的,我永遠隨身帶著這些墨蹟,一直帶到巴黎,又帶回北京,最後毀於「文革」。不意今日在大羽師家裡還留有部分信劄的初稿,這些信稿被抄家後又發回,殘缺不全,塗改甚多,但令我驚訝的,是他

對覆信的認真推敲,他其實是在寫授課講義,同時吐露了他對藝術、對人生的心聲,他似乎只對赤子之心的青年學子吐心聲。

世事滄桑,我 1950 年從巴黎回到了北京。在巴黎時與大羽師還有些通信,抵京後與一直住在上海的老師反倒魚雁甚稀了 —— 彼此都在被批判中。每次過上海,我必去看他,但因總是來去匆匆,萬語千言不知從何說起。有一次我看過他後返京沒幾天,便接到他的信,說:「你留滬之日太短,沒給我言笑從容,積想未傾……」讀罷,別是一番滋味在心頭。每次到他家總想看到他的作品,他總說沒滿意的,只偶或見到一二幅半具象半抽象的小幅,到他工作的單位油畫雕塑室去找,也只見到極少幾幅小幅,事實上,只保留給他二間小房,他能作大幅嗎?我感到尋尋覓覓、冷冷清清、淒淒慘慘戚戚的悲涼。

直至 1984 年六屆全國美展評選中,我見到了大羽師的近作〈色草〉。畫面是案頭的花,是草是花?色在流轉,形在跳躍,衝出了窗前,飛向寰宇,又回歸知音者的懷裡!是一種印象,是感受的捕獲,是西方的抽象,是中國的意象,無須尋找依據,也難於歸類,或說歸於「靜物」,英文名靜物為「靜靜的生命」(stilllife),法文則名「死去的自然」(nature morte),這都與〈色草〉格格不入。倒是畫題「色

吳大羽─被遺忘、被發現的星

草」引我思索良久，是色是草，是色彩世界的野草，非人工培養的受寵的豔花。當然，畫題只是畫外音，可有，可無，倒是應排斥廢話、多餘的話，因感受只憑畫面透露。當畫面凝聚成完美之整體結構時，那是形與色的擁抱與交融，其間沒語言的餘地。美術雜誌發表了吳大羽一幅題名〈滂沱〉的作品，將畫印顛倒了，編輯部向吳老師道歉，他卻說無關緊要，從月球上看過來，就無所謂正與倒。康定斯基就從自己一幅倒置的作品中受啟迪而探索造型藝術的抽象因素，視覺語言和口頭語言開始分居。

〈色草〉和〈滂沱〉真是鳳毛麟角，人們盼望能見到吳大羽更多的作品，但後來聽到的是他的病，咯血，目疾，他遺句：「白內自內障，不許染丹青」，最後來的是他的死訊。一代才華消逝了，就這樣默默消逝了，有遠見卓識的引進西方現代美術的猛士將被遺忘了！

最近，突然，傳來驚人的消息：發現了吳大羽留下的四五十件油畫。當我看到這批作品的照片及幻燈片時，無須尋找簽名，立即感到確乎是那顆火熱的心臟在跳動。畫面設色濃郁，對比鮮明，動感強烈。表現了花、鳥、物、人……欲辨已忘形，或隱或現，形象統統捲入了音響的節律之中，用他自己的話：「飛光嚼采韻」，再讀他 1940 年代給我書信的部分底稿：「……示露到人眼目的，只能限於隱晦的勢象，

這勢象之美，冰清玉潔，含著不具形質的重感，比諸建築的體勢而抽象之，又像樂曲傳影到眼前，蕩漾著無音響的韻致，類乎舞蹈美的留其姿動於靜止，似佳句而不予其文字，他具有各種藝術門面的彷彿⋯⋯」當年他提出了「勢象」，這「勢象」一詞應是他自己創造的，其旁的加重線也是原稿上原有的。象，形象，融進了勢的運動，也就是說，人們形象在心魂的翻騰中被吞吐，被變形了。

　　魚目混珠，應該是易於識別的，今日東施效顰的抽象狀貌繪畫汗牛充棟。乍看吳大羽的畫似乎也近西方風格，然一經品嘗，才體會到是東方韻致的發揚。他又幾次談到書法，認為書法在藝術上的追求雖甚隱晦，似無關切於眼前物象，但確是揮發形象美的基地，屬於精煉的高貴藝術。引他原話：「⋯⋯更因為那寄生於符記的勢象美，比水性還難於捕捉，常使身跟其後的造像藝術繪畫疲憊於追逐的。」他同時談到書法又缺少繪畫另一面的要素，即畫眼觀，也就是繪畫上必需的畫境。至此，我們基本領悟了吳大羽在具象與抽象、西方和東方、客觀與自我之間探索、搏鬥的艱苦、孤獨的歷程。他說他長耘於空漠，而李政道等傑出科學家也說正是在空漠中由猜臆而探尋到永恆的真實。我們再度面臨油畫民族化或中西結合的老問題、大問題。郎世寧用筆墨工具結合西洋的明暗寫實技法描摹中國畫中常見的題材，他全不體

吳大羽—被遺忘、被發現的星

會中國高層次的審美品位；李曼峰（1913-1988）用油畫材料摹仿水墨效果，我遠遠看到他的油畫時，誤認為是常見的中國畫；林風眠從融匯東西方的審美觀出發創造了獨特的風格，他的風格終於逐漸被中國人民接受、讚揚了。創造中國特色的油畫，走油畫中的東方之路已是中國藝術家的職責，感情職責、良心職責。而東方之路真是畫道萬千，如宇宙萬象之雜，如各人心目之異。吳大羽以中國的「韻」吞食、消化西方的形與色，蛇吞象，這「韻」之蛇終將吞進形與色之「象」，雖艱巨，幾代人的接力，必將創造出奇觀來，長耘於空漠的吳大羽終將見到空漠中的輝煌，他終將見到，因他堅信他永遠不會死去。

被發現的這數十件遺作看來大都屬 1970 年代末至 80 年代的作品，與〈色草〉、〈滂沱〉基本屬同一時期。「文革」前，60 年代他作了五百餘件粉蠟筆畫，被抄家後並未發回，不知今日是否尚存人間。人們，畫家朋友們，你們能相信嗎？吳大羽在所有的作品上全無簽名，也無日期。他緣何在逆境中悄悄作畫，在陋室中吐血作畫，甚至當我們這些畢生追隨他的老學生去看他時也不出示他血淋淋的胎兒了，他咀嚼著黃連離去了，雖然他在作品中表現的是「飛光嚼采韻」。

「我是永遠不會死去的！」永遠在我耳中迴響，我要呼叫：他是永遠不會死去的！感謝大未來畫廊出版這集〈吳大羽〉畫集，填補了現代中國美術史上一個關鍵性的空白。我想捧讀畫集時熱淚盈眶的讀者當不止是我們少數老學生吧！

<div align="right">1996 年</div>

吳大羽—被遺忘、被發現的星

陳之佛

　　我只記得大意了，魯迅說：軀體的巨大愈遠而愈見其小，精神的偉大愈遠則愈見其光輝。在陳之佛（1896-1962）一百一十周年誕辰回憶老師，我已經感到要以偉大來稱頌這位令人敬佩的前輩。

　　1930 年代學藝之初，讀過陳之佛著關於美術史、圖案構成、藝術概論等等的啟蒙讀物，後來才知他主要是一位頗具特色的著名工筆畫家。1942 年我將畢業於國立藝專，時任校長呂鳳子屬傳統畫家，但個性鮮明，力主創新，對西洋畫更無派系之成見。承蒙他對我的青睞，說定要留我在校任助教。我心裡感激，因當時工作難找，留校任教是美差。但剛到暑假，呂鳳子卸職了，部派陳之佛繼任校長。呂鳳子特為我寫了封介紹信向陳之佛推薦仍聘任我。我持信找到沙坪壩陳家，陳讀信後滿面笑容，滿口歡迎我留校。陳時任中央大學的教授，屬徐悲鴻的勢力範圍，徐派師生當對林風眠系統的師生是「格格不入」的，而陳之佛卻親切真誠地對待我這個異派青年，我感到這位矮矮的老人確具學者風度，更懷慈母心腸。後來我因接受了重慶大學建築系助教的聘書，為了

陳之佛

到與重慶大學比鄰的中央大學旁聽法文及文史課程，我放棄了母校的教職，但應到陳老家說明原由並感謝他的盛意。本不相識的陳之佛給我留下一個終生難忘的印象。

陳之佛任藝專校長，但他家仍住沙坪壩中央大學宿舍內，與藝專隔著嘉陵江，往返須渡江。我住沙坪壩重慶大學助教宿舍，遇合適的假期就去陳老師家拜訪，聽他談為人從藝的金玉之言。他說：藝術家無藝術的修養，這是「假藝術家」；人而無藝術的修養，無以名之，名之曰「廢人」，所謂廢人，並非五官四肢缺了一端，而是缺少了一點「人格」。

先，我對工筆畫並不重視，覺得精力都用在「工細」上，離藝術愈來愈遠。但陳之佛的工筆畫卻具寫意畫的情趣，畫面品味多樣：紛繁飄蕩的柳葉，秋風吹拂的蘆花，新篁搖曳，修竹挺立，禽鳥聚散，亂荷穿插……他的作品繁中求動，有異於一般工筆畫專注於物象的描摹刻畫而效果往往如模型般呆滯。分析陳老的表現手法，他用大弧線、直線、曲線、折線、塊面對照、線面之撞擊與擁抱……這些展拓了的表現手法與吸取了西方的構成及日本的裝飾風有因緣。陳老設色雅致、素淨，即或許多紅花綠葉、藍翎鮮果，亦皆融入全域之諧和中，這是眾所周知的陳畫特色。寓豔於雅，是獨創之果，是陳家意境。

我認為最具代表性的作品是巨幅〈松齡鶴壽〉（1959 年作，148cm×296cm），畫面左右橫向展開十隻丹頂鶴，因姿勢動態之異，鶴體十塊白色構成多變而又整合之造型主體。十個伸曲、迴旋之長長黑色頸項及許多黑色交錯的瘦長的腿，更加尾部的烏黑羽毛之群，托出了白塊之素淨力度。強烈的黑白對照、曲直對照已發揮了繪畫之能量。鶴之丹頂只是錦上添花；背景之松，也緣傳統之衣缽、人情之依託。我初見此作，感到震驚，是傳統題材被現代造型手法改進的範例，更是傳統審美觀的擴展。原作不知今存何處，我每次在人大會堂江蘇廳大門口看到此作的蘇繡複製品，總多次徘徊觀摩。

　　抄襲不是繼承，但前人創造的碩果必須研究、發揚，袁隆平的雜交品種不會就停留在今天的水準上。但從不自我宣揚的陳之佛似乎漸被今天五花八門媒體炒作淹沒，目前只有喻繼高先生及陳老的女兒修范女婿李有光先生等人在衛護、搶救。真金不怕火，但人們應及時提高識別金子的眼力。

　　我年輕時不關心工筆畫，我認識、尊敬陳之佛老師是認定他是一個胸懷寬闊的藝術教育家，尤其明顯感到他人品高尚，所以有機會便想聽他的教導。日本投降後，1946 年夏，教育部在南京、上海、廣州、昆明、武漢、西安、重慶、北平、瀋陽九大城市設考區招考公費留學生，留學國有美、英、法、瑞士、丹麥，科目包括理、工、醫、法、哲學、文

陳之佛

學、繪畫、音樂等，定額錄取共一百餘人，其中繪畫二名。我於 1946 年暑天在重慶沙坪壩考區參考，約 10 月分在南京教育部放榜，我見榜上有名，喜極。到陳之佛老師家（他亦已遷返南京）報喜，他問我美術史答卷情況，我背了幾段自己的論文，他大喜，說他正是部聘美術史評卷者，有一份最佳答卷，他批了九十幾分，原來就是我的，我淚溢。後，我結婚，請他證婚，他欣然允諾，並在我紀念冊上作了一幅精緻的猩紅茶花及一雙小鳥。顯然他對我這個年輕人是偏愛了。但，他並未說，我不可能想像，所有的人都不可能想像，他在教育部判卷過程中親自用毛筆抄錄了那份答卷，抄錄當時他也不知答卷者是誰。這份手抄卷一直保存在他家中，他女兒修范婿有光也一直珍視父親留下的文物資料，卻始終不知這份答卷的作者。最近他們偶然在我的文集中發現我提及與陳老的往事，並談及考卷故事，他們才揭開謎底，與我聯繫後，寄來了抄錄稿的影本。我和幾個朋友仔細譯成清晰字體，有些模糊處大家日夜推敲，終於字字清晰，輕鬆易讀了。一個甲子轉回來，我看到了自己年輕時的風貌，道是無情卻有情，歷史這面鏡子恩賜我窺視了淹沒已六十年甚至永遠的往事。

陳之佛用毛筆精心地抄錄這份不知名青年的一千八百字的試卷，有什麼作用？用心何在？只是一直珍藏在家。一

個教育家對教育發展的期望近乎一個虔誠的宗教徒了！陳老關懷教育，關懷美術發展，真是一片冰心在玉壺，答卷人是誰無所謂，但對年輕人的水準和思想卻視如珍寶。這樣的長者、賢者，我願頌之為偉大的美術教育家。

載《文匯報》2006 年 4 月 25 日

▎附：陳之佛抄錄的吳冠中留學考試試卷

試言中國山水畫興於何時盛於何時並說明其原因

　　吾國山水畫始作於晉之顧愷之，但僅作人物之背景，非用以作獨立之題材者，就此已為吾國風景入畫之嚆矢。

　　五胡亂華之際，晉室南遷，一般士大夫均隨之南下，感於江南風物之秀麗，山色湖光，處處入畫，於是乃助成山水畫之興起。且其時崇黃老，尚清談，愛靜美；靜美者，山水也，更加時值亂世，殺伐連年，人民生活不安，一般潔身自好之士均隱跡山林，朝夕與煙霞泉石為伍，習之近，愛之專，山水畫自不得不興起。迄於南朝其勢更甚，宋時即有宗炳、王微等山水專門作家出，齊之謝赫更歸納繪畫之批評、技巧學習方法等於六法之中，曰氣韻生動，曰骨法用筆，曰經營位置，曰隨類敷彩，曰傳模移寫，曰應物象形，此六法者雖對整個繪畫而言，但其主旨及含義似針對山水畫而發，

陳之佛

於是吾國山水畫之格法大備。

　　此時之山水不過粗具規模，不合物理畫理之處甚多，或
人大於山，或水不容舟，其真真獨特面目之完成則有待於唐
之吳道子及李思訓、王摩詰出，始奠定吾國山水畫堅固之基
礎而達於盛期。唐時國勢強盛，海內太平，前有貞觀之治，
後有開元天寶之盛世，文化極為發達，繪畫亦達於空前未有
之盛況，無論釋道人物、馬牛野性，均臻絕境，若不另辟途
徑，勢難拔萃。故於人物畫達於頂點之時乃轉而向山水發展
自亦情理之常，且其時崇禪宗，主直指頓悟，輕形似而重精
神，於是王維之水墨山水，乃大受一般士大夫之歡迎。

陳之佛抄錄的吳冠中 1946 年參加官費留學考試試卷手跡

　　自後山水畫之趨向，有崇大小李將軍之青綠綺麗、金碧
輝煌者，如南宋之趙伯駒、趙伯驌及李唐劉松年輩；宗王維
之水墨渲染者當時有盧鴻、鄭虔、張璪、王洽，五代有荊
浩、關仝，北宋有李成、范寬、董源、僧巨然等。明之莫是

龍曾區分前者為北宗，重剛健之美；後者為南宗，偏秀麗之趣，於是世人乃有南北之爭。其實藝術品之高下全不以形式手法為繩墨，「駿馬秋風冀北」之美，與「杏花春雨江南」之美，均各有其特質。如吳李同作大同殿之山水，李思訓累月之功，吳道子一日之跡，均同臻妙境，要之吾國山水畫在唐時已立定基石，後之流派莫不由此脫胎轉變而來。

北宋山水畫多趨向水墨皴染，近於南宗，南渡後畫院內始有青綠工整之院體作風出，但其時馬遠、夏珪雖同出畫院，但創水墨蒼勁之風格。此亦南北漸趨融和之一證，暨洎乎元季黃子久、王叔明、倪雲林、吳鎮出，用乾筆皴擦，高風別具，故有人以元季為吾國山水畫之最高峰者。後及明清，山水畫已不能脫元四家之窠臼，或遠承宋米芾、米友仁、蘇軾等之文人墨戲作風，殘山剩水，千篇一律，高明者猶得傳前人衣缽，庸俗者則有被譏為八股山水者。是為吾國山水畫已趨向形式，徒有軀殼而缺乏靈魂，譽之者則謂已達技巧之至境；唯無論如何，明遺民之石濤、髡殘、漸江、八大等均能自出新意，衝出生活之陳腐予世目以清新。

義大利文藝復興對於後世西洋美術有何影響試略論之

文藝復興之意義，不僅為恢復希臘、羅馬人之智識文藝，其精意實為「人」之發現，即「自我」之覺悟，因中古

陳之佛

時代一切均隸屬於教會，無論身體思想均不得自由，人民幾已忘卻「我」之存在，唯祈求來世之幸福，故其精神為非現世的。文藝復興則為此中世文明之否定，以人為世界之主人，一切均力求現世之享受，故為現實的，以此精神創造種種文化藝術，自皆以「人」為本位，其後此風披覆全歐，乃奠定西洋美術現實的、人本的之立足點。

近世繪畫之淵源，自當推義大利之文藝復興時代，其時佛朗多、荷蘭、法蘭西、德意志、西班牙等國畫人均群趨於 Florence 及 Venice 二地留學，一如今之藝人麕磨集於巴黎者然，如 Velasquez 之取法 Tintoretto，Goya 之取法於 Tiepolo，Rubens 之取法 Titian，而此三人者後為十九世紀西洋繪畫之先導。故若說威尼斯之繪畫迄今而未絕亦無不可，威尼斯繪畫重色彩，偏情趣，實為近世浪漫運動預伏因數。

陳之佛抄錄的吳冠中 1946 年參加官費留學考試試卷手跡

迨十九世紀英吉利之 Hunt、Rossetti、Millais 等提出追蹤 Raphael 以前之繪畫，以救當時畫壇之衰頹風氣，此非 Florence 之繪畫餘波尤及於近世之證乎。

　　近世繪畫之一切格法，如透視之關係、人體之解剖、肖像之表情，均可說係導源於義大利文藝復興者，如 Michelangelo 對人體肌肉之表現，LeonardodaVinci 之 MonaLisa 對表情之深刻研究，固為空前所未有，實乃萬世之師表，吾人所受惠於義大利文藝復興者實難以種種局部來概括全體之影響。

　　又中古繪畫全作教會之宣傳手段，正如我國張彥遠所記「成教化助人倫」者，藝術家無自由創作之餘地，文藝復興時之作者則一本個人之志趣，作純藝術性之創作，於是人各一幟，如百花爭妍，造成近世獨立繪畫及個性創作之因素。

（三五年官費留學考試美術史最優試卷 [04]）

04　此句為陳之佛在抄錄試卷後寫的一個補充文字。「三五年」指民國三十五年。

陳之佛

溫故啟新
—— 讀常書鴻老師的畫

　　半個世紀前，常書鴻老師在昆明給我們授課，日機轟炸日頻，唯一的國立藝術專科學校遷到呈貢鄉間安江村上課，利用廟宇做教室，在破舊的佛堂裡用裸體模特兒做教材，回憶起來真有點不可思議。顯然，1930 年代的藝術教育是向西洋看齊，是亦步亦趨的初級階段，是油畫，所謂洋畫的啟蒙時代。受歡迎的教授們大都是從法國留學的，其次是留日的。西方學院派與現代派之爭，必然也反映到中國留學生的學術觀點中，並且波及再由他們回國後任教的中國藝術青年們。吳大羽老師獨具見地，他認為新舊之際無怨頌，唯真與偽為大敵。藝術品評價的關鍵是作品的質量。第二屆全國美展於 1936 年在南京開幕，吳大羽老師看過後說，常書鴻顯然突出。待到後來我在安江村直接受常老師的課，看他作油畫，感到確是難得的機會，安江村離巴黎多遙遠啊，我們透過常老師的眼睛遙窺法蘭西的學院風貌。

　　各人有自己的偏愛或偏憎，但誰也否認不了客觀的學術水準和藝術水平，相反，想有意哄抬也只是徒然。認識水準

溫故啟新—讀常書鴻老師的畫

總在不斷提高，今天到中國美術館細讀常書鴻畫展，比之五十年前所得的粗略印象，不止有今昔之感，更啟發我深深的反思。很幸運能看到常老師劫後餘存下來的多幅 30 年代巴黎時期的作品，而且保存得相當完好。論油畫技法和藝術氣質，這些作品確確實實達到了當時法國學院的水準，並登堂入室，浸染了他們沙龍的風度，如〈老人〉(1936)、〈G 夫人肖像〉(1932)、〈立著的男體〉完全符合了當時巴黎院派的追求，作者因此多次獲得金、銀獎是必然的（當年春季沙龍的威望遠比今天高得多多）。如果今天還強調中國油畫技法如何如何落後，似乎中國人就學不深洋油畫，則 30 年代常書鴻與法國人的競走中早給了我們自信。技藝，難不倒中國人。

嚴峻的考驗是常書鴻返國後的探求。用巴黎上流社會的風度、趣味、審美觀移植到古都北平，法國沙龍的獲獎者到苦難的中國振臂一呼，能否就應者雲集呢（即便局限在美術界）？也許常老師也曾體會過魯迅先生所謂的寂寞吧！展覽中展出了 1937 年作於北平的女體〈未完成的習作〉，這是初回國後之作，我感到這是一件精品，是已完成的天衣無縫的妙品，為什麼常老師要標明「未完成」呢？比之學院派的製作過程，我認為倒恰到好處地省略了多餘的步驟與幫襯，巧合了中國韻味的妙境！在更多返國後的油畫中，看得出

常書鴻在題材內容、審美趣味、表現手法中竭力民族化、民間化，滲典雅於通俗。離開了熟悉的歸途，迎面都是新路，未熟悉的新路處處多歧途，行旅固然催人老，終老沙龍徒悲哀！

西出陽關四十載，常書鴻一頭扎進了敦煌，借鑑西方的治學觀點和方法，更見祖國文化的博大燦爛，他在大漠中奉獻自己，主要精力用在挖掘整理遺產中，籌備成立了敦煌藝術研究所，做出了舉世矚目的巨大貢獻。他在敦煌同時也作了不少油畫，其間不無對巴黎時期風格的懷念與溫習，但那個風華正茂的獲獎時期畢竟遠去，眼下身負的重任是蒙瑪律特咖啡店裡得意的或失意的藝術家們所難以想像、望塵莫及的了。

常老師前半生進攻西方，後半生鑽研祖國傳統，三十年河東四十年河西，在歷史的長河中誰都想探尋源流與去向，這也正是我們前輩老師們共同的心願與類似的歷程，中國人肩負著中、西方雙重工作量，勞其筋骨，苦其心志，冀能完成天降之大任。我幻想，如老一輩老師們再充滿青春活力地工作一百年，那麼在中西結合中將創造怎樣的偉績！雖然老驥伏櫪志在千里，畢竟，俟河之清，人壽幾何，藝術之路還正遙遠，我們感謝前輩摸索了方向，激勵後來的有力者日漸攀上藝術的高峰！

1990 年代

溫故啟新—讀常書鴻老師的畫

衛天霖與北京藝術學院

　　北京藝術學院的存在不足十年，已逐漸在人們記憶中消逝，但它培養的大批藝術青年仍工作在北京及全國各地。最近不少老學生回來參加該院的創始人之一衛天霖誕生百年紀念，學生們都已年過半百，「白頭宮女說玄宗」，溫馨中交融著悲涼。

　　油畫家衛天霖早年留學日本，一身山西農民的質樸氣息，而作品卻深受印象派影響，色彩斑斕。但不同於印象派的朦朧與輕鬆瀟灑，他畫面沉著而厚重，具中國水墨的蒼茫感，並汲取了山西民間藝術的稚拙味。有些評論家說衛老的作品並列於西方大師們的作品中並無愧色，我同意這樣的觀點，不過豈止衛老，今日世界各地接近甚至超過印象派手法的作品為數不少，但藝術的真正價值在於獨創，最熟練的重複均欠自身的輝煌。印象派當年的傑作並不太多，部分作品今天看來水準較幼稚，然而，「人們不可能第二次跨越同一條河流」，印象派藝術的價值是美術史上不可重複的光芒。將印象派介紹、移植到中國來，衛老是先驅中的佼佼者，但我認為不宜因此標榜衛派或拼湊出一些衛派傳人來，這樣並

衛天霖與北京藝術學院

非宣傳衛老或拔高衛老之道。

衛天霖引進印象派，且終生孜孜不倦，這造成了他生涯的落寞。光明磊落、赤膽忠誠的衛天霖教授的家裡，曾是共產黨地下工作者們的聯絡點，後來他終於去了華北大學，全身心投入了革命隊伍。同是革命隊伍中的戰士，就因他藝術上的印象派印記，他實際上遭到陣營內部的歧視。全國解放後共產黨接收北平，中央美術學院當然是核心力量的據點，衛天霖則被安排到北京師範大學的圖畫製圖系，當時那是美術圈外微不足道的立足點，須知，對印象派還將展開如火如荼的批判。

1956 年，欣聞提出「雙百方針」，乘東風，圖畫製圖系的圖畫部分及音樂系獨立出來成立北京藝術師範學院，其中包括美術系、音樂系和戲劇系，並由上級派來周揚的夫人蘇靈揚任黨委書記，大有從此欣欣向榮、前程遠大之氣概。其時，副院長兼美術系主任衛天霖全力以赴要辦好美術系。首要問題是師資，原有教授寥寥幾人，顯然力量不足，必須充實師資。有名氣的畫家都向中央美術學院鑽，藝術師範學院草創伊始，尚無威信，不易找到過硬的人選。張安治（1911-1990）先生原是徐悲鴻的得意門生，後因故與徐失和，他再也進不了中央美院，托人介紹來到師大美術系，他能幹，被任命為系副主任；李瑞年（1910-1985）先生在中央美院遭冷

遇，便也轉來藝師。其時，我被美院擠出後正任教清華，也經張安治介紹轉到藝師。衛老因受到「寫實派」人們的排擠與輕視，格外擁護「雙百方針」，竭力吸收風格、手法各異的「散兵游勇」來任教。承蒙他對我的特殊寵愛，一定要我擔任繪畫教研室主任，幫他設計教案及招聘人才。我從未也極不願擔任行政工作，這是生平唯一的一次因感於他的赤誠，受命於危難之時。聘教師的大權幾乎一度落在了我的手中。我提出聘請潘玉良（1895-1977），衛老同意了。

1940-1950 年代在巴黎時見潘玉良生活維艱，我勸她不如回國任教，她說某人在世她決不會回國，她與此人極不相容。我致函潘玉良說某人已故，希望她到我們學院任教。她覆信尚在考慮中，接著反右開始，決定了她魂斷巴黎的命運。

北京藝術師範學院教師隊伍逐步擴大，且來自五湖四海，無門戶之見。相反，「同是天涯淪落人，相逢何必曾相識」，尤其衛老、張安治、李瑞年和我頗有心照不宣的共識：我們要在「雙百方針」的指引下竭力創造多姿多彩的教學面貌，與「一花獨放」的美術學院較量較量。後來學院改名北京藝術學院，不再局限於培養師資，全系師生更是興奮、發憤，教學成績也日益被社會關注，漸具備與美院分庭抗禮的條件了。衛老更是全身心撲入教學，對師生愛

衛天霖與北京藝術學院

護備至，美術系就是他的家、他的全部事業，他將培養學生看得比他自己的創作更重要。我個人對衛老的看法是，他對藝術學院從無到有的慘澹經營、為美術事業所做出的貢獻，不低於他個人創作對社會所發揮的作用，在「一花獨放」的五六十年代，北京藝術學院是當時唯一包容不同品種的苗圃。

正當北京藝術學院蒸蒸日上、時光大好，情況起了突然的變化。周恩來同志感到中央音樂學院的主要任務是引進西洋音樂，應另辦一所發揚傳統音樂的中國音樂學院，於是就以北京藝術學院的音樂系為基礎，擴展成中國音樂學院，因楊大鈞、蔣風之等國樂高手當時均屬北京藝術學院。就這樣，解散了北京藝術學院，將戲劇系併入中央戲劇學院，美術系分別併入中央美術學院、中央工藝美術學院和北京師範學院。那是 1964 年的秋冬，在恭王府藝術學院的禮堂開全院師生分別會，亦即解散會，蘇靈揚同志在主席臺上雖以樂觀的口吻作報告，而座中熱淚盈眶的師生不是少數，我沒有敢與衛老照面。

承張仃（1917-2010）同志青睞，我與衛老均被他點名調到了中央工藝美術學院，我和衛老仍同事，但彼此只教點基礎課，接觸機會不多了，只閑來到椅子胡同一號他家裡聊天談藝，其時已近「文化大革命」前夕，山雨欲來風滿樓，我們談話的心情自然有些悽愴。後來衛老被迫毀掉他的作

品—— 因說都是毒品。他用白粉一幅幅塗刷自己的作品，我說：我給你藏一幅試試，也許能留下個紀念吧。他說：在全部作品中任你選吧。他那椅子胡同一號是個中等四合院，東屋三間全部是藏他畢生作品的倉庫，裡面一層層木架上擠得密密麻麻的都是油畫，他曾經一幅一幅全部翻給我看過，確將我認為心目中的知音。我看完美的創造者畢生的苦果與甜果，感到歡樂與沉重。這回在毀滅之前讓我搶救一幅，我惶惑了，最後選了一幅粉色的〈芍藥〉，既是他的代表作，而且是我看著他創作的。最後因故他的作品沒有全毀，終於保留了一批，改革開放後並在中國美術館、北京師院及日本舉辦過他的畫展，每展都來向我借這幅〈芍藥〉。我下決心將之捐贈給了師範學院，我想這是我們共事和友情生髮的故園，也是這幅〈芍藥〉應回歸的故園。衛老以畫靜物最具特色，但他的一幅〈母親像〉卻是代表作。他早在日本留學時代打下堅實而具特色的人物造型基礎，但他的審美觀仍難於為極「左」思潮服務，他曾努力創作過〈劉胡蘭〉，作品一次次通不過，但實已用心良苦，令我聯想到當年潘天壽畫〈送公糧〉和林風眠畫〈剝玉米〉的心態和心情。

　　我和同事們、同學們都視衛老為長者，他貌似嚴肅，卻十分平易近人，且從來如此。我這裡引演員於是之小學時代對他的印象：「……但是有一位美術老師卻記得清楚，他

是衛天霖先生。這當然是一位大畫家，可那時我們卻全然不懂他的價值，竟因他出過天花，臉上留下了痕跡，背地裡稱呼先生為『衛麻子』……我畫的畫面上是綠樹、綠蔓、綠葉、綠莖，簡直綠得不可開交，一塌糊塗了。誰知這時候衛先生正站在我身後看。我扭頭看見他，笑了；他看著我和我的那幅綠作品，也笑了，而且還稱讚了我。到底是稱讚我的什麼呢？是有幾處畫得好？還是勇氣可嘉，什麼都敢畫？或者根本就不是稱讚，只是一種對於失敗者的無可奈何的安慰？—— 當時我可沒想這麼多，反正是被老師誇了，就覺得了不起，就還要畫……兩年前，美術館舉辦了先生的畫展，我去看了。我在先生的自畫像前，佇立了許久。他並沒有把自己畫得如何的色彩斑斕，還是他教我們時的那樣平凡。」

樓蘭曾是絲綢之路上水草豐茂的繁華城市，今日成了廢墟，令人慨嘆。北京藝術學院的遺址在不斷變遷，終將難於辨認，但藝術學院相容並包、珍視不同風格的教學思想所播下的美的種子，已不斷生根發芽，人們不應忘卻最早的辛勤播種人衛天霖！

1998 年

说常玉

　　1948 或 1949 年的夏季前後，我在巴黎友人家見到常玉（1900-1966），他身材壯實，看來年近五十，穿一件紅色襯衣。當時在巴黎男人很少穿紅襯衣。他顯得很自在，不拘禮節，隨隨便便。談話中似乎沒有涉及多少藝術問題，倒是談對生活的態度，他說哪兒舒適就待在哪兒，其時他大概要去美國或從美國臨時返回巴黎，給我的印象是居無定處的浪子。我早聽說過常玉，又聽說他潦倒落魄了。因此我到巴黎後凡能見到他作品的場合便特別留意觀察。他的油畫近乎水墨寫意，但形與色的構成方面仍基於西方現代造型觀念。我見過他幾幅作品是將鏡子塗黑，再在其上刮出明麗的線條造型。

　　巴黎這個藝術家的麥加，永遠吸引著全世界的善男信女，畫家們都想來飛黃騰達。到了花都便易沉湎於紙醉金迷的浪漫生活中，「十年一覺揚州夢，贏得青樓薄幸名」倒寫出了 20 世紀巴黎藝術家的生涯與心態。在巴黎成名的畫家大都是法國人或歐洲人，都是從西方文化背景中成長的革新的猛士，西班牙的畢卡索、米羅（1893-1983），義大利的莫迪利亞尼，俄羅斯的夏加爾（1887-1985）等等，他們的血液與

說常玉

法蘭西民族的交融很自然，甚至幾乎覺察不出差異來。東方
人到巴黎，情況完全不一樣，投其懷抱，但非親生，貌合神
離，而自己東方文化的底蘊卻不那麼輕易就肯向巴黎投降、
臣服，一個有素養的東方藝術家想在巴黎爭一席位，將經歷
著怎樣的內心衝突呵，其間當觸及靈魂深處。1920-1930 年代
在巴黎引起美術界矚目的東方畫家似乎只有日本的藤田嗣治
（1886-1968）和中國的常玉。我 40 年代在巴黎看藤田嗣治的
畫，覺得近乎製作性強的版畫，缺乏意境，缺乏真情，不動
人。是巴黎人對東方藝術認識的膚淺，還是畫商利用對東方
的獵奇而操作吹捧，結果畫家揚名了，走紅一時。常玉與藤
田正相反，他敏感，極度任性，品位高雅。由於他的放任和
不善利用時機，落得終生潦倒。二三十年代他的作品多次參
展秋季沙龍、獨立沙龍，已頗令美術界注目，著名詩人梵勒
罕為其所繪插圖的陶潛詩集撰寫引言，收藏家侯榭開始收藏
其作品，常玉之名列入法國〈1910-1930 年當代藝術家生平辭
典〉第三卷。然而這些難得的良好機緣並未為常玉所珍惜、
利用、發揮。據資料介紹，他 1901 年生於四川一富裕家庭，
1921 年勤工儉學到巴黎後，由其兄長匯款供養，衣食無憂，
不思生財，遊心於藝，安於逸樂。及兄長亡故，經濟來源斷
絕，猶如千千萬萬流落巴黎的異國藝人，他在貧窮中苦度歲
月，1966 年 8 月 3 日因瓦斯中毒在寓所逝世。

藤田嗣治巴黎風景（1918 年）

　　常玉二三十年代的作品明亮，畫面大都由白、粉紅、赭黃等淺色塊構成主調，其間突出小塊烏黑，畫龍點睛，頗為醒目。由於色塊與色塊的明度十分接近，便用線條來勾勒或融洽物與物的區分，並使之彼此諧和。線條的顏色也甚淺，具似有似無的韻味。題材如粉紅的裸女點綴一綹黑髮、黑鞋或一隻黑貓，有時索性著大塊黑色的衣衫，求強烈的對照與反差；淺淺的瓶花或盆中瓜果，根據節律的需要也總有遣用濃黑的藉口，是葉是果，任意點染，又或者索性以黑色的瓶來托明麗的花；椅上蜷縮的貓、舐食的貓、撲蝶的貓、只突出黑色的眼和嘴的小鹿、懶躺著的豹……無論是人是花是動物，似乎都被浸染在淡淡的粉紅色的迷夢中。迷夢，使人墜入素白的宣紙上暈染的淡淡墨痕中。無疑，故國的宣紙哺育過少年常玉，這是終生不會消去的母親的奶的馨香。宣紙的

說常玉

精魂伴隨著巴黎的浪子，中國民間的烏黑漆器又不斷向浪子
招魂。進入五六十年代的常玉更鍾情於漆黑了，他立足於深
黑的底色上勾勒出花卉、虎豹、女裸，如在淺底色上用線勾
勒，那線也用烏黑的鐵一般的線，肯定明確，入木三分，不
再是迷夢，是一鞭一條痕的沉痛了。油畫顏料色階豐富，從
純白到漆黑，具備各種細微的音階，常玉掌握了油彩的性
能、西方的造型特徵及其平面分割的構成規律，但他只選取
有限幾種中間色階來與黑、白唱和，他在色彩中似乎很少譜
交響樂而更愛奏悠悠長笛。在單純的底色上，線之起舞便成
了畫面表現的焦點。他用線來占領空間，用線來吐訴情懷，
線上之畫情伸展中，赤裸裸呈現了他的任性。但他的任性有
時流於散漫，有些速寫人體誇張過度，顯得鬆軟無力。他往
往用毛筆一口氣速寫出人體，這還緣於他少年時代的書法功
力。據資料介紹，他早年曾學習過傳統中國畫，與書畫久有
姻緣，也正是書畫之韻，賦予了他油畫之魂。

常玉裸女

說常玉

　　翻閱常玉的作品，使人立即連繫到八大山人，那些孤獨的鳥與獸，那些出人意料的線的伸縮，那比例對照的巨大反差，吐露了高傲、孤僻、落寞、哭之笑之。鄭所南忠於宋，元入主後他畫赤腳蘭花，即帶根的蘭花，因已無土地可種植，寓首陽二難之志。潘天壽念鄭所南，亦曾作赤腳蘭花，並自題：「同與夷齊無寸土，露根風葉雨絲絲」，那時候日本侵入，國土淪喪，潘老師也許有感而發，也許青睞於葉與根間亂線之延伸。八大山人因明亡而失落，離群孤居，但畢竟依舊生活在母土上，作品雖憤懣怪異，仍沾滿泥土氣息。常玉浪跡海外，遠離母土，接觸的友人也大都是西方人，他自己說過：「討口也不回去！」則他與祖國恩斷義絕？恰恰相反，他作品中流淌的偏偏是母土的情愫，被深深掩埋的鄉愁倒化作了他藝術的種子，他屬於懷鄉文學的範疇。他畫了許多盆景，大盆裡幾枝小花，小盆裡一叢豐盛的花葉，枝葉的穿插與組構 —— 一目了然，中國民間剪紙、漆繪裝飾等工藝的變種。八大山人的情思或民間藝術的意趣被常玉譯成了現代西方的油畫新貌。淡淡的鄉愁濃縮成巴黎遊子的畫圖，人們於此感受到他作品的魅力。這，當是常玉一度引起西方畫壇青睞的根源吧！

　　常玉畫了那麼多盆景，盆景裡開出綺麗的繁花，生意盎然；盆景裡苟延著凋零的殘枝，淒淒切切，卻鋒芒畢露。由

於剪裁形式構成的完整飽滿，濃密豐厚的枝葉花朵往往種植於顯然不成比例的極小花盆裡，有人慨嘆那是由於失去大地，只依靠一點點土壤成活的悲哀。這敏銳的感觸，這意味深長的慨嘆緣於同命運的相憐吧！我覺得常玉自己就是盆景，巴黎花圃裡的東方盆景，巴黎的盆景真多，來自世界各地的奇花異卉，都想在巴黎爭奇鬥豔。巴黎那所知名度極高的大茅屋畫館（Grande Chaumiere），是一家私人辦的業餘美術學校，全世界來巴黎學藝的、冒險的藝術家，同法國貧窮的藝術家在此一同工作，有白髮蒼蒼的老頭、有衣著怪異的少女，膚色各異，講著各種腔調的法語，佛里茲、布林特爾、傑克梅蒂、劄甘納等等許多知名藝術家都曾在此任教或工作過，常玉、潘玉良、吳大羽、龐薰琹等等我國前輩留法畫家們也都經常出入此門庭老屋。這裡可說是世界盆景展出的第一站。本認為巴黎的氣候是百花齊放的溫床，然而盆景卻大都萎謝了，一批批遷來新的，一批批照樣萎謝。如果能成活，再移植到法蘭西的土壤中，待根深葉茂，那恐需幾代的培植與考驗，而且也必然將變種吧！與常玉同樣敏感，與常玉同時代在巴黎學習的林風眠、吳大羽後來回到了故土，溫暖的故土，變冷的故土，有著春夏秋冬的美好的故土。但溫暖卻又發燙，寒冷更伴冰霜，他們經歷著煉獄的煎熬，雖有意擁抱那廣袤的母土，然而母土上荊棘叢生，為母愛，他

說常玉

們付出了血淚。他們長成了黃山之松，他們插足於石隙間，未享到豐厚土壤的滋養，但黃山松的風骨卻絕非盆栽所能培養，他們屬於鄉土文學的範疇，有別於懷鄉文學範疇。他們品嘗過苦辣辛酸，霜葉吐血紅，他們血染的風采被人們當作二月花來欣賞。

對遙遠的祖國的懷念孕育了常玉，那遙遠與朦朧引發畫家的舊夢與憧憬。但回憶中那些具血肉的溫暖日漸冷卻，日漸抽象，或終將成為幽靈，而那幽靈卻總纏繞著遊子，而且愈纏愈緊，催人毀滅。藤田嗣治回日本去了，日本視如國寶，崇洋的日本人以藤田曾一度在巴黎耀眼而驕傲，幸福的日本畫家有著強大的後援。而常玉，貧窮得買不起作畫的材料，劣質的材料成了他作品的特點。他雖也曾有荷蘭作曲家約翰·法朗寇等少數知音，最終逐漸被法國人拋棄、忘懷了。幸而有四十餘件作品本預備在臺灣展出，後展覽因故流產，這批作品倒幸運地保存在臺灣歷史博物館了。常玉死後，臺灣的有心人到巴黎收集他的遺作，是故土，是鄉親想起了客死異邦的棄兒，於是常玉的作品近幾年來成了畫廊和拍賣場中的寵兒。

有人說，如果梵谷又活過來，看到他作品的價格成了天文數字，將再一次發瘋。我們一向以「含笑九泉」來告慰身後才被人們理解、歌頌的傑出人物。逝者如斯，亡者再也不

會含笑，但歷史的無情淘汰、鞭撻、頌揚，永遠是人間是非、善惡、美醜、人心向背的借鑑。

1990 年代

玉常說

石魯的腔及其他

「短笛無腔信口吹」已經進入了創作的境界，不過成熟的藝術作品必有其獨特的腔。腔在戲曲中往往是藝術特色的明顯標誌，人們熟悉四大名旦唱腔的差異，可用曲譜分析、顯示這種差異吧。王蒙（1308-1385）、黃子久（1269-1354？）、倪瓚（1301-1374）和吳鎮（1280-1354）被並列為元代四大家，都是山水畫家，除了他們所表現的物件和意境有不同外，形成其各自藝術效果的手法特色又是什麼呢？這種各自的手法特色頗有些近似戲曲各家的唱腔，只是形象中的腔無法用音樂曲譜顯示，必須用形式的曲譜來分析。王蒙愛表現崇山峻嶺，披麻皴也罷，解索皴也罷，他主要運用密密麻麻湧進的曲折線構成重重疊疊的山巒，創造那種迂迴曲折步步深進的高山氣氛，那「密密麻麻的曲折線的湧進」也可說是王蒙表現手法的腔吧！黃子久呢，他往往用疏疏朗朗的筆墨表現山林的空靈，抒寫胸中的豁達，他節約皴法，他依仗山石體形的大小相間，亦即多樣塊狀形的大小相間來表現量感，嵌入塊狀形之間的多變的直線是林木，這一「山石的團塊形與林木直線間的基本構成」唱出了黃子久自己的

石魯的腔及其他

腔，確切地表達了其疏朗又深遠的境界。塞尚在造型中多斧
劈之感；莫迪利亞尼高度發揮了線之伸與曲；人們說郭熙的
樹像蟹爪，形象地、通俗地道出了郭熙的腔。

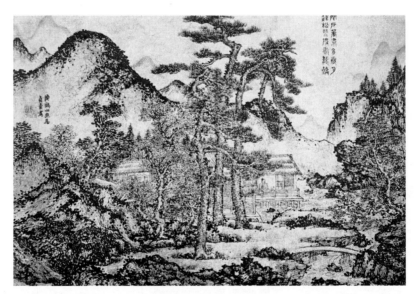

王蒙　〈松林寫作圖〉

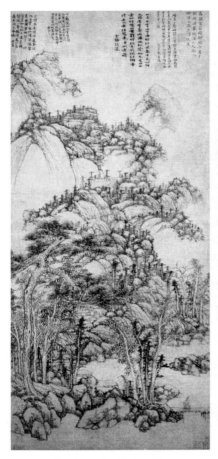

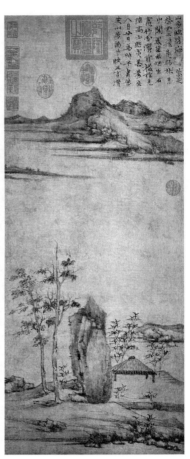

黄子久　〈丹崖玉樹圖〉　　　　　　　倪瓚　〈紫芝山房圖〉

石魯的腔及其他

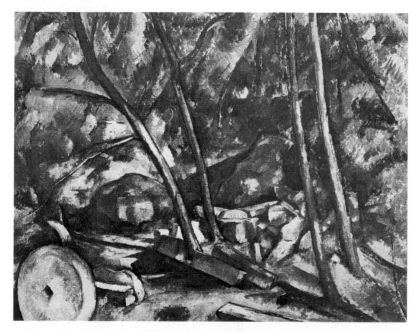

塞尚 〈磨〉（1892-1894 年）

石魯（1919-1982）的畫來自生活，石魯的畫有濃厚的時代氣息，石魯的畫氣勢磅礡。解放以來有不少來自生活的、有濃厚時代氣息的、氣勢磅礡的佳作，「來自生活、時代氣息及氣勢磅礡」並不能代表某一作家的個人特色，那麼石魯的作品又在哪些方面保有自己獨特的面貌、獨特的腔調呢？他的獨特面貌似乎在 1950-1960 年代之際開始逐步形成。我細讀他此後的作品，發覺他的畫面造型大都被歸納、統一在方與圓的基本構成中。〈轉戰陝北〉中從人物的身影到前山後山，大大小小的形體都基於方，形象中「大」與「方」的

莫迪利亞尼　坐著的裸婦（1916 年）

單純處理拍合了「大大方方」的概念，產生了磅礡之氣勢。方的銳角大都被磨掉了，寓圓於方。畫面於是並存著方與圓兩種基本形，它們控制了整個畫面，它們交錯著向外擴展，又交錯著向心臟濃縮，濃縮成身影的方塊與腦袋及草帽的圓點，奠定了方與圓的司令部。〈轉戰陝北〉以方為基調，寓圓於方。〈南泥灣〉則以圓與弧為基調，從樹叢到山石都融洽於弧形中，而所有的圓弧形又都接受了方的規範與制約，寓方於圓。〈家家都在花叢中〉更突出地體現了方與圓的矛盾統一，端莊的房舍、虯曲的枝藤、伸展的紅花……統統都被裹進了方與圓的懷抱中，其間，窗 —— 長方形，木瓜 —— 橢圓形，都像是這個方、圓家族的兒童，繼承了父輩的體形。〈種瓜得瓜〉同樣發揮了方與圓相輔相成的

石魯的腔及其他

郭熙　早春圖

效果，瓜、玉米、炕桌、自行車、窯洞的門窗⋯⋯許多方圓各殊的什物形象互相穿插，取得了方圓統一的畫面。〈金瓜〉中只幾個似方似圓的瓜與幾束曲曲扭扭的藤，卻更清晰地表達了作者的方圓之腔。在那扭曲纏綿的藤的線組織中突出了不同類型的長方形，這些立狀的長方形與瓜的扁狀的類似長方形構成了既對比又和諧之美。我順著這條方圓的線索去翻看石魯的畫，無論在枝枝杈杈的雜樹叢中，在寥寥數棵臨風搖曳的高粱中，在草垛中，在茅屋中⋯⋯發現進入畫的各式各樣的形象大都已通過了方與圓的梳理。這一方與圓的梳理同樣體現在陝西洛川的剪紙中，民間的奶孕育了土生土長的畫家。

「寓圓於方」與「寓方於圓」構成了石魯畫面的渾厚感，其形象偏於粗短、壯實，形的轉折處多鈍角。與之對照，使我想起虛谷。修長的柳葉、苗條的小魚、尖尖的松針、尖尖的松鼠的針毛……銳利感統一著虛谷的畫面，他的藝術效果近乎高音，是悠悠鐘鳴；而石魯唱的是低音，是沉沉鼓聲。單從筆墨蒼茫的角度著眼，兩人似乎彼此有些貌似，但腔調卻正相反。

虛谷　修竹雙鳥

石魯的腔及其他

　　石魯畫面的渾厚感還由於體面的塑造。唐、宋時期畫家依靠渲染取得品質和深遠感，尤其在絹上渲染，與油畫的表現手法其實並無天壤之別。元以後的水墨畫，愈來愈向筆墨情趣討生活，表現手法也較局限線上的運用。逸筆草草固亦抒情，但逐漸放棄了對體面與品質的追求，行將失去繪畫領域中的半壁江山。自然總有不少畫家有意無意間仍線上的運用中竭力探索體面的作用，以充實表現力；如龔半千（1618-1689）就是最突出的例子。待到西洋畫大量闖進來，中西結合是必然的趨勢，水墨畫中的體面感被普遍重視了，畫家們在做各式各樣的鑽研。石魯用溼漉漉的粗壯的線組成面，畫面那成片蓬勃奔放的高粱或玉米的枝枝葉葉，非為管它是蘆是麻的一時遣興，而是著眼於充分表現豐滿、茂密的莊稼地，有厚度和深遠感的莊稼地。坡上梯田，集線成面，石魯用濃淡和肥瘦不同的線，間以彩色的線，相互交錯組成不同明度和色相的面，表現泥土氣息的線世界的韻律感。筆的長、短、肥、瘦，墨的黑、白（紙色）、灰，間以一二種簡單的彩色，其間便可組成無窮盡的各種色相和明度的體面。這一具斑駁之美的體面的基本單元，是屬於石魯自家的腔調，他用以表現山石、老樹、江流……在其一幅船夫習作中他自己題道：「唯當色墨渾然方見真力也。」當一眼看到石魯的作品時，首先便是這種色墨渾然的貌相奪目而來！

龔半千 自藏山水冊之一

　　未成曲調先有情，腔調不是事先主觀的設計，風格只是作家前進道路中留下的腳印，是後果，不是前因。猶如所有有成就的畫家，石魯是腳踏實地從現實世界匍匐著爬過來的。他從模仿客觀形象逐步認識到客觀形象中美之所在，果敢地下手擒獲這種美感。他的腔的形成，是他終於擒獲了風沙撲面的西北黃土高原的美感。藝術家從大自然中汲取了營養，孕育了自己的藝術風格，風格形成後，活了，它自己就會生長、發展。石魯從黃土高原獲得的腔調，也很自然地投射到他表現南國風光的題材中，誕生了新的風貌，如〈家家

石魯的腔及其他

都在花叢中〉，同時也體現到花卉、蟲魚等等其他題材中，題材雖小，氣勢依然。且愈近晚年，作品愈寫意，其腔、其韻、其神更是絕對控制畫面的主宰。

眾所周知，「文化大革命」摧毀了石魯的健康，使他精神一度失常。

1970 年前後，石魯翻出他 50 年代在埃及和印度的寫生作品，在牛棚裡偷偷地直接在原作畫面上反復加工改畫，改畫後的畫面變得複雜而神祕：筆陣縱橫，點線分布如天羅地網；彩色潑濺，出沒無常，宇宙浩渺任遨遊；層次裡更辟層次，圖畫哪有邊岸！上下左右往往布滿了斑斑字跡，天書由君猜讀……添繪的分量遠遠超出了原作的容量，原作只是引起再創作的一點酵母而已。石魯這一時期的創作活動是異常？是精神錯亂的一種表現？或純粹是藝術童心的流露？狂熱的梵谷的自畫像中，彩色的筆觸在滾動，其間滲透著血管裡奔流著的鮮血，他那無法抑制的狂熱終於導致了割耳朵的終果。藝術家的癲狂與兒童的純真之間有時似乎存在著某些連繫，我的小孫子抓到一隻手電筒，電筒偶然緊貼著他的小手發亮了，照得小手血紅血紅，他驚喜地呼叫起來！石魯對他這批舊畫的改畫與再創作，我認為可以從兩方面來分析。一方面，他 50 年代的作品偏於追求生動活潑的客觀形象，藝術處理中還沒有形成後期的腔調，70 年代舊畫重提，欲賦舊

作以新腔，他要將自己的話劇改編成戲曲。他改畫時對他的女兒石丹說：「這些畫本來就沒有畫完。」另一方面，石魯試圖從現實人間逃奔去藝術世界，他憧憬天國。他改畫後的1959年作的〈趕車人〉不再是泥濘道上的車夫了，而是趕著馬車的阿波羅，在太空繞一圈便賜予了人間晝與夜！〈印度少女〉和〈印度神王〉都不只是印度的，少女應藏嬌於伊甸園中；神王呢，他是荷馬，他守衛著苦難的藝術之海洋！廢棄的「古城堡」只作為懷古太單調了，作者於此重建瓊樓玉宇，從牛棚到海市蜃樓又有多遠啊！石魯在改畫舊作之際，也寫新篇，在那幅〈美典神〉中，他題道：要和美打交道，不要和醜結婚。

　　我很晚才認識石魯，只和他見過兩次面，兩次都是到醫院探望他，第一次在通縣的結核病院裡，第二次在西安病院裡。我去看他，主要是出於迫切期望他能恢復健康的心情，一代才華，他是我國當代極有特色和成就的畫家。因以往和他並無接觸，不夠了解，只能就其作品分析，寫下這篇短文表示對他的敬意與懷念！

<div style="text-align: right">1983 年</div>

石鲁的腔及其他

魂與膽
—— 李可染繪畫的獨創性

　　「可貴者膽，所要者魂。」李可染（1907-1989）先生談過的許多有關山水畫創作的精闢言論，都是從長期探索實踐中所凝練的肺腑之言，他這兩句對魂與膽的提醒，我感到更是擊中了創作的要害，令人時時反省。

　　1954 年，在北海公園山頂小小的悅心殿中舉行了李可染、張仃和羅銘三人的山水畫寫生展覽，這個規模不大的畫展卻是中國山水畫發展中的里程碑，不可等閒視之。他們開始帶著筆墨宣紙等國畫工具直接到山林中、生活中去寫生，衝破了陳陳相因日趨衰亡的傳統技法的程式，創作出了第一批清新、生動，具有真情實感的新山水畫。星星之火很快就燎原了，解放三十餘年來的山水畫新風格蓬勃發展，大都是從這個展覽會的基點上開始成長的，我認為這樣評價並不過分。

　　「寫生」早不是什麼新鮮事物了，西方繪畫到印象派可說已達到寫生的極端，此後，狹義的寫生（模擬物象）頂多只是創作的輔助，打打零工，完全居於次要的地位了。「搜

魂與膽—李可染繪畫的獨創性

盡奇峰打草稿」，石濤也曾得益於寫生，他的寫生實踐和寫生含義廣闊多了，但能達到這種外師造化又中得心源的傑出作者畢竟是鳳毛麟角。日趨概念化的中國山水畫貧血了，診斷：缺乏寫生——生命攸關的營養。關鍵問題是如何寫生，即寫生中如何對待主、客觀的關係。李可染早年就具備了西方繪畫堅實的寫實功力，困難倒不在掌握客觀形象方面，用心所苦是在生活中挖掘意境，用生動的筆墨來捕捉生意盎然的物件，藉以表達自己的意境。徒有空洞的筆墨之趣不行，徒有呆板的真實形象乏味，作者在形象與筆墨之間經營、鬥爭，嘔心瀝血。李可染在寫生中創作，他是中國傳統畫家將畫室搬到大自然中的最早、最大膽的嘗試者，他像油畫家那樣背著笨重的畫具跋山涉水，五六十年代間他的十餘年藝術生活大都是這樣在山林泉石間度過的，創作了一批我國山水畫發展中劃時代性的珍貴作品。

五代、宋及元代的山水畫著意表現層巒疊嶂，那雄偉的氣勢驚心動魄，但迄清代的四王，雖仍在千山萬水間求變化，但失去了山、水、樹、石的性格特徵，多半已只是土饅頭式的堆砌，重複單調，乏味已極。李可染在水墨寫生中首先捕捉具有形象特色的近景，彷彿是風景的肖像特寫，因之，他根據不同的物件、不同的面貌特徵，採用了絕不雷同的造型手法，力求每幅畫面目清晰、性格分明。〈夕照中的

重慶山城〉統一在強勁的直線中，那濱江木屋的密集的直線與桅檣的高高的直線和諧地譜出了垂線之曲，刻畫了山城某一個側面的性格特徵。作者當時的強烈感受明顯地溢於畫面，他忘其所以地採用了這一創造性的手法，這在中國傳統繪畫中前所未有，是突破了禁區。正由於那群控制了整個畫面的細直線顯得敏捷有動勢，予人時而上升時而下降的錯覺，因而增強了山城一若懸掛之氣勢，表達了山城確乎高高建立在山上。〈梅園〉除一亭外，全部畫面都是枝杈交錯，亂線纏綿，繁花競放，紅點密集。在墨線與色點緊鑼密鼓的交響中充分表現了梅園的紅酣、梅園的鬧、梅園的深邃意境。當我最初看到這幅畫時，感到這才是我想像中所追求的梅園，是梅園的濃縮與擴展，它令我陶醉。這裡，作者用粗細不等的線、稠密曲折的線、紛飛亂舞的線布下迷宮，引觀眾迷途於花徑而忘返。在貌似信手狂塗狂點中，作者嚴謹地把握了點、線組織的秩序與規律。要組成這一充實豐富、密不通風的形象效果大非易事，失敗的可能遠遠多於成功的機緣，所以李可染常說：廢畫三千。在〈魯迅故鄉紹興城〉中，全幅畫面以黑、白塊組成的民房作基本造型因素，用以構成沉著、素樸而秀麗的江南風貌。偏橫形的黑、白塊之群是主體，橫臥的節奏感是主調，以此表現了水鄉古老城鎮的穩定感和寧靜氣氛，那些尖尖的小船的動勢更襯托和加強了

魂與膽—李可染繪畫的獨創性

這種穩定感和寧靜氣氛。這批畫基本都是在寫生現場完成的，這種寫生工作顯然不是簡單地類比對象，而是摸透了對象的形象特徵，分析清楚了構成物件的美的基本條件後，狠而準地牢牢把握了物件的造型因素，用其各不相同的因素組成不相同的畫面。這是提煉，是誇張，而其中形式美的規律性，與西方現代藝術所探求的也正多異曲同工之處。

為了充分發揮每幅作品的感染力，李可染最大限度地調動畫面的所有面積。他，猶如林風眠和潘天壽，絕不放鬆畫面的分寸之地，這亦就是張仃同志早就點明的「滿」。李可染構圖的「滿」和「擠」是為了內涵的豐富與寬敞。他將觀眾的視線往畫裡引，往畫境的深處引，不讓人們的視野游離於畫外或彷徨於畫的邊緣。〈峨眉秋色〉的構圖頂天立地，為的是包圍觀眾的感覺與感受，不讓出此山。〈凌雲山頂〉中滿幅樹叢，將一帶江水隱隱擠在林後，深色叢林間透露出珍貴的明亮的白。李可染畫面的主調大都黑而濃，其間穿流著銀蛇似的白之脈絡，予人強烈的音響感。正如構圖的「滿」是為了全域的「寬」，他在大面上用墨設色之黑與濃是為了突出畫中的眉眼，求得整體醒目的效果。李可染的艱苦探索已為中國山水畫開闢了新的領域，擴大了審美範疇。今天，年輕一代已很自在地透過他建造的橋梁大步走向更遙遠的未來，他們也許並不知道當年李先生是在怎樣艱難的客觀

條件下工作的。〈新觀察〉雜誌曾借支一百元稿費支援他攀登峨眉，而保守派則堅不承認他的作品是中國畫，說那不過是一個中國人畫的畫。

我愛李可染的畫，愛其獨創的形式，愛其自家的意境。他的意境蘊藏在形象之中，由形式的語言傾吐，無須詩詞作注解。〈魯迅故居百草園〉其實只是平常的一角廢園，然而那白牆上烏黑的門窗像是睜大著的眼睛，它凝視著觀眾，因為它記得童年的魯迅。雜草滿地，清瘦的野樹自在地伸展，隨著微風的吹拂輕輕搖曳，庭園是顯得有些荒蕪了，正寄寓了作者對魯迅先生深深的緬懷。李畫中比較少見的，是作者在這幅畫上題記了較長一段魯迅的原文，這是作者不可抑止的真情的流露。就畫論畫，即便沒有題記，畫面也充分表達了百草園的意境。在〈拙政園〉及〈頤和園後湖遊艇〉中，李可染一反濃墨重染的手法，用疏落多姿的樹的線組織表達了園林野逸的輕快韻致。詩人以「總相宜」三字包括了濃妝與淡抹的美感，這是文學。繪畫中要用形象貼切地表現濃妝與淡抹的不同美感，卻更有一番甘苦。李可染在〈杏花春雨江南〉中通篇用嬈嬈淡墨表現雨中水鄉，淡墨的銀灰色與杏花的粉紅色正是諧和色調。類似的手法也常見於〈雨中泛舟灕江〉等作品中，令觀眾恍如置身於水晶之宮。所要者魂，魂，也就是作品的意境吧！

魂與膽─李可染繪畫的獨創性

　　我感到〈萬山紅遍〉一畫透露了作者藝術道路的轉捩
點，像飽吃了十餘年草的牛，李可染著重反芻了，他更偏重
綜合、概括了，他回頭來與荊、關、董、巨及范寬們握手較
量了！他追求層巒疊嶂的雄偉氣勢，他追求重量，他開始塑
造，他開始建築！然而新的探索途中同樣是荊棘叢生，路不
好走，往往是寸步難行！李可染採用光影手法加強深遠感，
他剪鑿山的身段以表現倔強的效果。於是又開始大量地失
敗，又一番廢畫三千。老畫家不安於既得的成就和榮譽，頑
固地攀登新的高峰，他自己說過，死胡同也必須走到底才甘
心。「馬一角」雖只畫一角，但作品本身卻是完美的整體。
李可染的寫生作品即便有些是小景小品，也都是慘澹經營了
的一個獨立的小小天地。但他如今更醉心的是視野開闊、氣
勢磅礴的構圖了：飛瀑流泉，山外青山。這類題材由於中國
人民最熟悉，永遠愛好，因此傳統繪畫中代代相傳，只可惜
畫濫了，早成了概念化的老套套。最近我看到李可染1982
年的一幅新作山水，表現了「山中一夜雨，樹杪百重泉」的
王維詩境，整幅畫面由黑白相間的縱橫氣勢貫通，全域結構
嚴謹，層次多變而統一。山、樹、瀑，形象均極生動，體態
屈曲伸展自然，卻又帶有銳利的稜角，寓風韻於大方端莊
之中。

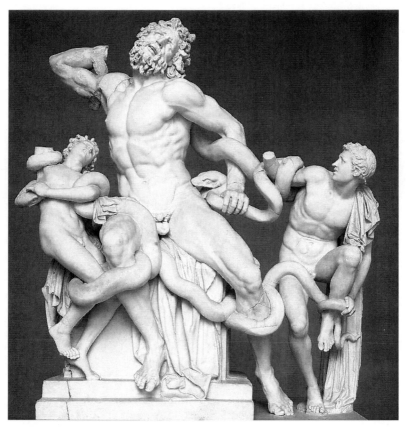

阿格桑德羅斯等　拉奧孔

　　我按捺不住心頭的喜悅與興奮，對李先生說：這是您現
階段新探索的高峰，是您 70 年代至今的代表作！

　　詩歌《拉奧孔》運用時間作為表現手法，雕刻〈拉奧
孔〉的表現手法則完全依憑空間。這是萊辛（1729-1781）早
就分析了的文學與造型藝術表現手法間的根本區別。「牧童

魂與膽—李可染繪畫的獨創性

歸去橫牛背」是詩，是文學，表現這同一題材的繪畫作品已
不少，但大都只停留於用圖形作了文學的注腳。李可染在其
〈牧歸圖〉、〈暮韻圖〉等等一系列表現農村牧童生活情趣的
作品中，著力強調了「形式對照」這一繪畫的固有手法。焦
墨塑造了如碑拓似的通體烏黑的牛，一線牽連了用白描勾勒
的巧小牧童；俏皮的牧童伏在笨拙的牛背上，大塊的黑托出
了小塊的白；夏木蔭濃，黑沉沉的樹蔭深處躲藏著一二個嬉
戲的稚氣牧童，牛，當它不該搶奪主角鏡頭時，往往只落得
虛筆淡墨的身影。李可染的牛與牧童之所以如此迷人，是由
於他在天真無邪的牛與兒童的生活情趣中挖掘了黑與白、面
與線、大與小、粗豪與俏皮間的無窮的形式對照的韻律感。
作者的強烈對照手法同樣運用於人物畫創作，他的〈鍾馗嫁
妹〉中那個渾身墨黑的莽漢子後面跟著一個通體用淡墨柔線
勾染的弱妹子。我愛聽李先生說戲，他談到當紅臉寬袍氣概
穩如泰山的關羽將出場時，必先由身軀巧小裹著緊身衣的馬
童翻個筋斗滿場。這動與靜、緊與寬的襯托不正是李可染
「牧歸圖」的範本嗎？這使我想起李可染真誠地、長期地向
齊白石（1864-1957）學習，但齊白石並非山水畫家，李可染
則從不畫花鳥。

　　張仃同志還曾指出過李可染作品的另一特色：「亂」。
李可染在作品中力求用筆用墨的奔放自由，往往追求兒童那

種毫無拘束的任性，使人感到痛快淋漓。特別是在寫生期作品中，因寫生易於受客觀物象的約束，他力避刻板之病。大人者不失其赤子之心，李可染在解放前的人物畫中，早已流露了其寄情於藝術的天真的童心。「亂」而不亂，李可染於此經營了數十年，看來瀟灑的效果也正是作者用心最苦處，李可染不近李白，他應排入苦吟詩人的行列，他的人物畫中多次出現過賈島。可貴者膽，李先生在藝術創作中是衝撞的猛士，但在對待具體工作時，從藝術到生活，對自己的要求是嚴峻的。他作畫不喜歡在人群中表演，連寫字也不肯作表演。有一回在一個隆重的文士們的雅集會上，被迫寫了幾個字，他寫完後對我說：心跳得厲害！我看他臉上紅得像發燒似的。良師益友，四十餘年的相識了，前幾年他送我一幅畫，拿出二幅來由我挑選一幅，我選定後他再落款，雖然那只是寫上姓名和紀念等幾個小字，但涉及全域構圖的均衡，且落筆輕重和字行的排列還費推敲，他於是請我先到隔壁房裡去等待。歲月不饒人，七十餘高齡的李可染已在遭到疾病的暗暗襲擊，手腳漸漸欠靈活了，他有時哼哧著在畫面上蓋印，他的兒子小可是北京畫院的青年畫家，自然可以代替他使用印章，但李先生不讓，他對蓋印位置高低的苛刻要求是任何人不能替代的！

今年春節到李先生家拜了個年，回來寫下這點心得作為

魂與膽—李可染繪畫的獨創性

自己學習的回憶，並以此為李先生恭賀新春，祝他的藝術新
花開遍祖國，開遍東方和西方！

1980 年代

豔花高樹
——重彩畫家祝大年

　　寒不可衣、飢不可餐的文藝，一向拋在生活的邊緣。但今天生活富裕起來，眼界擴大了，人民對文藝審美的享受要求提高了。文藝有了出路。遺憾，文藝面貌老一套，抄襲，為了掙錢，偽劣假冒氾濫。認真的文藝作家變質了，消失了？文藝垃圾充斥於市，國恥。於是官方和民間一致呼籲創新，於是自詡創新者處處獻醜，似乎，美盲控制、不辨美醜的現象隨處可見，偏偏我們就居住其間。

　　民以食為天，袁隆平的雜交水稻造福人類，人人歡呼。不辨美醜者照常吃袁隆平的稻米，有愧，當然也想在自己的藝術作品中搞雜交，中西融合，南北盡收……但藝術是苗是樹，日夜艱難地成長，絕非瞬間變臉的「雜耍」者。

　　看祝大年（1916-1995）彩畫展，令我吃驚。他繪寫——不如說塑造了一簇簇向日葵、百合花、芍藥、大理菊……花靠媚態求生，正如許多人間女子，而祝大年的花全無媚態。作者一筆一畫勾勒出每一個瓣，瓣上的轉折傾斜，樹葉的伸展捲縮，似乎都有關民族民情，他絲毫不肯放鬆，怕喪失了

豔花高樹─重彩畫家祝大年

職守。「一枝一葉總關情」，祝大年雖沒有鄭板橋的芝麻官，卻同鄭板橋一般關注一枝一葉，這何嘗不是牽連著民間疾苦的一枝一葉、作者品質的一枝一葉。

猶如袁隆平，祝大年獲益於藝術品種的雜交，他層層染色，極盡花卉華麗之能事，但這華麗展現的並非輕盈可掬 ── 令人於歡樂中感受愁思。樸實之美、苦澀之美，人生之大美，生命終極之回歸。花如是，蒼松更曲腰駝背，背負人世之重；高樹參天，寰宇無邊，人兮人兮奈若何。

祝大年的畫飽滿厚重，繁花密葉，如賀節日，黃鐘大呂震耳，是喜是哀，讀者心存迷惘。我一向認為盡精微未必能致廣大，必須在致廣大的前提下盡精微，祝大年的畫卻盡精微而致廣大，憑寬廣的懷抱、堅強的毅力，成竹在胸。他有些畫失敗了，最後未達到致廣大的成效，或成效不佳；但他在創作的長征之途，從不動搖，永遠信心十足地一步一步攀爬不止，每次戰役，他不考慮失敗，不見黃河心不死，捨身投藝。這樣執著的藝術戰士，今日難找，祝大年去矣！

祝大年畫花，卻厭惡拈花惹草，他想表現的是宇宙精神。他在首都機場留下了巨幅壁畫〈森林之歌〉，寬銀幕式展開西雙版納的榕樹之族，民族的花園，令看畫的觀眾頓覺自己縮小了許多，藝術大於生命。他的〈玉蘭花開〉繁花競放，如滿天星斗，籠罩大千世界，幾隻黃鶯隱於花叢，生命

衛護了生命。細看一花一蕾，筆筆鐵劃銀鉤，真真切切口吐鮮血！拋卻一波三折，漠視潑墨、飛白，頑強的祝大年跨越了傳統，他是傳統的強者，徐熙（？-975）、黃荃（？-965）、呂紀（1429-1505）均無緣見祝大年，若天賜一面，古代的大師們當會低頭刮目而視。他們更將驚呼這個畫民間大俗的畫家，應登中華民族的大雅之堂。精選其優秀之作巡展世界，其獨特之美、質樸之美、原創之美及長歌當哭之情愫，當難有倫比。

　　苦難的中華民族生養了一個苦難的祝大年，苦難的祝大年偏偏以豔花高樹來象徵苦難的輝煌。祝大年去矣，後繼者嚷嚷在傳統基礎上創新，又有幾個吃得了祝大年的苦，祝大年從日出工作到日落，從日落畫到掌燈，一意孤行，不求聞達，不自我標榜。他以身家性命創造了今天人們望塵莫及的最新作品，人們已只能淚眼相送他遠去的背影。

<div align="right">載〈光明日報〉2006 年 11 月 19 日</div>

豔花高樹—重彩畫家祝大年

說熊秉明

　　我與秉明已是半個多世紀的老友，雖然長期各自生活在不同的環境裡，但彼此總注視著對方在藝術探索中的步履 —— 到達了或迷失在哪個經緯的交點處。最近一次的相晤是在臺北歷史博物館我個展的開幕式上，他本是去參加一個書法學會會議，恰好碰上我的個展。館長特別請他致詞，他一向冷靜、沉著，竟也顯得有點語塞。

　　我們相識於 1947 年，緣於考取了同一榜教育部派遣的公費留學生。我學繪畫，秉明學哲學，他的知識比我廣博多了，我眼中的他是青年哲人，我是手藝人，論及藝術，他的見解比我高明，我仰視他，自愧讀書太少。到巴黎後，我們一度同住在大學城的比利時館。他在巴黎大學讀了一年哲學後居然放棄博士論文，轉到我們巴黎高等美術學校雕塑系，認真投入藝海了。早先他就曾論及希臘雕刻與希臘哲學的姻緣，如今他從思辨的殿堂毅然步入造型的田園，是一時的衝動嗎？他確曾長期在哲理思維與形象感受間轉輪徘徊，我感到他至今仍在徘徊，也許這徘徊永無止境。

　　他改學雕刻，我和他的距離很快縮短了，我先不敢走近

說熊秉明

博士帽下道貌岸然的哲學家，如今將共嘗藝術道路上的甘苦，學問的深淺不再阻隔感覺的共性。我每作了畫，有時畫面油色未乾，便先提到他臥房去聽他的評說，他重視情真、心態的自然，我在他這面照妖鏡前特別警惕「虛偽」和「矯情」，而東方的、祖國的情思在我們間更隨時顯現、交融，這與請法國老師或同學看畫時的心情有區別。他有一次到他的老師紀蒙教授家去，在客廳的顯眼處看到中國隋代和唐代的佛頭，他欽佩這位法國雕刻家的眼力。紀蒙的作品嚴謹、洗練、堅實，每次上課不斷錘煉學生的作業，特別重視間架的推敲，秉明常說曾被他錘打的幸運。

1949 年，巨大的衝擊波震撼了留學生們，中國大陸解放了，每人須重新考慮自己的前程：繼續留下學習抑或提早回祖國去。這成了我和秉明等不斷討論的新課題。秉明 1950 年 2 月 26 日的日記中記到我們在大學城談了一整夜關於藝術創作和回國的問題，他將焦點歸納為兩個對立面：一、從事藝術工作必須先掌握成熟的技巧，沒有足夠的技巧，不能得人信賴，如何回去展開工作？二、抽象的純粹技巧是不存在的，作為藝術家得投入生活，在生活的實際體驗中創造自己的技巧，形成自己的風格。我們的討論繼續了一整夜，分手的時候已是早上七點鐘，秉明回家倒頭睡去。一覺醒來已是 1982 年，三十年過去了。這三十年來的生活就彷彿是這一

夜談話的延續，好像從那一夜起，我們的命運已經判定，無論是回去的人，是留在國外的人，都從此依了各人的才能、氣質、機遇扮演不同的角色，以不同的艱辛，取得不同的收穫。當時不可知的、預感著的、期冀著的，都或已實現，或已幻滅，或者已成定局，有了揭曉。醒來了，此刻，撫今追昔，感到悚然與肅然（以上見熊秉明著：《關於羅丹 —— 日記擇抄》中〈回去〉篇）。最後秉明暫時留下，我於 1950 年秋回到了北京，我是否做了他的探路者呢？或許是的。返京後在文藝整風及反右等一系列運動中，我被批為資產階級形式主義的放毒者。禍從口出，談話都須十分小心，直抒胸懷的藝術家們都成了噤若寒蟬的可憐蟲，我給秉明的信於是很短很短：「今生我們恐怕已不能見面，盼我們的作品他日相晤，待她們去互吐衷腸吧！」我深知秉明對故土的情懷，他彷徨了許多年，終於告訴我已將他的寓所定名為「斷念樓」，我覆信：樓名斷念，正因念不能斷也。

改革開放，換了人間。1980 年代後，我和秉明在巴黎、北京、香港、臺北多次相敘，白頭宮女說玄宗，我們不說玄宗，不談艱辛，我的白髮與他的禿頭透露了各自的生活軌跡、藝術中的苦樂。他自己駕車拉我一同去訪梵谷之墓，正值風雨，我們在墓前的合影顯得格外惆悵。我們又在巴比松米勒故居前一條石凳上留影，他說前不久餘光中來訪，也曾

說熊秉明

在這同一條石凳的同一位置與他合影，連照相的姿勢都相仿。

當我們在巴黎的學生時代，秉明著力於創作大型的具紀念碑性的寫實題材，如〈逃奔的母親〉、〈孕婦〉、〈父與子〉等，他參加春季沙龍、秋季沙龍、五月沙龍、青年雕刻沙龍，在畫廊舉行個展，步著所有巴黎的藝術家的道路前行。應該說是羅丹引他進入了雕塑之國度。羅丹嫁接了雕刻與文學，他將哲學、文學捏進了泥團，他的作品是造型的，更是思想的。西南聯大哲學系的畢業生熊秉明學生時代就景仰羅丹，他從東方遙看西方的羅丹，又在西方通視羅丹，令他反思東方。《關於羅丹 —— 日記擇抄》（曾獲中國時報散文獎）是他 40 年代在巴黎時思想和認識的最真實的烙印，並反映了我們這些二三十歲間年輕留學生當時的胸懷和思緒。50 年代，秉明開始鐵焊雕刻，利用現成的或廢舊的鐵片鐵塊鐵條鐵釘，一經錘打，巧妙地構成狼、犬、烏鴉、鶴、鴿子……敏銳而鋒利，半抽象的形態，我一眼看到了八大山人的探索心態。作品予人簡潔、洗練的水墨大寫意式的抒情感，具中國傳統中追求的逸品情致。這些作品引起了巴黎美術界的關注，當時權威性的〈法蘭西文學報〉以突出篇幅予以介紹，法國現代雕刻叢書中也賦予了一席之地。但秉明無意營造自己的光環，後來他又從事銅鑄水牛題材的創作 ——是牛，也是他家鄉馬幫們的銅頭鐵臂長期壓在他心頭的沉重。

兒童遊戲完全是憑興趣，經常改換遊戲的方式與種類。秉明由哲學而藝術，在藝術的執著中又不斷更換思維方式，對雕刻、繪畫的各個方面，都想摸透，一經摸透，又萌生了新的嘗試，真有點近乎兒童在遊戲中的任性。他曾說達文西曾經把生活消耗在那麼多各式各樣的作業上，而一無所成，因為都有個止境，他只得放棄。我曾對秉明說：「你對藝術，只戀愛，從不考慮結婚。」遊戲不產生代價，純藝術創造不屬於社會職業，秉明必須也有一個職業，他於 1962 年起應聘任教法國之第三大學東方語言文學院，當教授兼系主任。當了教授，必須以主要精力從事教學，如何將中國語言文學及書法注入西方人的血液，這成了他新的創造性工作，或者說，這也是創造性的藝術工作。駐北京法國使館的一些能說華語的文化使節中，不少人曾聽過秉明的課。有一次我乘法航班機，與我用法語交談的服務員原來也是秉明的學生，他隨即改用華語同我交談。法國教育部曾授予秉明棕櫚騎士勳章，恐不僅僅由於他的藝術創作和著作，亦由於他對教學的獨特貢獻。

　　我沒有讀過秉明的法文著作《張旭與草書》，唯讀過他的《中國書法理論體系》（香港商務印書館出版），於此他將中國書法的結體解剖得龍脈清晰，將書法體形的演變歸納、建立成完整的全新的體系，這得力於他哲理的辯證、造型的

說熊秉明

剖析、詩的品位，也由於他給西方人傳譯東方藝術精神的獨特體驗。黃苗子（1913-2012）先生讀後，驚喜地說他幾乎不敢再寫書法方面的文章了。1982年至1992年間，中國藝術研究院及中國書法家協會等邀秉明來京辦過三次講座式的書法學習班書技班、書藝班、書道班 —— 發乎技，通過藝而進入道。教書生涯中秉明仍未忘情於藝術創造，在法國、韓國、新加坡，以及中國昆明、臺北等地不斷展出雕刻、繪畫、展覽會的觀念或者觀念的展覽會等。他將鑄造多年而成的父親熊慶來先生的銅像贈送中國科學院數學研究所及雲南大學陳列室。他寫了篇〈憶父親〉發表在《人物》雜誌上，文前引了希伯來的諺語：當父親幫助兒子的時候，兩個人都笑了；當兒子幫助父親的時候，兩個人都哭了。他塑了父親，亦塑了母親，我覺得他的母親像更比父親像感人，為中國數學奠定基石的熊慶來先生的包容量太大，而兒子眼中的母親卻十分單一、明確。

秉明自己說，他不易大歡樂和大悲痛。他的悲歡之情似乎受控於哲理之平衡、生命之規範。但相反，他的悲歡之感的觸角卻分外地長、分外地細，有時甚至近乎纖細了。讀他分析作品的文章，他那打鐵的手卻變得俏巧了，像剝筍殼似的，一層層剝到作品最嬌嫩的深層，裸露其隱私。他寫的〈看蒙娜麗莎看〉，似乎將蒙娜麗莎連同作者達文西一同

送進核磁共振裡照了個通體透明，但仍有透視不明處，他說：「她的眼睛裡果有什麼祕密麼？你想窺探進去，尋覓，然而沒有。欠身臨視那裡，像一眼井，你看見自己的影子。那裡只有為她所觀測、所剖析你自己的形象。」我們巴黎美術學校與羅浮宮隔河相對，一橋可通，課餘隨時可免費入宮參觀，我看過無數次蒙娜麗莎，卻從未注意過秉明之所見：「沒有髮飾，沒有一顆珍珠、一粒寶石，沒有一枚指環，衣服上沒有些微繡花，她素淡到失去社會性、人間性。只要比較一下文藝復興時代女子的肖像，就立刻可以發現這一點。她的誘惑不依賴珠寶的光澤、錦繡的綺麗。」去年，秉明寄我一篇新作〈觀剖腹取嬰記〉，我們雖一輩子面對赤裸裸的模特兒工作，血淋淋的剖腹取嬰的場面完全不同於藝術工作室，但更徹底地暴露了人的原始創造，令長期面對人體的藝術家震撼。茲錄原文一小段：

　　……和我畫過的那個男模特兒一樣，她被固定在一個十字架上，一樣赤裸著，且加倍地赤裸著，在正常的分娩情況下，她的兩腿也是分開來拴住的。她完全敞開來。她沒有羞赧。不容她羞赧，因為她已被還原到生理的基本形式，她必須暫時把種種文化的衣飾與社會的意識都拋棄、忘卻。超越一切污穢與褻瀆，也無所謂神祕與聖潔。最後她是一個哺乳動物的母體，一個胎生動物的母體。她不為她的器官羞赧，

說熊秉明

相反，她聽命於那器官的痙攣與開合。那器官確定她的活動程序。她必須具有母體磅礴的生育力，她必須喚回原始牝獸的猛壯，發揮母性遠古的本能，產道中滾燙地翻騰著生的歡喜和痛楚。生與死的問題就要透過這隱蔽的穴道來解決。

但是今天這腔道不能使用了，那兩個生命是緊緊相牽連，兩個生命必須分開來，而一個生命的生威脅著另一個生命的死。顯然這鼓脹的腹部已不能等待。這一個大結，是死的結，是活的結呢？我們只得舉起亞歷山大的利劍，奪出嬰兒愷撒。面對這龐然與渾然，我們得毅然決然游刃於經脈糾紛、血網密織之間，在血泊中，奪出希望。（注：據說羅馬皇帝愷撒的誕生是剖開母腹取出的。傳說亞歷山大舉劍劈開神奇的繩結而得征服亞洲西南部）……

秉明不久前搬了家，他來信：「……這裡是巴黎東南郊，較遠，坐火車得四十多分鐘。但大環境甚佳。小鎮清靜，周遭有大森林，距家五分鐘有公園，其中有一、二、三百年大樹，巨大婆娑，我相信你會喜歡。你的文集中有一篇專歌贊大樹古木的。它們在那裡，好像久已等候我們的來到。如果你再有機會歐遊，歡迎你來小住。」海內海外，似乎我們都日益遠離鬧市，依傍樹木了。

1998 年

254

追求天趣的畫家劉國松

　　早聽說劉國松的畫要來北京展出，我已盼望了很久。他的畫帶來新穎，我們過多依據傳統的老食譜，希望換點口味；他的畫帶來新奇，定也有人認為看不懂，不習慣。劉國松1932年誕生，山東益都人。在抗日戰爭初期，他的父親戰死沙場，母親帶著他顛沛流離於湖北、陝西、四川、湖南、江西一帶。他十七歲到了臺灣，從臺灣師範大學的藝術系開始踏上他藝術的征途。他學習傳統的中國畫，學習西洋的油畫，他探尋中西結合的橋和路。他的藝術活動已遍及歐、美各國，作品深得好評，為許多國家重要的博物館收藏。一個中國人將中國傳統的繪畫向新時代推進了一步，向西方世界顯示了東方藝術的特質與驕傲，應該引起我們的重視和興奮，我們以激動的心情來欣賞、品評這批艱苦勞動的成果，這確是難得的良機！

　　人們曾直接間接進入過令人神往的境界：茫茫的雪山，浩浩的海洋，岩崖起伏，黃沙奔騰，前不見古人後不見來者的幽谷，千里江山萬里浮雲的太古……是雲層？是流泉？亦是，亦不是。從何來？何處去？不知。那是一種境界、一

追求天趣的畫家劉國松

種氣氛,是人們嚮往的境界與氣氛。小小的自我要求向宇宙擴展開去,人啊,總想在宇宙中馳騁,征服宇宙,獲得最大的自由,所以人人欣賞「氣魄」、「氣勢磅礡」……正是由於這種追求與聯想,穿過三峽的時候,我們感受中的三峽比真實具象的三峽拔高多了,後者不過點燃了藝術的火花。畫裡三峽多著呢,大都遠遠不能滿足人們感情的容量,因為作者太膽小,太拘泥於具象,「千里江陵一日還」,詩人比畫家更勇於運用抽象手法!劉國松的繪畫手法是綜合的,亦具象,亦抽象,他努力引讀者進入那令人神往的境界,途中所遇大都是似與不似之間的雪山、海洋、岩崖、黃沙、幽谷、太古、雲層、流泉……但更主要的是透過畫面的茫茫、浩浩、起伏及奔騰等等的氣氛,使讀者在感情中獲得「氣勢磅礡」的滿足!

劉國松汲取了西方現代的抽象手法,又依據了中國山水畫的傳統素養。這個傳統的素養表現在哪裡呢?唐、宋間的山水畫,以荊、關、董、巨及范寬等人為代表吧,都予人氣象萬千與元氣淋漓的感受。作者們在巨幀大幅或咫尺素絹中表現了崇山峻嶺、塊壘連綿、天地悠悠等博大寬闊的空間深邃感,首要的重點課題是解決畫面的結構安置,包括塊面大小的分布與組合、平面分割中的對照與連貫。如果這一結構安置中缺乏膽識與匠心,浪費了珍貴的地盤,則畫面必然落

入平庸，必然章法不佳，氣韻也就絕不可能生動，這不是筆墨所能補救的要害。用馬諦斯的話來說，就是畫面中絕不存在可有可無的部分，凡無積極作用的定有破壞作用。劉國松在猛攻這個結構大關，他畫面的氣勢和神韻是建立在結構這個根基上的。他的結構變化多端，形體伸縮往往出人意料，從心所欲不逾矩，亦逾矩，逾那陳規陋矩，有些規矩早已老化了！元、明以後的山水畫偏重筆墨，在白色紙底上用毛筆蘸墨勾勒渲染出具體形象，筆墨有了極重要的作用，經過長期的累積，筆墨的變化亦豐富多樣起來。然而筆墨的效果往往局限在具體形象的表達方面，對整個畫面組織結構的安排不易有決定性的作用，有時甚至因為拘泥於筆墨的局部變化而有傷整體的統一。所以，石濤說大畫要畫得邋遢，即是說大幅畫面主要應全神貫注於整體效果，局部「邋遢」也無妨，而且是不可避免的。劉國松專注於畫境的效果，全不著眼於筆墨的程式化，而且工具何止於筆與墨呢！

追求天趣的畫家劉國松

荊浩　〈匡廬圖〉

要表現遼闊深遠的空間境界，繪畫上必然遇到一個關鍵問題：如何解決大塊面積的處理，既要豐富耐看，又不矯揉造作，否則便落入大而空，或者只是繁瑣局部所拼湊的大場面，畫面大而境界小。看得出來，劉國松對面的處理是絞盡腦汁的，他多方探索表現手法中的天趣自然與複雜多樣，他在慘澹經營中發現了一種糊燈籠的粗紙，可將其紙筋層層剝落，他於此設計加工，特製了成批帶有紙筋的紙，作畫後可根據意圖撕去某些紙筋，呈現出天趣自然的「肌理」。這肌理，與蠟染的冰紋、碑拓的裂痕可說是異曲而同工。大自然天趣啟示畫家，畫家永遠追求天趣，並因勢利導地利用和控制天趣，劉國松創造他的畫境時，運用的形體來自自然，但他並不局限於表現的一定就是山山水水，雖然人們從他畫面中感受到的多半是山水的氛圍。

　　劉國松說：「我一直反對以胸有成竹的意思來作畫。」此話怎講？造型藝術創作中，作者是在探尋、深入到前人未曾到達的意境，形式的成敗決定意境之存亡，意境與繪畫形式不可分剝，這裡不同於故事情節的說明圖，因之畫竹不宜先有程式化的定型之竹。作者們談話總是偏重自己實踐的可貴經驗，畢卡索說：「當我作畫時，像從高處跌下來，頭先著地還是腳先著地，往往事先是並不知道的。」

　　劉國松走過的路已相當長了，在西洋畫和中國畫間做了

追求天趣的畫家劉國松

深入的比較研究，在寫實和抽象兩方面做了大量刻苦的實踐，對技法、手法做了多種多樣的試驗，他的成就標誌著我國古老傳統正在多方面獲得新的青春，中華兒女絕不只是偉大傳統的保管員！

1980 年代

静觀有慧眼

—— 鄭為作品簡介

　　「寧靜以致遠」。思想家善於靜思，詩人需要靜思，畫家當然也需要靜思，不過很多畫家容易激動，感情外露，我自己就是屬於這一類型。老友鄭為正相反，沉著、多思，情意隱匿於靜穆之中。我和他夫婦曾一同去青浦縣的水鄉朱家角，我們從一家油漆鋪的櫃檯前，發現其後門正對著一條緩緩流去的小河，小河曲曲，河上跨橋，橋下輕舟正向店鋪搖來，似乎可一直搖進店裡，一幅多麼生動的借景！我先激動了，同店主人商量後，我們進入店鋪，到後門口對準小河照相。鄭為卻有了新的發現，說我們應退回店鋪外，從櫃檯開始照通過後門見到的小河，若在後門外孤立地單照小河，便失借景意境。我永遠不會忘記我們在構思中的這次遭遇戰，我失敗了！

　　在國立藝專的學生時代，鄭為並不肯將時間精力全部拋在手的技術上，他課餘總愛讀書。畢業後也就專從事書畫鑑評及美術史論的研究，在上海博物館工作的幾十年中更是掌握了大量史料，寫出了不少有分析、有獨特見解的論文。

靜觀有慧眼—鄭為作品簡介

1960 年代我在〈文物〉上讀到他的有關石濤的評介，很有深度，認為他是專心一意的理論家。有一回過上海，偶然闖到他家，不意他那斗室裡掛滿了畫，油畫、水墨、水粉，除極少幾件是友人或他夫人之作外，其餘都是他自己畫的。畫面清新、親切，石濤的情趣、塞尚的構成，都有蹤跡可尋，有些顯然是得之林風眠老師的啟示。史論家鄭為從未忘懷繪畫創作，他的畫意綿綿未絕，隨著歲月的推移而默默伸展 —— 土地永遠是溫暖的，因為他心裡有強烈的火焰。人們以為鄭為只是理論專家，鄭為沒有必要表白自己是畫家，他在斗室裡作畫，作品掛在斗室裡，不是為了趕展出、趕發表、趕時髦、趕……他畫，是由於某種內在的衝擊吧，沒有人來擠奶，奶還是要流出來！

　　基礎的廣博是畫家之福。中西結合、書畫相輔、古今相通，都體現在鄭為的繪畫探索中，他重視詩的意境、構圖的推敲、色彩的提煉、西方的構成、中國的筆墨……他表現成片明鏡似的水田，田邊蘆花白了，那是秋冬季節，寒意襲人；漁網伏在小河裡，網間微波粼粼，岸上叢樹隱蔽著幾間小屋，村道無行人；濱海一條寂寞的胡同，悄無人影，乾乾淨淨的臺階、門窗、石頭，相視無語，想來先已商略黃昏雨；宇宙中心唯見皚皚雪山，一片冰心在玉壺，天際的微紅溫暖了冰雪世界……作者的畫眼總著落在無聲處。他也畫人

家密集的江南小鎮，石拱橋被緊緊包圍在鱗次櫛比的人家中，但他沒聽見甚囂塵上的鬧市雜音，此時無聲勝有聲，作者慣於鬧中取靜。從這些選材和處理手法中看，作者偏愛寧靜的、內向的意境。他排斥畫外噪音，正緣於要傾吐自己的聲音，詩是心聲，作者珍視畫裡詩境。

鄭為在創作中總控制著感情與理智的平衡，從不發狂，從造型到設色總予人典雅的美感。在那水田與蘆葦的相映中，他冷靜地處理水田的幾何形與蘆葦的點線間的對比與協調，粗獷與柔細的對照中，也總保持著適度的分寸。在稠密、紛擾、活躍、動盪等情調的對象中，作者也總在其間清理出條理來，激情中不肯失態，吐詞仍字字清晰。在滿幅藤葉與葫蘆一類的畫面中，更明顯地透露了這方面的用心。這種寧靜中的細緻剪裁，也運用在他的許多瓶花與桌面的形式組合中，萬物靜觀皆自得，鄭為經常出入於靜物世界中。

鄭為以專家、書法家的身分隨上海博物館的文物展出去美國了，但很少人知道畫家鄭為去美國了，這位具有敏銳眼力的東方人將汲取哪些西方營養，日後將會產生怎樣新穎的作品呢？我們期待吧！

1980 年代

靜觀有慧眼—鄭為作品簡介

聞香下馬
——品羅工柳藝術回顧展

　　從我的住處方莊到炎黃藝術館，路途遙遠，交通不太方便，我平時少出門，炎黃藝術館僅去過寥寥數次。羅工柳（1916-2004）在那裡舉行藝術回顧展，深巷酒香，聞香下馬，我趕去細細品嘗了六十多年前老同窗的六十多年的佳釀。

　　1936 年，我和工柳同時考入國立杭州藝術專科學校，他的素描是班上佼佼者，作風大刀闊斧，形象肯定而正確，著眼全域的整體效果。現在看來，杭州藝專預科三年扎實的素描基礎做了他革命木刻的墊腳石，那種素描的觀察方法和表現手法與他的木刻形式之間沒有鴻溝，幾乎沒有隔閡。白頭同窗說杭州，我們深深體會到當年林風眠藝術教育思想對中國美術發展的重大貢獻，如果不是由於這種中西結合美育思想的哺育與啟發，則我們今天又是怎樣面貌的畫人，很茫然。羅工柳從蘇聯學習回來，帶回了〈伊凡雷帝殺子〉等純屬西方油畫的技法，吃飽了牛肉了，卻成為更壯實的中國人。他以西方油彩的塊面塑造來豐富、充實自己原先像「地道戰」等的敘述手法，從「敘述」到「表現」的演進中，他

聞香下馬──品羅工柳藝術回顧展

以中國的寫意風韻融入西方油畫的寫實手段，賦嚴謹的油畫以舒暢的寬鬆感。這種舒暢、抒情的韻味在他晚期的作品中愈來愈突出，他竭力以彩色點、線、面的協奏感染人，他說得少，唱得多了。說說唱唱，他朗誦詩歌，他在詩意中探尋畫境，畫境中捕捉詩的身影、詩之魂。詩畫之間的邂逅確似捕風捉影一樣困難，作畫題詩絕不等同於詩畫的真正結合。點、線之韻將羅工柳引入了書法的長河，我們的老師吳大羽說過：「書法是揮發形象美的基地，屬於精煉的高貴藝術……因那寄生於符記的勢象美，比水性還難於捕捉，常使身跟其後的造像藝術繪畫疲憊於追逐的。」晚年的羅工柳，儘量減輕油畫的荷負，輕裝奮力向東方追逐神韻，唯恐來日無多，於是同時又直接駕馭書法，並自己用筍殼等纖維材料創造書寫工具，創造便於趕路的舟、車。我看到賓士中的羅工柳的身影，快捷，勇猛，人們能相信他是動過幾次手術的癌症病人嗎？醫生驚訝地稱他為外星人。這個外星人呀，他確乎在追向「韻之星球」的太空中忘我了，癌細胞追不上，也許被他的快速運轉甩掉了。

我直接、間接認識的藝術界同行、師友、學生，大致可分為兩類。一類偏藝術氣質，酷愛自己的業務，專心於探索、鑽研，孜孜不倦，不愛參加社會活動，經常遭到「白專道路」的批判，多半潦倒終生；另一類重視職稱地位，藝術

一度被作為敲門磚，力爭官銜名位，工夫在畫外。羅工柳從未失藝術的赤子之心，他年輕時憑熱血投身革命，是一個赤膽忠心的共產黨員。他為黨的需要刻木刻，畫年畫，設計人民幣，畫革命歷史畫，組織領導革命歷史畫的創作隊伍，擔任中央美術學院的副院長，為行政工作支付大量的精力，但沒聽說他為損失了自己的創作時間而嚷嚷。讀他的回顧展，觀眾在每一類每一件作品中，即使是拇指大的小畫中，不僅可體會到作者創作時的嚴謹，並能感受其充滿真摯情意的心態，寓激情於寧靜。他為設計人民幣到少數民族地區收集資料所畫的大量速寫，形象準確生動，畫面處理十分完整，疏密得體，即便全用線組織構成的形象，仍牢牢把握住塊面對照的整體效果。有一時期我在藝術學院任教，我們學院請羅工柳為師生談創作時他說過：「要睜大著眼睛觀察。」這次我們在展廳中對話，我忽然想起這句話，說：「什麼叫睜大著眼睛，這話不貼切，無非是指要從全域觀察，不可『謹毛而失貌』。」他笑了，兩個白頭人笑了，這笑引我們重溫杭州母校學藝之初所接受的對繪畫的基本觀點。

　　回顧展展示於我們面前的羅工柳是個革命的打雜工，他一輩子為革命工作勤勤懇懇打雜，但這個打雜工，卻在打雜中見肝膽。他創作的〈前僕後繼〉用深沉墨黑的背景突出矗立與伏臥在屍體上的白衣人，強烈的視覺感引發強烈的悲劇

聞香下馬─品羅工柳藝術回顧展

效應，點燃了觀眾的復仇火焰。這樣的處理手法在當年真是膽大包天，後來畫遭毀，作者挨打，亦必然結果。我的回憶中，羅工柳沒有利用他又紅又專的資本經營名利地位，或忙或閑，或進或退，他始終對藝術一味癡情，一片冰心，看他臨摹麥積山的那些古代壁畫，他陶醉其間像誤入仙境樂而忘返的兒童。他是民間藝術的知心人，又是古代藝術的知音。羅工柳的藝術回顧展展示了一個真正的中國藝術工作者七十年來的勤奮辛勞，展示了果實是怎樣成熟的。園丁們，想成大樹的有抱負的年輕作者們，如你們不看這樣年輪如畫的美展，是大遺憾。

做出了高品質貢獻的羅工柳從不居功自傲、盛氣凌人，當他位居黨內專家的有利地位時，我被視為是資產階級形式主義的代表，我們相遇時仍保持老同學情誼，不過我也從不去串門，彼此相敘不多。這次在他回顧展中踏著人生回顧的軌跡，暢談對藝術的感受，人老了，童言無忌，倒返回青梅竹馬兩無猜的心情了。

1996 年

安居樂業漆畫鄉

—— 談喬十光的藝術

　　素白的宣紙與墨黑的漆，都極美，樸素大方之美，是經考驗了幾千年而不被淘汰之美，是我國傳統藝術棲止的溫床。美國當代作家勞森柏趕到涇縣投入宣紙的懷抱求索新藝術，他說還要再來中國與黑漆打交道，他在黑漆中看到了現代藝術的新生命。漆作為我國傳統藝術所發射的光輝享譽世界。有出息的子孫不吃爺爺的老本，如何利用漆的材料美之特色來發揚中華民族的當代藝術，這正是今日為數尚不很多的漆畫工作者們努力的方向，喬十光便是其中代表性作者之一。

　　我認識喬十光時，他還是中央工藝美術學院的助教，非常用功，刻苦鑽研，畫風極質樸；人呢，一身鄉土氣息，山東鄉下人的憨厚氣息，話語不多。接觸久了，發現他對事情、人情、藝術的分析及理解都是認真思考過的，不人云亦云；尤其在翻雲覆雨人與人鉤心鬥角的混戰考驗中，他始終保持著正直平穩的做人準則，不失藝術工作者的赤子之心。他向張仃、張光宇（1900-1965）、龐薰琹等老師虔誠地學習

安居樂業漆畫鄉─談喬十光的藝術

過，從未在特殊的恐怖環境中傷害過老師。在反對「資產階級藝術觀」的壓力下，他長期同我研討形式美的規律，渴望了解西方現代藝術，每有新作總找我看，往往在夜間背著大捆畫到我家研究，我毫無保留地品評，我們是相互信任的。後來我們又曾一同下鄉，進入浩浩竹海，穿越驚險烏江，他的吃苦耐勞和對藝術探索的真摯心情令我感動。他在寫生中一絲不苟，儘量想表現得充分、透徹，總是從日出畫到日落；在藝術上嚴謹，在生活上卻非常草率，隨便吃點什麼都可以。

喬十光的畫追求飽滿、厚實，畫面洋溢著濃重的生活氣息，多半是鄉土氣息。他的造型基本功是扎實的，他在刻畫形象或組織畫面中同時賦予裝飾風格，自然形態被整理、歸納入簡約、整齊的藝術秩序中。他逐步走上了漆畫生涯，他經常圍著圍裙，磨，磨，磨，將他的繪畫磨進了黑漆之深層。畫進入了漆世界，嫁於工藝之家，於是孕育了新胎，誕生的新生兒是喬十光的，並已是屬於傳統的漆畫的新的一代。我沒有漆畫的實踐經驗，但我感到漆畫在新穎之美、傳統材料之美中煥發出現代造型美。烏黑而光澤的漆桌、漆盤、漆盒，畫面像深沉的海，海底浮現出金魚、亭臺樓閣、仙山神女……世世代代都已看慣這些程式化了的精緻工藝，趣味畢竟陳舊了！喬十光將現代生活引進了漆世界，或者說

將漆畫引進了現代審美領域。這關鍵在於提煉現代生活，推敲形式法則，並如何使之與漆工藝之特性融為一體。從黑底色上呈現出形象之角色，對主角、配角、道具之挑選是十分嚴格的，黑漆貴於烏金，這裡絕不容許濫竽充數的演員，相反，倒應儘量讓黑漆葆其一統天下的威力與魅力。漆之黑與宣紙之白是等值的。中國畫上沒有塗抹形象部分的白紙不是空蕩蕩的空白，以白當黑，保留下來的白紙已是落墨處的矛盾對立面，黑與白相輔相成，故素地的面積、位置及形相均負擔著畫面造型的重任，已絕不是任閒人亂闖的多餘空地。同樣，漆畫的黑，也關係著畫面整體空間的完整性，喬十光的〈漁村〉就牢牢控制著黑的分量，充分發揮了黑的優勢。黑漆固然善於托出明藍、鮮紅、嬌綠等等色彩，但如缺白，則畫面往往只偏安於暗沉沉的色調，缺乏舒暢感。生長於北方的喬十光發現了江南水鄉之美：那明亮的水色湖光，那白淨的粉牆，她們協同托出了喬十光所苦戀的黑漆之美 —— 黑的瓦頂。黑漆世家迫切需要收養異姓嬌兒 —— 白。於是喬十光奔走物色，最後用雞蛋殼鑲進了畫面，蛋殼的質感和諧了漆之光澤，她從此便在喬十光的漆畫中落戶了，時而呈現為民居之粉牆、明亮的石橋，時而表現為素白的衣裳。沉著，但也易沉悶的傳統漆畫傳到了喬十光，開始轉向明快與華麗，華而實，不失端莊，如他的大幅漆畫〈潑水節〉及〈青

安居樂業漆畫鄉─談喬十光的藝術

藏高原〉。他的作品無論大小，都源於生活，是從他一筆一畫一絲不苟的寫生稿開始，逐步概括、提煉、演化而來。如屋頂上的瓜藤、密密的瓦紋托出了大團塊的瓜、小片片的葉與穿流的線，都只是現實生活的啟示。一幅強調了木構架的山牆上，黑漆濃縮在一個方方的窗戶裡，窗前盆栽二枝花，內行一看就明白，荷蘭畫家蒙德里安（Mondrian, 1872-1944）也給了他啟示，現代西方構成的共性規律被引進了中國尋常百姓家，這幅素材我是看著他在四川竹海深處寫生的。

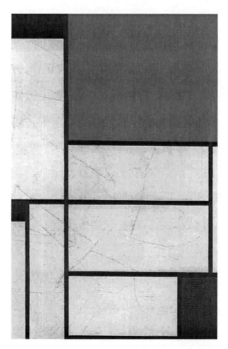

蒙德里安油畫第 1 號（1913）

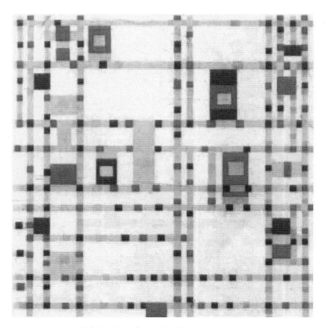

蒙德里安百老匯爵士樂 (1942-1943)

　　1960 年代，喬十光在漆畫現代化方面就開始做開拓性的探索，他的努力獲得了可喜的成果，引起了人們的矚目。改革開放以來，造型藝術的多種手法不斷引進，有才華的年輕美術工作者大量湧現，漆畫也日益繁榮，確乎進入了中國漆畫大復興的時代，毫不誇張地說，喬十光在其間是有了主導作用的。我喜歡喬十光的漆畫，主要喜愛其質樸方面，其作品中有兩類傾向我並不欣賞，一類是過於刻板，太圖案化；另一類是他新嘗試的流動型抽象感，尚不成熟，色調欠和諧，未能抒發自己的節奏感。長期相處，我認識喬十光的藝

安居樂業漆畫鄉—談喬十光的藝術

術素養偏厚重，與質地厚實的黑漆是情投意合的，他找到了
理想的對象，願天作之合百年偕老。

<div align="right">1980 年代</div>

袁運甫的寰宇

　　我於 1964 年調入中央工藝美術學院，與袁運甫相識，我們同系共事，相處融洽，迄今四十年矣。

　　工藝美院有一股暗流，就是怕學生愛上繪畫便影響工藝專業。教繪畫基礎課，我作為打工任務是無妨的；但觀念上，認為造型根基不深厚便提不高設計能力。因此繪畫教師與設計教師之間有一層隔膜，彼此看對方不清晰。而袁運甫，他作為專業教師，一直強調繪畫基礎，他熱愛繪畫，自己繪畫功底厚，素描、水彩、油彩，十八般武器件件熟練，這便是我與他之間的紐帶，我們從友誼到相知的永不枯竭的源頭活水。

　　惺惺相惜，我們更深一層的彼此理解是在「文革」下放農村，在李村，在巨大的壓力下偷偷作畫的苦樂中。我無奈中利用了糞筐做畫架，第二個背起糞筐的就是袁運甫，我們二人無愧是糞筐畫派之首。寫生本身是一種戰鬥，沒有這種基本的戰鬥經歷的人要上藝術戰場，難以設想。我和袁運甫是在長期寫生戰鬥中培養的戰鬥友誼，我們彷彿是走過了藝術長征的老戰友。我們經歷過的戰役從上海、蘇州、吳縣、

袁運甫的寰宇

黃山、武漢、三峽、白帝城、萬縣、重慶，一直到浙江溫嶺及膠東的許多漁村，我們畫過同一個物件，或各畫不同的物件，在作品與被寫生的物件的差異間，彼此比較，便更深入理解各人的著眼點與不同情思。這種令人陶醉的藝術生涯蘊育了我們的人生氣質和藝術素養，我們對此永遠懷念！

袁運甫似海綿，他吸收一切養分。從院內的張光宇、張仃、龐薰琹、祝大年、鄭可（1906-1987）等老師一直到社會上各畫種的專家，甚至學生，他從不放過學習的機緣，至於國外當代各門類的突出代表，我是連名字也不熟悉了。他精力充沛、貪食，又有一個強勁的胃，善於消化。另一面，他愛才，恨不能收盡才華為我院所用，這方面他寄厚望於清華大學美術學院，並時時流露這種心態。

袁運甫的寫生繪畫作品，我比較熟悉，他對形的掌握十分嚴謹，對色力求強烈而豐富，他的畫面充實，每次作畫如欲予讀者豐盛之宴，這位廚師善於調料，肯下細工，但求創造出真正的美食，今日看他數十年前李村的作品，仍散發著當年簡陋廚房裡烹飪的餘香。他作水墨，從傳統荷花的變種到現代鋼橋的構架，探索之中力求超越時空。精力過人的老袁永遠緊追時代，他跑得快，我已老邁，往往看他遠去而欣賞其背影了。他作了許多大型壁畫，我未能盡睹。大型壁畫又有大型的新問題。「盡精微而致廣大」，這話值得思考，

盡了精微未必能致廣大，甚至有礙於廣大，堆砌與延續絕不等於廣大，但這在當前卻有氾濫的傾向。在廣大中又盡精微的作品肯定不少，但要害是致廣大，傳統中精微不廣大的壁畫不足為師，新時代的新壁畫如何結合新環境、新情調、新氣氛，有待子孫的大膽創新。袁運甫看盡古、今、中、外的壁畫，正肩負著創造新傳統、啟發後來人的重任，他的寰宇無限量。

2003 年

袁運甫的寰宇

拆與結
—— 說王懷慶的油畫藝術

　　孩子們玩積木，堆積了推倒，推倒了再堆積，忘我於藝術創造。

　　王懷慶起先注視紹興民居木梁木柱的構架，由於白牆的襯托，那構架縱橫穿插，傾斜支撐，充分顯示了力度的強勁，並自成宇宙一統。由此前進，他又愛上了明式傢俱，桌椅、板凳……結構更為精密，每件出色的家具不止是一件完美的藝術品，更是一家之主、一國之主，他於此看到〈大明風度〉（他的一幅作品名）。

　　然而他並非為傢俱而迷戀傢俱，或拜倒於文物的石榴裙下，他動手拆毀精確的大匠之構建，他看明白了構建之為構建，自己要重新構建了 —— 他以童心發展民族的傳統，如孩子勇於以積木構建大廈。

　　王懷慶從美術學院附中、大學到研究生，受過嚴格科班訓練，早年的具象油畫〈伯樂相馬〉及〈搏〉等贏得了他在美術界的實力派威望。後去美國兩年，他說他是帶著我的兩句話上飛機的：「只有中國的巨人才能同外國的巨人較量，

拆與結—說王懷慶的油畫藝術

中國的巨人只能在中國的土地上成長。」我說話總多偏激之詞，但王懷慶倒真的又回到了祖國大地。尋尋覓覓，他也在東尋西找，探索古今。他長期馳騁於油畫彩色繽紛的疆場，後來卻鍾情於黑白視野了。這個切入口起先很窄，別人擔心他只在桌椅間討生活，前景堪憂。這個切入口像一個山谷的入口，進入之後也許是絕壁死穀，將大哭而回，或柳暗花明，將發現新大陸。近十年的鑽研，這個王懷慶之谷顯得愈來愈開闊了，他從明式傢俱的啟示進入鋼筋鐵骨的鑄造，而他的鋼筋鐵骨的藍圖卻始於任性的、童心的揮寫，冰冷的軀體不失丹心碧血。碧血，我感到他藝術中潛伏的悲劇意識。他的〈夜宴圖〉表現曲終人散，灰飛煙滅，黑色的幽靈在傾吐「鈿頭銀箆擊節碎，血色羅裙翻酒汙」的昨日豪華。這一曲悲歌依附於黑色塊面的跌宕，線形之巨細對照及橫斜蕩漾，古典詩詞或現代曲調被譯入了形式的節律。他的近作更多表現對傳統觀念的拆與結的大變革、大伸縮：一張瘦的桌子的橫豎身段連袂繪出了一個清臞的老人，一把長劍從天而降，是威脅？是衛護？情勢嚴峻（〈兩個時間裡的一張桌子〉）；雜技的椅子功在驚險中步步登高，視覺的惶惑伴隨著心態的懸念（〈椅子功〉）；椅背椅腿濟濟如林，疏疏密密好風光（〈橫豎〉二聯幅）；小板凳厚實如墩，霸占了整個天宇（〈小板凳〉）；滿目縱橫，被拆散的傢俱之臂腿正在

尋找新的安身立命的家園（〈尋找〉）；橫斷的桌面，烏黑從高處壓迫深紅的空間，細瘦的腿齊力支撐，歪歪斜斜，幸有兩道上升的黑支柱，平衡了畫面宇宙，朱紅小色塊是燭，是眼，是心臟，是濺灑的血（〈足〉）；三聯幅〈金石為開〉是鳴金，是短兵相接，是力的攻擊，不惜粉身碎骨；三聯幅〈大音無聲〉疑是失落的山野，難辨荒漠斷崖，卻有急流奔瀉 —— 齊白石步入山林，聽到了蛙聲十裡出山泉，王懷慶爬上當代人才能到達的層面，用視覺感受人間萬籟。

西方的克萊因（1928-1962）、蘇拉熱（1919-）等不少畫家均在揣摩、吸取我國書法的黑白構架之法，而王懷慶的構架不只是單一的形式規範。因民族的魂魄，石濤的心眼，都啟示了王懷慶探索的方向，我對其作品的感受或聯想未必是作者的暗示，作者竭力發揮「黑」之威懾力，強調黑與白的交織，推敲肌理的鋪墊，經營無聲有序的生存空間，以孕育童心。

我曾寫過一篇短文〈疾風勁草說王懷慶〉，我們曾屬同一單位，因「文化大革命」期間深識王懷慶，今見其新作，信乎風格即人格，其強勁的結構觀念正在步步展拓，其作品中的赤子之心日益鮮明，他默默拼搏，藝無涯。

2000 年

拆與結—說王懷慶的油畫藝術

我的兩個學生
—— 鐘蜀珩和劉巨德的故事

　　說是故事，其實是印在我心頭的兩個形象。

　　鐘蜀珩，原是我班上的高才生，她色彩感覺好，造型功力扎實，畫的品味純正，人品純正，單純。雖說畫如其人，但實際中，畫品與人品並不一致的例子古今中外比比皆是，緣於人生太複雜。鐘蜀珩後來又成為我唯一的研究生，彷彿是獨女。研究生期間，我其實沒有教給她什麼技法的祕密，只是身教言傳，她有較多接觸我的機會，有了作品隨時給我看，聽我的指斥，我總是批評多於鼓勵，不是一個好導師。但她對我的理解勝於我對她的了解，我對她的了解只偏於她的繪畫。她寫過一篇短文〈我的老師吳冠中〉，談到我是感情絕對外露的人，我的血液承擔不了我的情之濃烈，如不是有繪畫分擔，不知我的一生將怎樣活法……這是我記得的大意，我當時感到震驚，表面溫良的她原來看准看透了她的導師。郁風讀到此文，讚揚我得了一位知音的女弟子。

　　我每作畫，聽到讚揚聲多，這不算數，我必須請王懷慶、喬十光、李付元等等幾個有眼力而說真話的朋友和學生

我的兩個學生—鐘蜀珩和劉巨德的故事

看，其中首先是鐘蜀珩。

鐘蜀珩有了戀人劉巨德，劉巨德雖亦是中央工藝美術學院的學生，不同系，從未與我接觸，我不識。鐘蜀珩將我的觀點、言行統統傳染給了劉巨德，劉巨德患了對我的癡迷病，比鐘蜀珩更甚。彷彿是鐘蜀珩的裙帶拉劉巨德，進入了我的藝術之家，他敏慧心細、深情不露 —— 單從他那高大壯實而拙於辭令的表面是看不出來的。比之劉巨德，鐘蜀珩的才思不如他鮮活。

鐘蜀珩後來集中精力去學英語，做了些翻譯著述色彩的工作，加之課務重，作畫少，她對作品要求嚴格，絕不粗製濫造，知之多，反而顯得難產。而劉巨德則抓緊一切時間默默作畫，根在泥土中伸展，那地面的枝葉必然日益茂盛。這對畫家夫妻在家彼此提供營養，相濡以藝，一味澆灌極難成長的自家品種。但他們忽視了外面的花花世界，那花花世界中，自我表現與吹吹捧捧才有戲可看。他們應多參加些展出，我怕自己孤傲的言行影響他們的對外活動，他們還年輕，尚未到隱居山林的歲月。劉巨德當了清華大學美術學院副院長以後，他這條老黃牛又天天忙於在教學和繁雜事務的泥田裡耕耘，有口皆碑的劉巨德幾乎奉獻了自己的全部生命，夜深返家，累得立刻上床睡覺，第二天一早又出門，同鐘蜀珩商議的時間都沒有，有些事他電話中同我談過，我將

自己的意見叫鐘蜀珩轉告，小鐘竟茫然不知何事。鐘蜀珩擔負起全部家務，她的正業是教書匠和家庭婦女，兼職畫家。這種情況下，他們居然還擠出時間創作出少而精的作品。他們經常要求來看我，我總堅決拒絕，而非婉謝，實在痛惜他們的光陰。

天未必將降他們以大任，卻先苦其心志，打擊其生命，他們在美國學習的愛子車禍身亡。我對劉巨德說怕鐘蜀珩承受不了，她身體不好。鐘蜀珩說別看劉巨德男子漢身壯，其實他的感情更脆弱。他們終於耐著天崩地塌的災難熬到今天，願藝術，唯有藝術拯救艱難的人生、苦難的靈魂，這一對我所深深了解的純正的靈魂。讀者們到作品中去體味這雙美麗的心靈吧！

2004 年 7 月

▌附：後記

我在病院中，想起桂林市新美術館落成開幕將邀劉巨德和鐘蜀珩聯展，記得是在 7 月間，但不知確切日期。我斜靠在沙發上，用一本雜誌中一張附頁背面的面紙當作稿紙，手顫顫地寫了這篇短文。劉巨德和鐘蜀珩多次要求來病院看我，他們住在清華，太遠，我拒絕。今要他們來取稿，便打電話到我家中叫乙丁通知他們來醫院，但我家電話關閉了。

我的兩個學生—鐘蜀珩和劉巨德的故事

我手頭有趙士英的電話，便叫趙士英通知劉巨德或通知乙丁轉告。趙士英夫婦當即來了醫院，他倆首先讀了稿。乙丁打通劉巨德的手機，他和小鐘已到桂林，兩天后展覽即將開幕，他問乙丁何事，乙丁說無事，乙丁不知稿子的事，以為只是叫他們來看看我，我家人要我好好休息，不讓我寫什麼東西。劉巨德和鐘蜀珩從未要求我題詞、簽名、合照，從不利用我這「幌子」做點什麼事，更不可能要我為他們寫文章。翌晨乙丁來醫院，談及劉巨德已到桂林，我說主要為了取文稿，乙丁立即打通了劉的手機，我直接說寫了稿子並題目，他當然太出意料，要鐘蜀珩同我說幾句，小鐘拿到電話，泣不成聲，一句話也說不出，我在哭聲中掛斷了電話。乙丁立刻上街將稿子傳真，對方傳真機的紙面不夠寬，右邊直上直下缺了一行字，乙丁便在電話中一字一字給核對。他們讀到稿子後，我估計鐘蜀珩的淚將如暴雨般灑盡。

載《文匯報》2004 年 10 月 20 日

踏破鐵鞋緣底事
—— 關於閻振鐸

「兒子無才能，找些小事情做做，千萬不可當空頭文學家和美術家。」魯迅所厭惡的空頭美術家代不乏人，數量激增，且大都活動能量大。君不見，處處，時時，會突然冒出「著名」、「天才」畫家來。我不幸作為職業美術教師，長期面對學藝青年，指引他們往哪裡走，其實看自己的路也很茫然，所以內心深處倒是願他們不進學院來步苦行僧生涯。

閻振鐸當年進我的課室時，只帶著一隻手臂，這引我首先注意他，殘一臂，不宜從事重大工作吧，所以就學學美術這種輕鬆活兒，我心裡這樣估量。因此我放低了對他的要求，夾雜著同情與憐憫。然而他學習的認真與對作業的嚴酷追求使我吃驚了，他的進步、他的真誠，都流露了學藝者的赤子之心。他並非為了尋求照顧而來學藝，在生活中的各方面，他一隻手臂完完全全頂替了兩隻手臂的功能，從此令我刮目相看。他練就堅實的基本功，以優異成績畢業於學院後，在北京市美術公司從事創作實踐，工作中須適應各式各樣的客觀要求，在客觀標準與主觀藝術追求的矛盾衝突中他

踏破鐵鞋緣底事—關於閻振鐸

摸索著前進，逼他掌握藝術技巧中的十八般武藝，以應付各方襲擊。其間，技巧之外，逼他進一層估計、思考作者與觀眾間的距離。這個距離問題的思考一直追蹤他。後來他進北京畫院任專業畫師，到美國訪問與講學。美國歸來，前不久來我家，又談及這一與群眾感情的斷線與否問題，因他作品常涉足具象與抽象之間，也感到風箏之線斷不得。說得更確切些，我認為關鍵線上的本身，有時是線太粗、太笨，影響了作品的純度，宜選細線、隱線，或者韌線。

從閻振鐸作品發展的軌跡中，看到他進入掌握客觀形象的法則後，便發現了客觀形象中的美的構成規律，他逐步將探索重點移向美的構成規律，特別偏重色彩的構成規律，他重複了塞尚的道路。古今中外的探索者們，大都走過相似或平行的路，雖然前人的經歷大大縮短了後人的迷途，所謂在巨人的肩頭上起步，但在藝術實踐中，實踐者也，就包涵著每人從零起步的必備體驗。閻振鐸的近作如〈御花園〉、〈五龍亭〉、〈水鄉〉、〈長城〉、〈丁香〉等等，都屬於面對自家山河，表現其間色塊起伏、進退、穿鑿等等關聯著組織結構的美感經驗。隨著作者美感經驗的不斷發展，永遠賦予畫面重新構成的新生命。就畫論畫，將閻振鐸的作品（某些方面與斯太埃爾有相近似之感受）並列於西方名家之作中也並無愧色。我們不迷信，不自餒，但性命攸關的問題是：鬚

髮現只屬於自己的，創造出只是自己內心的流露之作，令塞尚、畢卡索他們無從比擬的獨特藝術素養。這正是早過了不惑之年的閻振鐸尚在踏破鐵鞋苦求索的人生大課題。

色塊的參差錯落似乎是今天閻振鐸的明顯面貌，但以往他降低色調以顯現線弦的含蘊之美的作品曾引人矚目。他遭遇了色、線之間的矛盾，他推崇馬諦斯解脫了這個困境。他在強勁色塊控制的畫面中辟出線之領域，引進線之唱腔，林風眠不就在這方面做出了創造性的貢獻嗎？後浪推前浪，中華民族的子孫確乎將在自己父輩的肩頭上攀登東方的高峰，亦即世界的高峰。

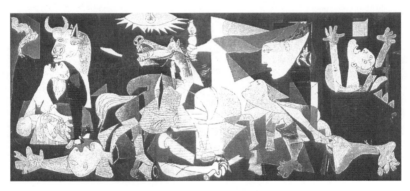

畢卡索　格爾尼卡（1881-1973）

戰爭年月使閻振鐸失去了一隻臂膀，他痛恨戰爭，矢志此生要以主要精力表現戰爭的苦澀。赤松俊子夫婦刻畫廣島之役，逼視赤裸裸的血肉慘象；畢卡索表現對格爾尼卡之轟

踏破鐵鞋緣底事—關於閻振鐸

炸，將人間悲劇提升為天國之災；閻振鐸想傾吐親自在戰爭
中感受的靈肉之撕裂。從藝數十年，數十年間心靈的顫戰與
形相之裂變相碰撞、吻合，是歌是哭。他久久懷了一個人生
感受與藝術感受相結合的胎，胎兒的萌動使他痛苦。已有相
當一段時期了，他面臨分娩怪胎的憂慮，朋友們都關懷他，
期待巨龍的誕生！

<div align="right">1990 年代中期</div>

電子書購買

國家圖書館出版品預行編目資料

吳冠中藝譚 —— 大家縱論：從梵谷到李可染，
且看語不驚人死不休的藝術家如何談美！ / 吳
冠中著，賈方舟主編 . — 第一版 . — 臺北市：
崧燁文化事業有限公司 , 2023.04
面；　公分
POD 版
ISBN 978-626-357-229-4(平裝)
1.CST: 藝術 2.CST: 畫論 3.CST: 文集
907　　　　112003122

吳冠中藝譚 —— 大家縱論：從梵谷到李可染，且看語不驚人死不休的藝術家如何談美！

臉書

作　　　者：吳冠中
主　　　編：賈方舟
編　　　輯：林緻筠
發 行 人：黃振庭
出 版 者：崧燁文化事業有限公司
發 行 者：崧燁文化事業有限公司
E - m a i l：sonbookservice@gmail.com
粉 絲 頁：https://www.facebook.com/sonbookss/
網　　　址：https://sonbook.net/
地　　　址：台北市中正區重慶南路一段六十一號八樓 815 室
Rm. 815, 8F., No.61, Sec. 1, Chongqing S. Rd., Zhongzheng Dist., Taipei City 100, Taiwan
電　　　話：(02) 2370-3310　　傳　　　真：(02) 2388-1990
印　　　刷：京峯彩色印刷有限公司（京峰數位）
律師顧問：廣華律師事務所 張珮琦律師

定　　　價：450 元
發行日期： 2023 年 04 月第一版
◎本書以 POD 印製